素描 头像
A01册

色彩 静物

清华大学美术学院
考前设计 图案 装饰画
A02册

创意速写
动画 气氛图
A04册

中央美术学院
考前设计

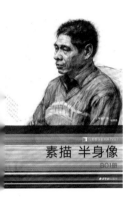

素描 半身像
B01册

完美教学系列丛书

九度空间画室 日记

E 05册

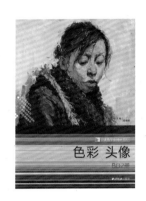

色彩 头像
B02册

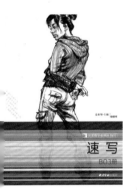

速写
B03册

造型专业 创作
B04册

大师风景精品

素描长期
几何形体 静物 石膏像

素描长期
头像 半身像 全身像
C02册

色彩长期 静物
C03册

色彩长期
头像 半身像 全身像
C04册

生活速写 人物篇
C05册

生活速写 场景篇
C06册

优秀试卷点评
基础篇
D01册

优秀试卷点评
造型篇

优秀试卷点评
设计篇

临摹范本精品集

北京 九度空间画室 日记

全国艺术院校——
专业介绍及就业方向
院校简介及录取细则
近三年考题剖析
考场应对技巧
知名画室精品图集
感动中国——
艺术高考的成功案例

完美备考指南
完美教学 完美选择

致读者的一段寄语

　　和你们一样，一路艰辛走来，经历多少坎坷，走了多少弯路自不必多说。如今我已经于中央美术学院毕业多年，从自身的学院式学习到十多年的教学经验，深深感受到目前的美术教育存在着一些缺陷和不足，所以我真诚地希望能为那些和我同样渴望得到正规美术教育的学生们做些什么，让更多的美术爱好者少走一些弯路。因此，我们有义务和责任将全国最优秀的美术培训机构中最具代表性的作品编写成最适合学生学习的美术教材，并毫无保留地推广出去，让更多热爱美术的年轻人得到更好的艺术培养和熏陶。于是我们有了出版这套书的强烈愿望。

　　我们历经多年从各种渠道搜集了近十万张优秀的绘画作品，经过一年多的精心筛选，对近五千多张作品进行了系统编辑并加以讲解。此套系列丛书涵盖了大师作品、名家作品、各艺术院校的优秀作品，还有许多中央美术学院和清华大学美术学院近几届入学考试中总分第一及单科成绩第一的学生考前习作。书中的文字言简意赅，需认真仔细地阅读和理解，我们尽可能多地使用优秀作品给大家指明一个明确的学习方向。真心希望此套书籍能让大家直接受益，同时也希望能为中国美术教育事业做一些微薄的贡献。

　　当这套书基本完成时，我感慨万千，长时间的付出终于有了成果，同时也有一些期待，期待我们的努力能给大家带来最大的帮助。此套书籍虽不是艺术的全部，但它足以让大家在掌握基本绘画能力的同时提高自身的艺术修养。

　　本套系列丛书仅供美术教学交流与参考。在此感谢书中对艺术孜孜以求的所有作者，是你们一幅幅优秀的作品为中国美术教育事业奠定了坚实的基础，同时也推动了美术教育事业的进一步发展，为大家树立了学习的榜样。如本书中有不完善之处，还望各届同仁给予批评指正。

<div align="right">

杨慎修

2008年6月25日

</div>

九度空间画室——日记

　　这些年来，我们不断努力也不断进取！在日渐成熟的过程中，使我们真正拥有了一套更为完善的教学体系。我们给学生提供了一块尽显才华的沃土，这里充斥着浓郁的艺术气氛，令年轻的学子们热血沸腾，师生之间通过作品架起友谊的桥梁，总有一种无言向上的力量，让我们永不放弃。十年铸一剑，今天的我们已经成长为美术培训的领军团队之一，与之对应的，是在这里学习过的考生们自身的持续发展和健康成长。

　　在这里驻足，能够看到他们的兴奋，感伤与果断，还有成功之后的喜悦。当然也能看到他们的不足。这些作品虽有些稚嫩，但仍充满了朝气。这些作品虽不够成熟，但也别有一番风味。让我们静静地看吧，不但因为这些作品大都有着合理的构图，明确的节奏，和谐的色彩，精巧的笔触，更因为里面有着某种真实可信的东西。皴、擦、抿、点包容了整个大自然的韵律；一勾一画里，蕴涵着作者无尽的情思。这些作品是油墨挥洒中留住的时间碎片，每一张画更像是在述说，述说他们的辛禄历程……

　　选择绘画不仅需要悟性和努力，更需要勇气。美术高考竞争激烈，学生在考前压力很大，放不开手脚，容易情绪化，往往只是被动麻木的画。我们要建立一个积极严谨，轻松有序，生动系统的学习环境，在这种教学氛围中，还要主动地启发和引导学生，不断给学生建立自信，培养学生的积极性和创造力。让学生在做画时必须集中所有精力，积极地面对一切问题，充分调动自身的主观能动性，要胆大心细、深入浅出、循序渐进，使学生能够不断享受到绘画的快乐，逐步抵消他们对客观条件的依赖性，有针对性地把他们引导至健康准确的方向上去。

　　针对中央美院造型专业考试的基本要求，并不是一般所说的单纯"个性语言"和"原创性"等，否则就会影响我们脚踏实地的学习和积累。造型艺术的"个性"和"原创性"都是在长期艺术实践和磨练中曲折发展逐步成熟的，在诸多营养吸收消化过程中自然而然，水到渠成！不能把这个长远的历程盲目的压缩到短暂的考前学习过程中。圆熟、造

作或技巧的过于铺陈，诸如此类的东西从来不适宜于考前。艺术不在于完美无缺，而在于对它共通点的理解和认识，在于它自身具有的纯粹的感染力。作为考前阶段的任务就是要求学生在日常训练中，逐步掌握艺术的基本规律，敢于实践，博采众长，去糟取精，立足根本，做到厚积薄发。切忌迷恋："假大空帅滑油"的表面效果。作画时一定要认真观察、深刻而敏感地感受、质朴地表现，为以后的艺术之路奠定坚实的基础。

　　态度决定一切，因此要求学生还要不断调整画画的状态，失意时不气馁，得意时不张狂。真诚开朗地生活，无拘无束地作画，不扭曲自己，也不扭曲艺术。成功是由一系列下决心的努力所构成，每个人都主宰着自己的命运。忍耐是痛苦的，但它的果实是甜蜜的，"艺术都是源于无穷的寂寞"这种寂寞会使人明静，"静则思，思则明"。就像一块磨石，磨去我们的轻狂、躁动与恐慌，越磨越砺，越战越勇。同时更能深刻地影响我们今后的人生，是绘画学习这段日子带给了我们坚韧、上进、善良、内敛……，而这些品质，必将使我们受益终生。

　　不断出没着艺术精灵的城市，总让人流连忘返。因此每年来自全国各地，背景各异的考生们在此聚集，让这里孕育了独特的文化，为绘画学习提供了彼此交融碰撞的空间，对于他们人生的新起点将由此起步。在这块溢满希望的沃土之上，他们不断充实着自己，在他们绽放的笑容中，在他们挥洒的汗水里，有梦想的力量。他们睿智清纯的眼眸里，以不同形态昭示着心灵的空间；他们稚嫩脱俗的挥洒中，以不同方式记录着梦幻湿漉的青春日记。

　　这本书是我们画室近年来优秀的学生作品集，也是我们教学成果的总结，仅供考生参考与学习。在此感谢本书所有供稿者和提供帮助的同仁们，也希望每幅作品都能给于读者们一点启发和收获。如有不完善之处，望大家批评指正。

<div align="right">

乔建国

2009年5月15日

</div>

CONTENS 目录

速写

100

创作

136

我们的生活

158

第三章　　　　　　　第四章

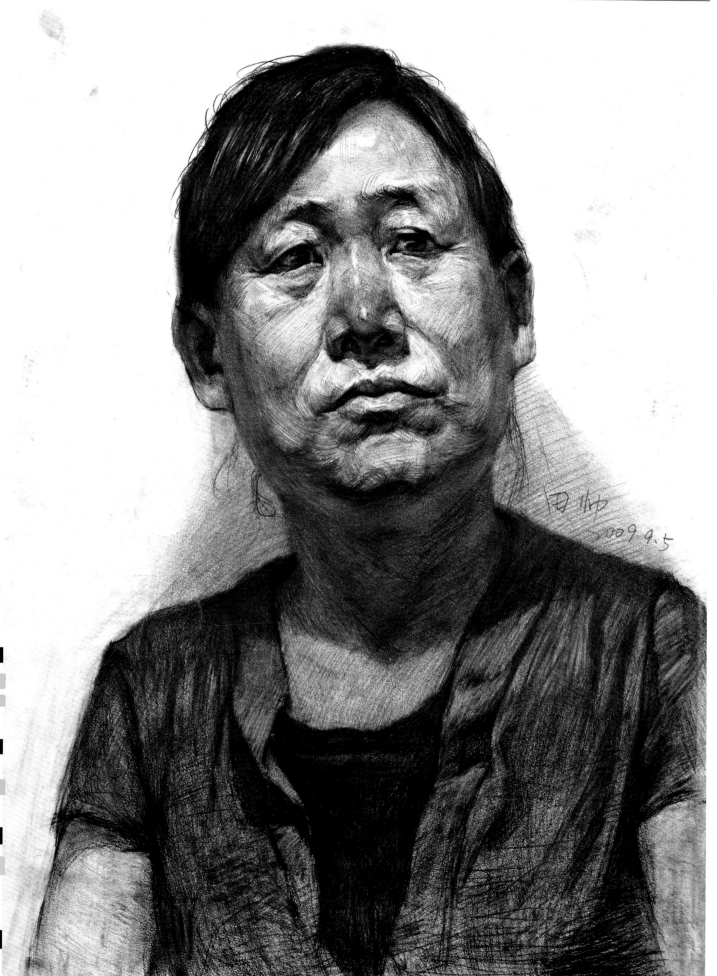

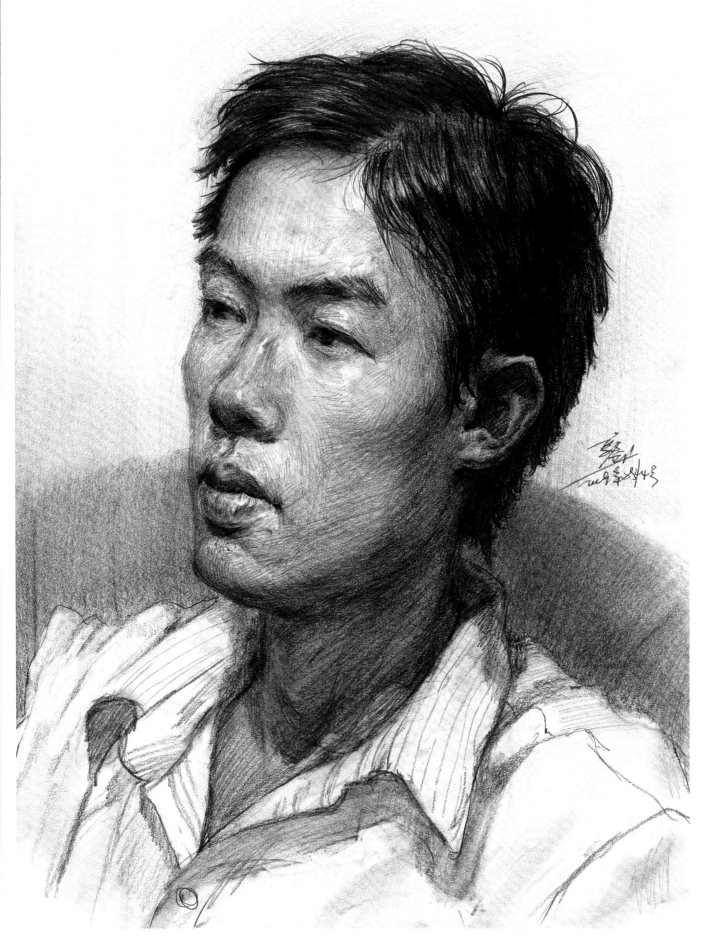

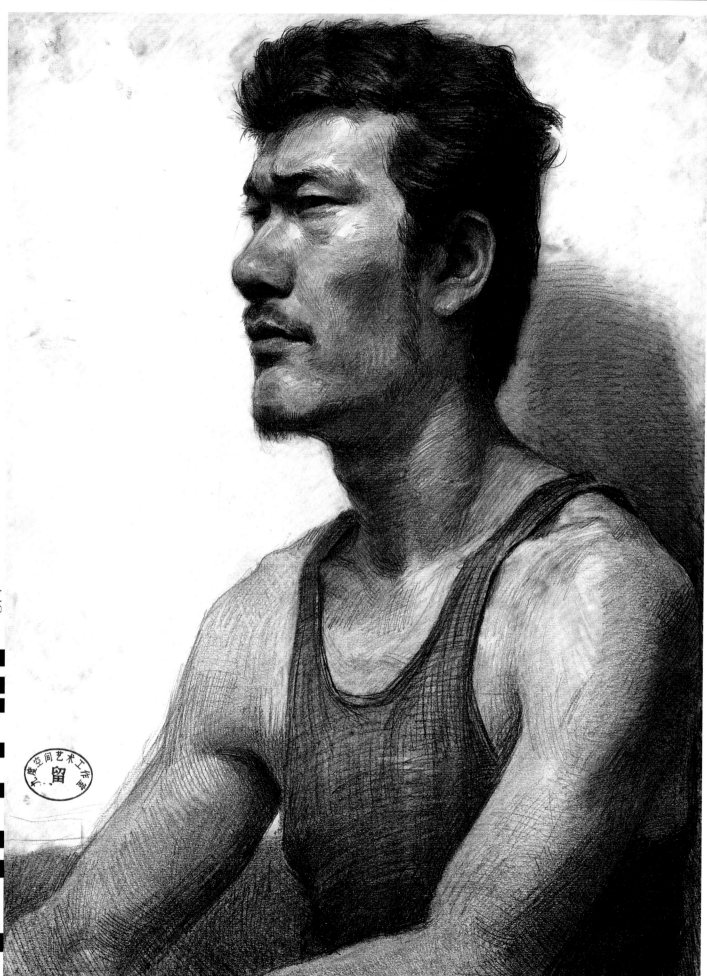

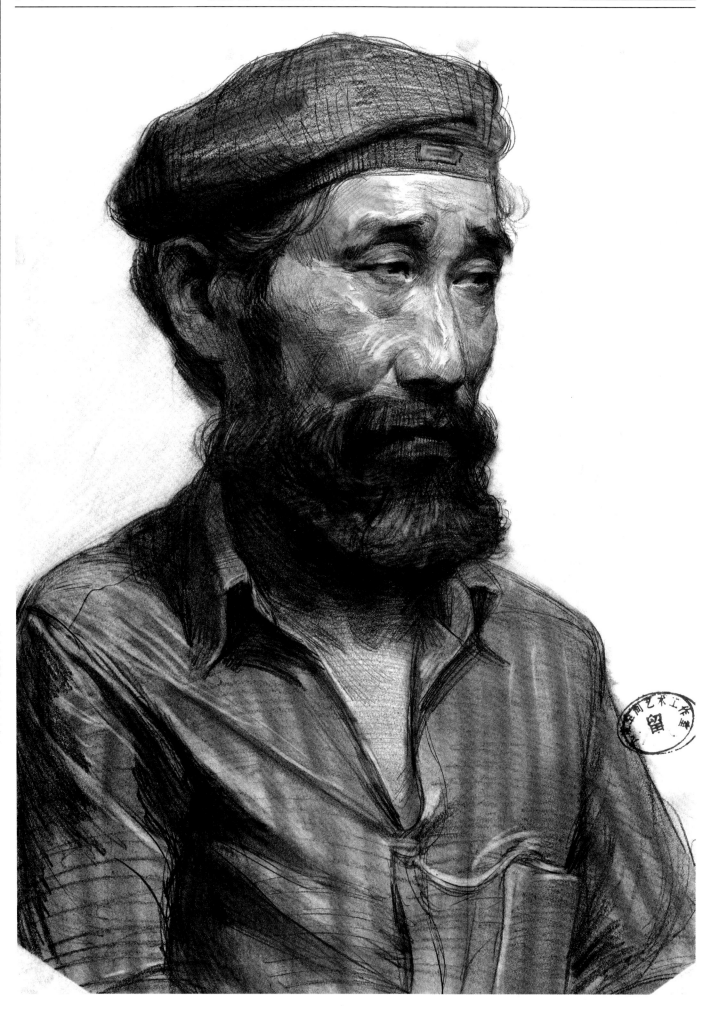

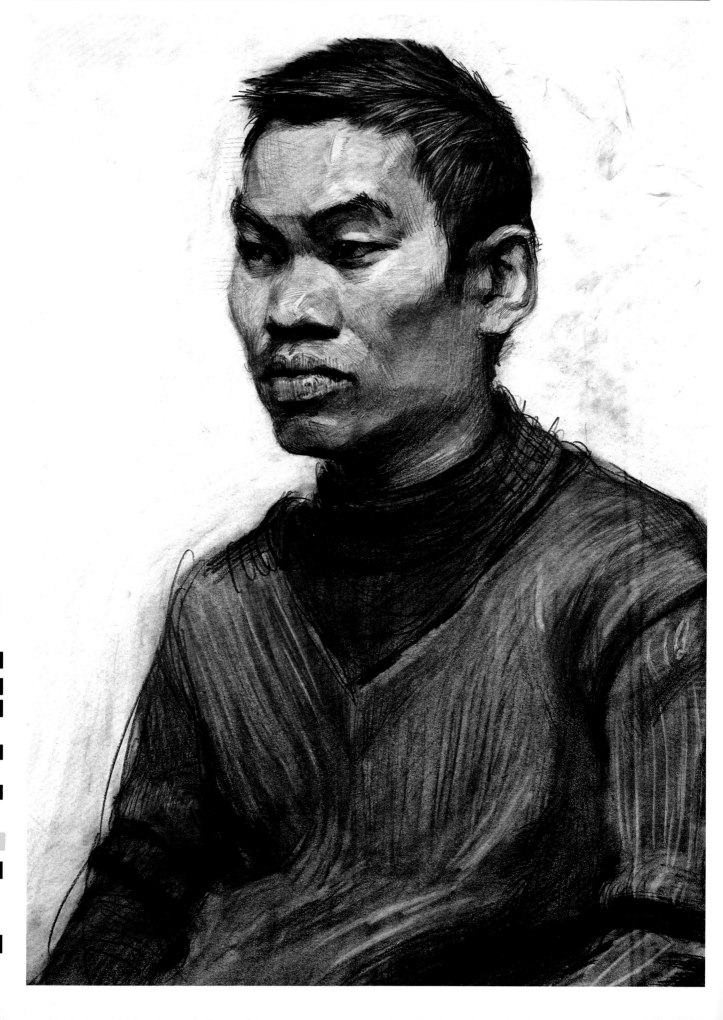

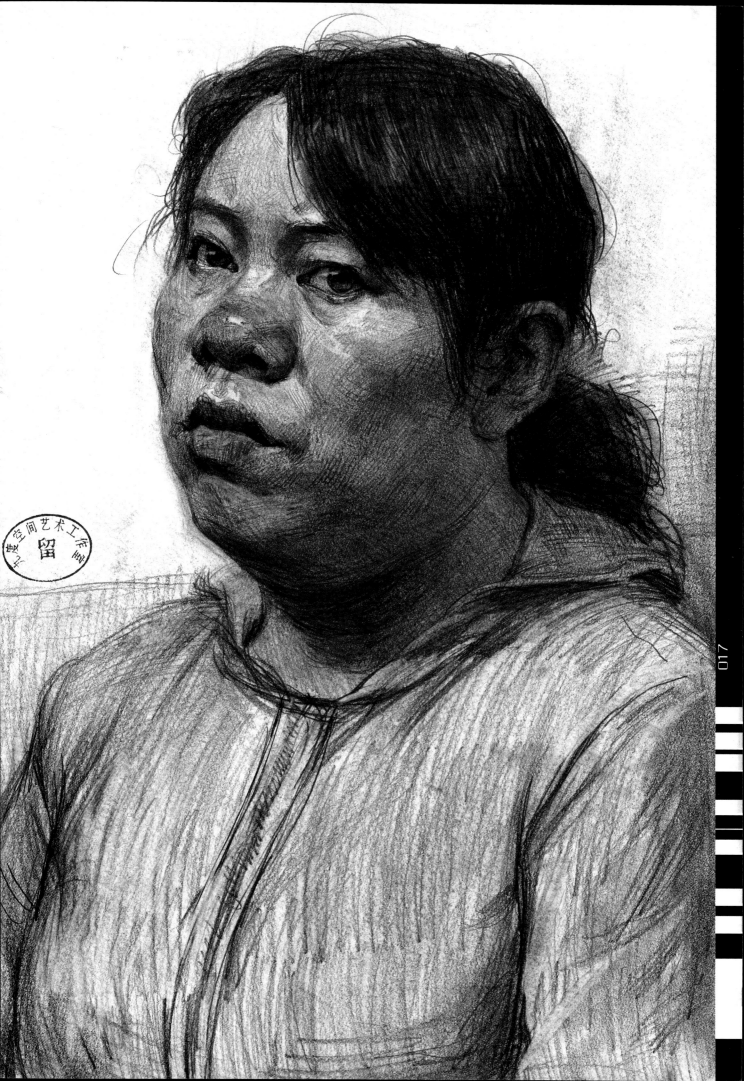

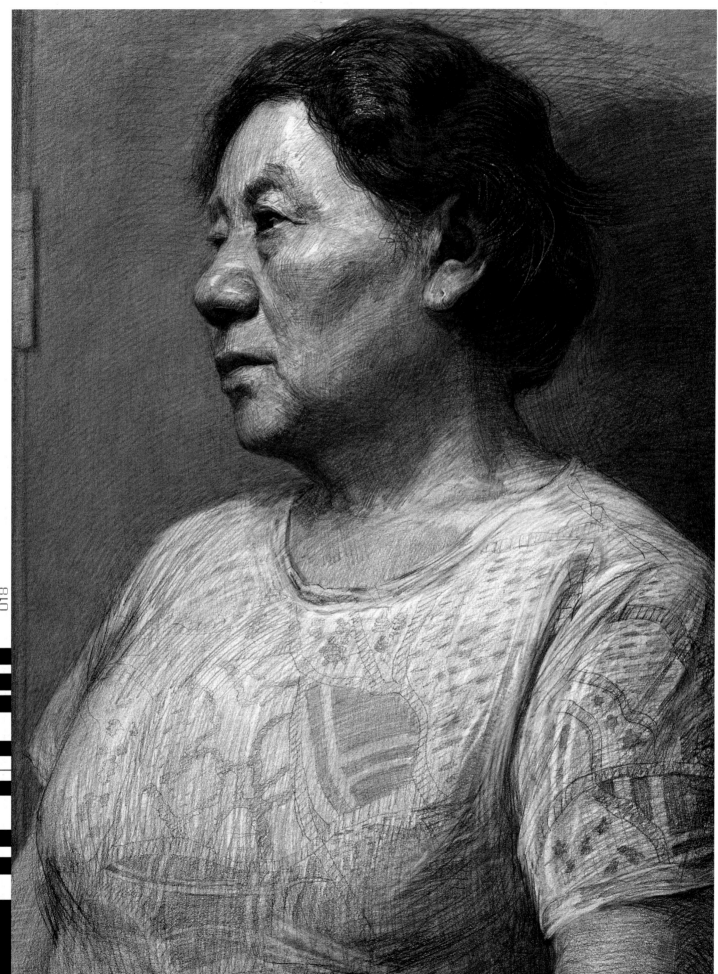

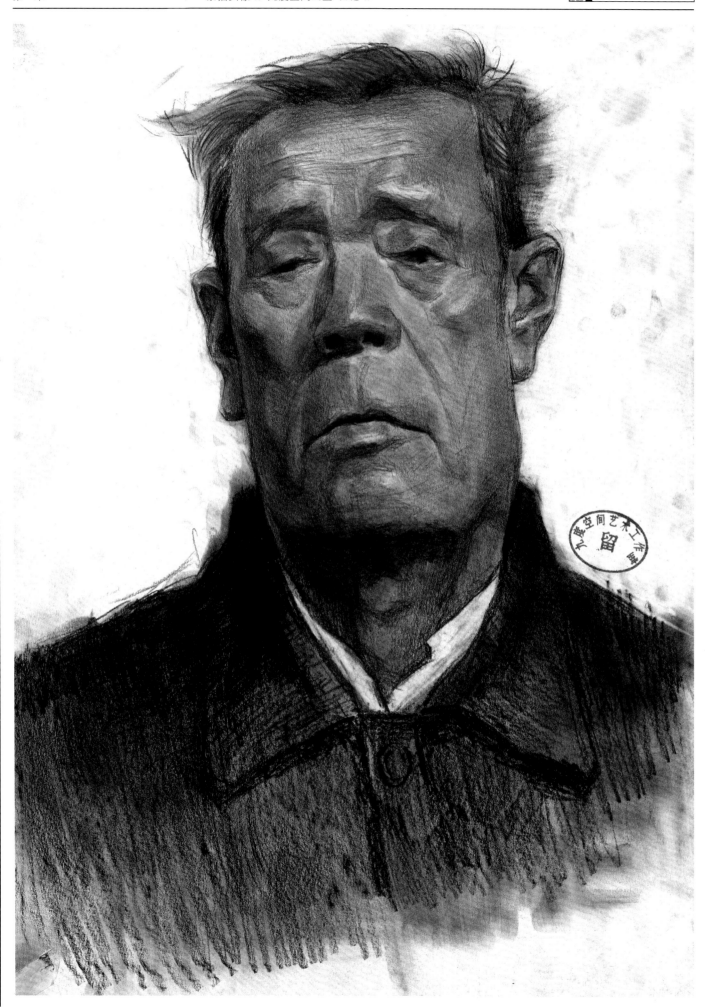

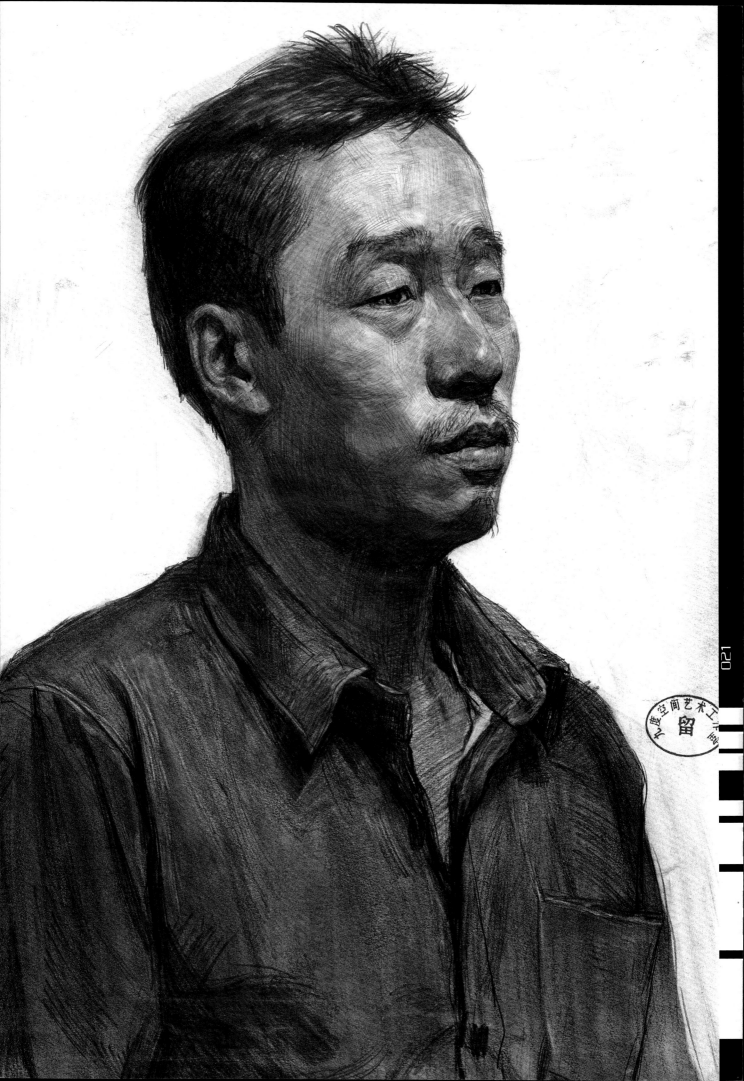

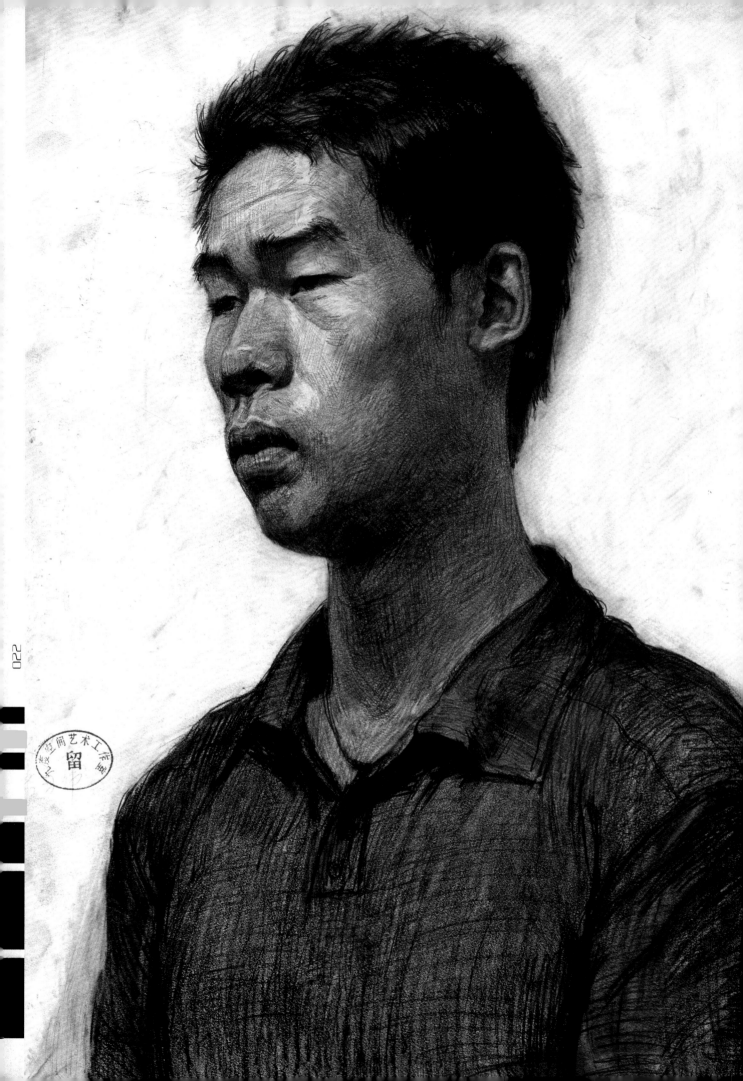

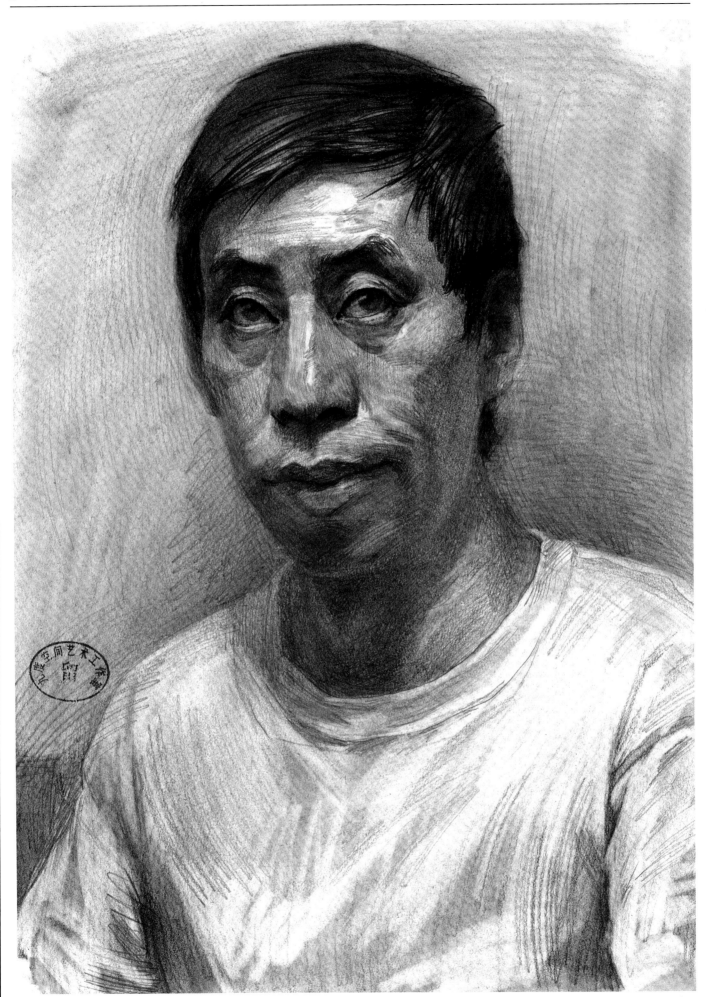

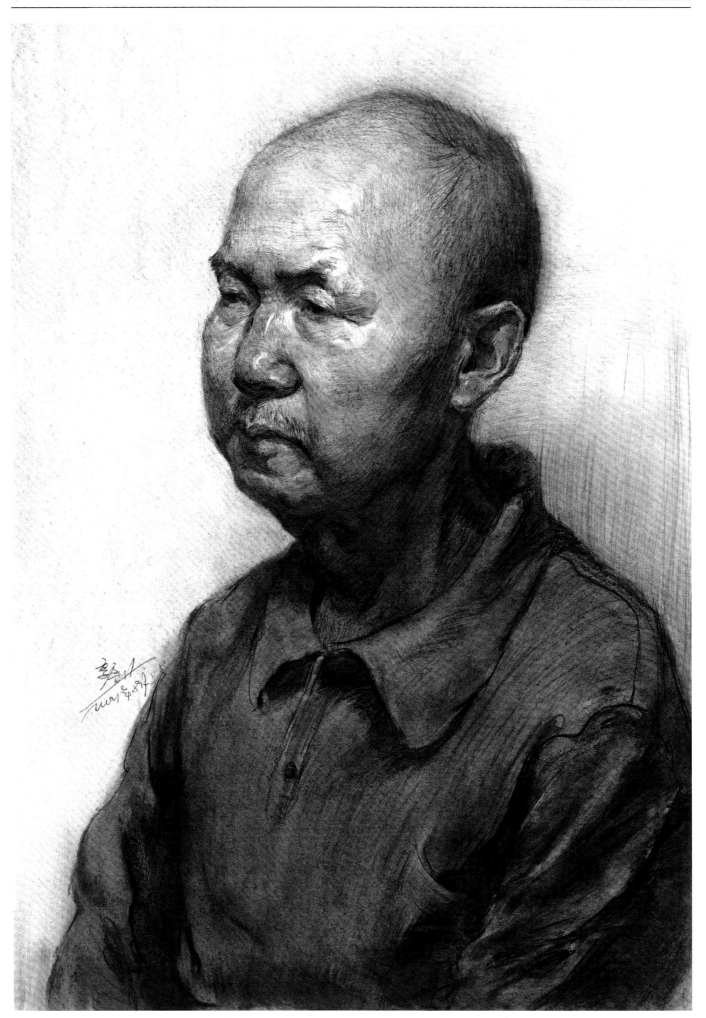

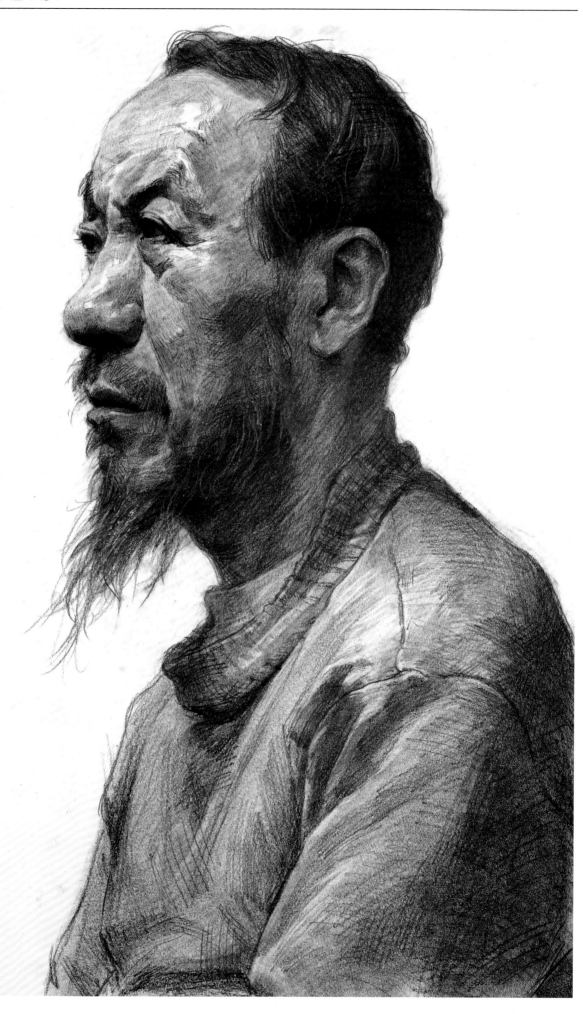

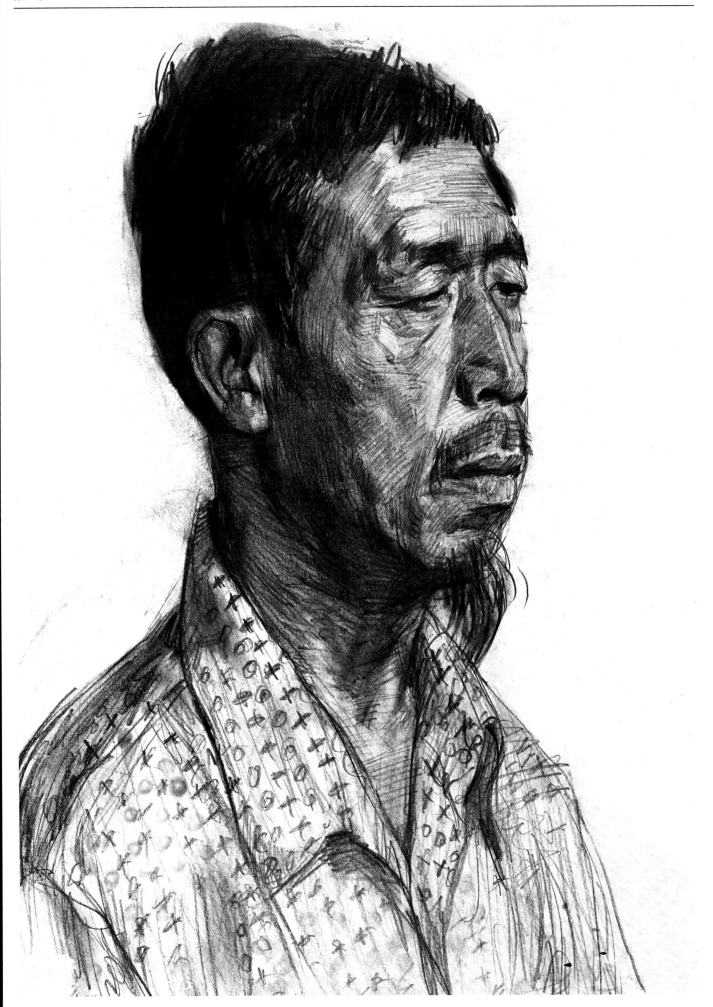

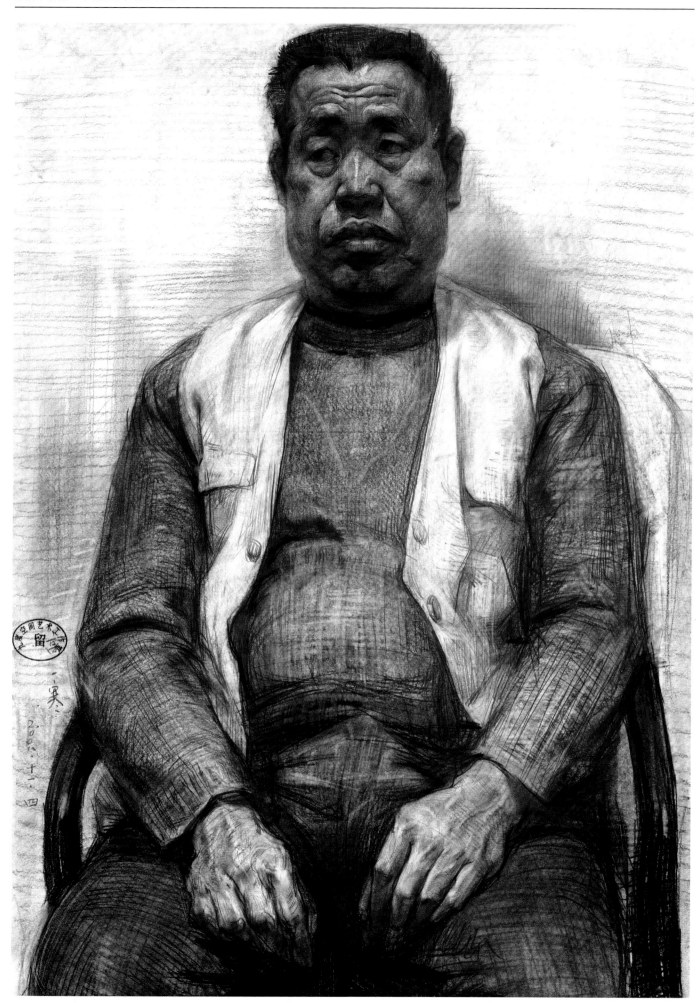

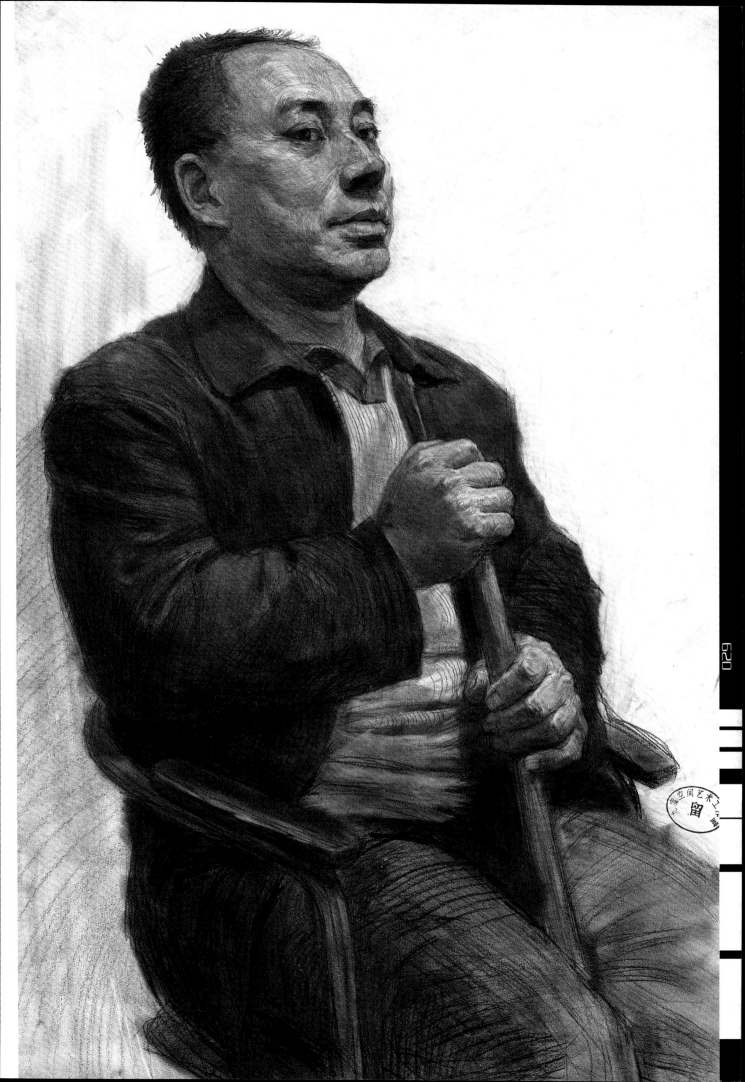

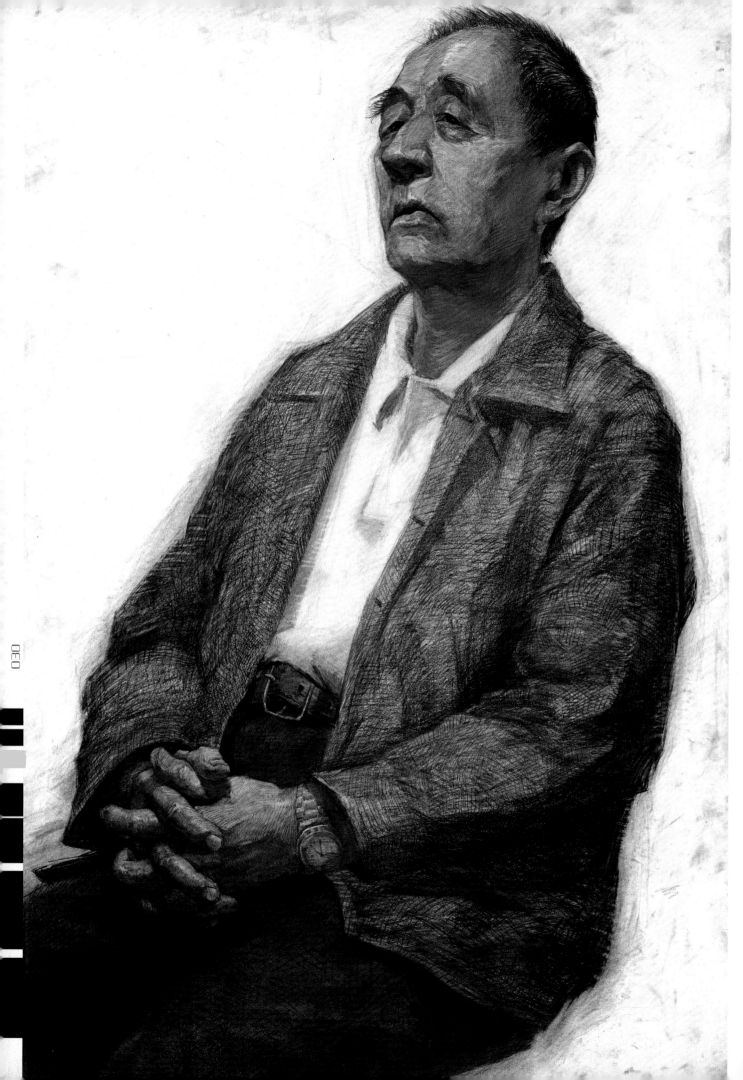

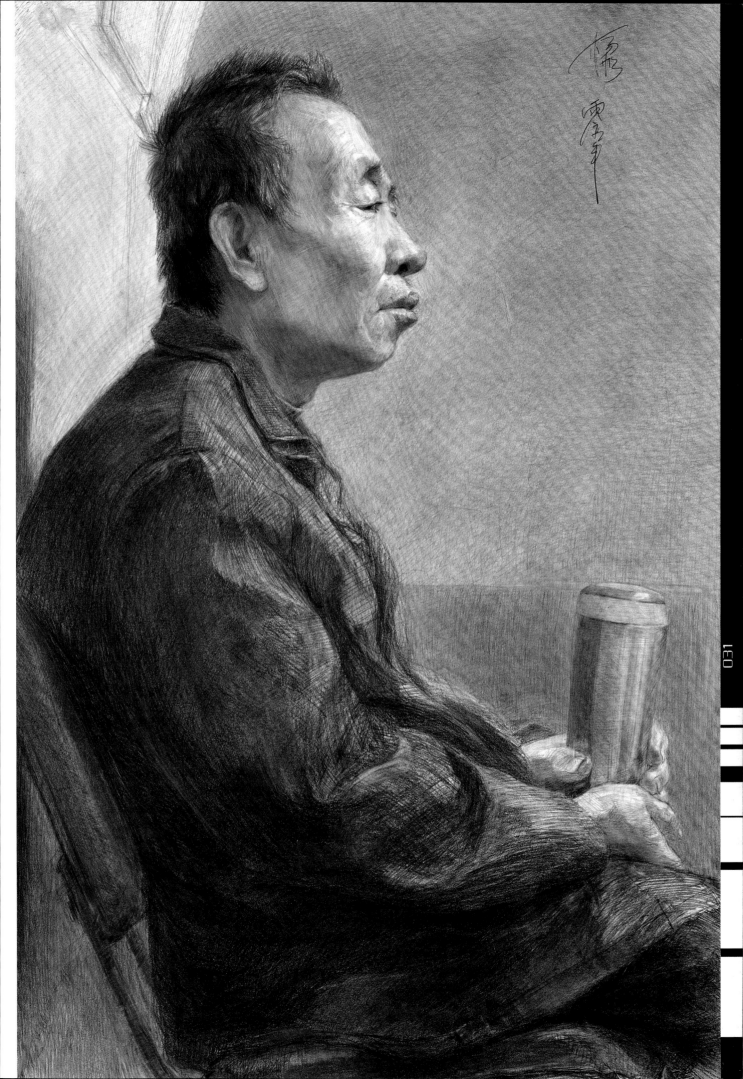

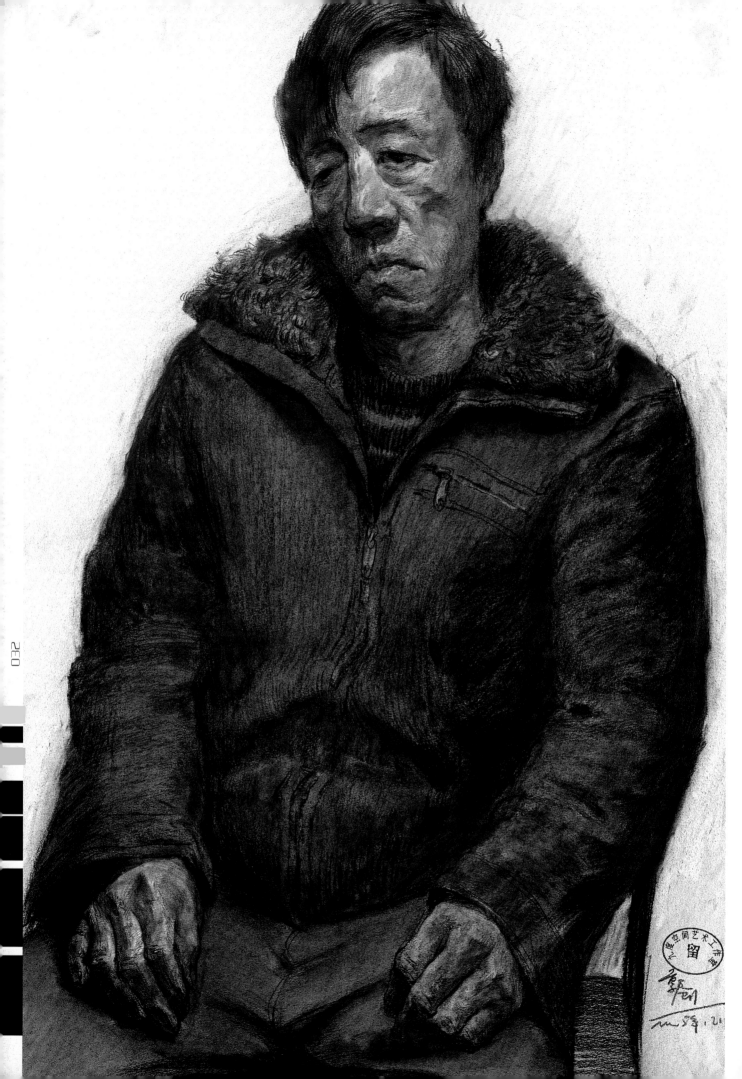

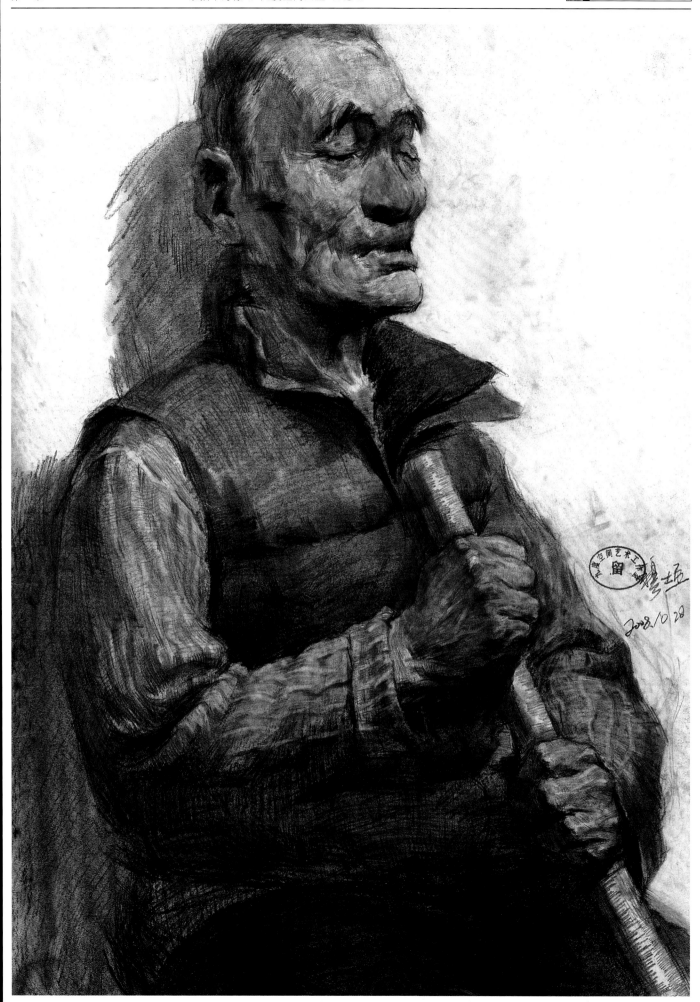

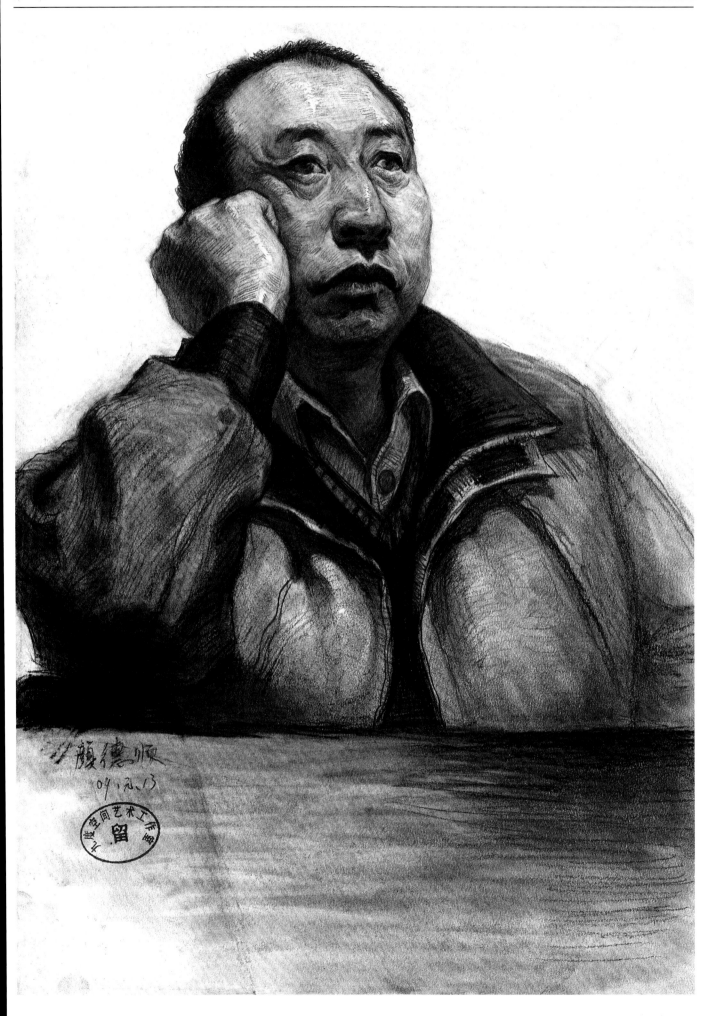

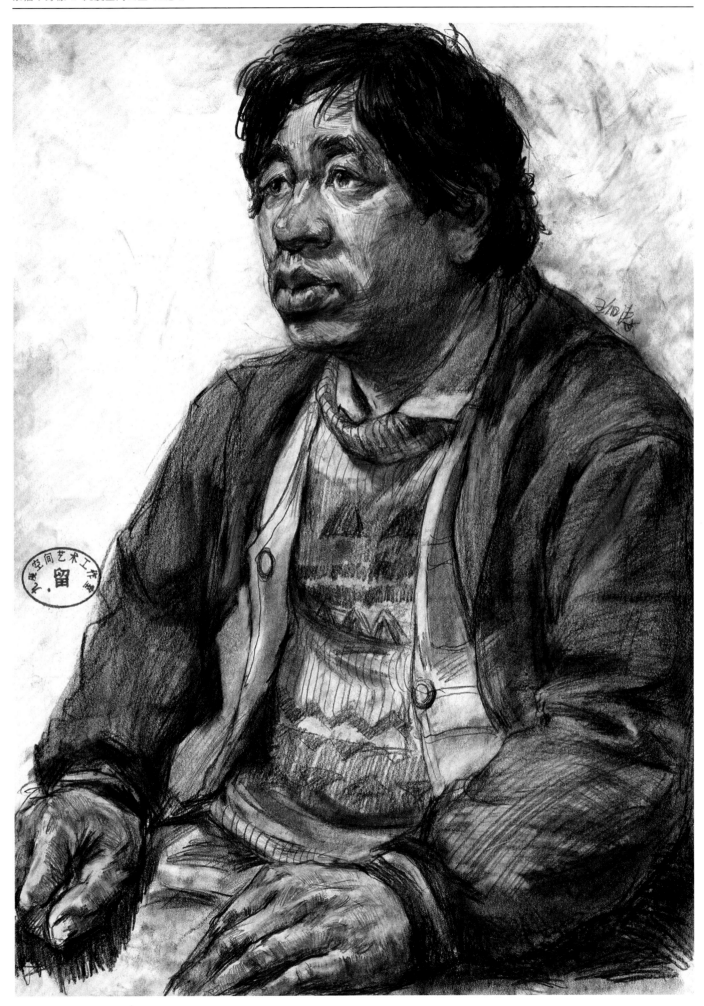

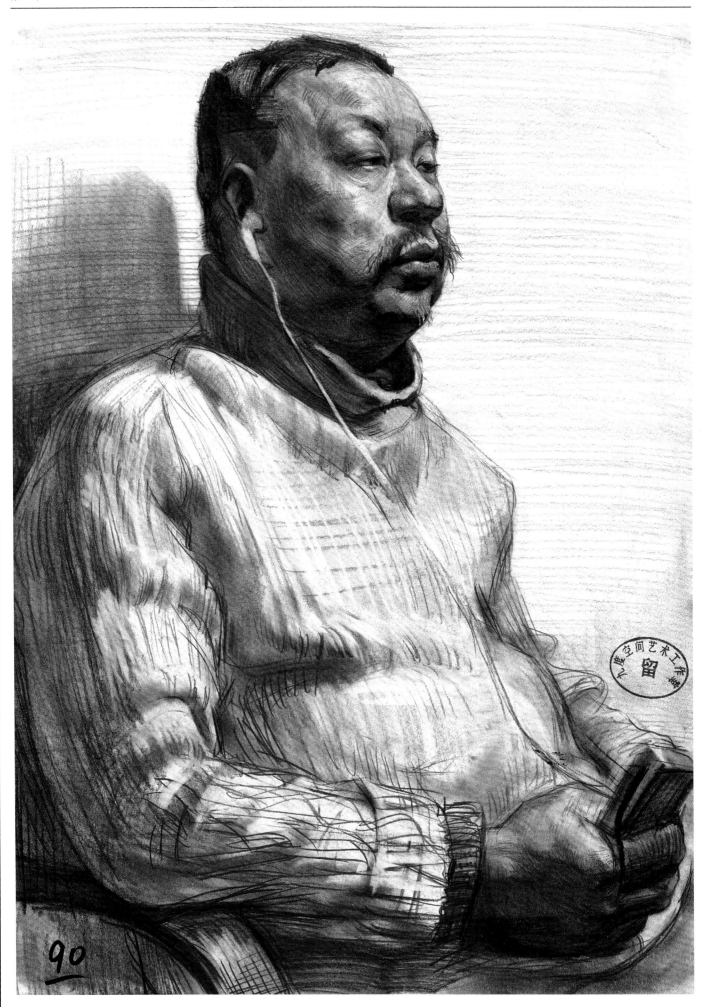

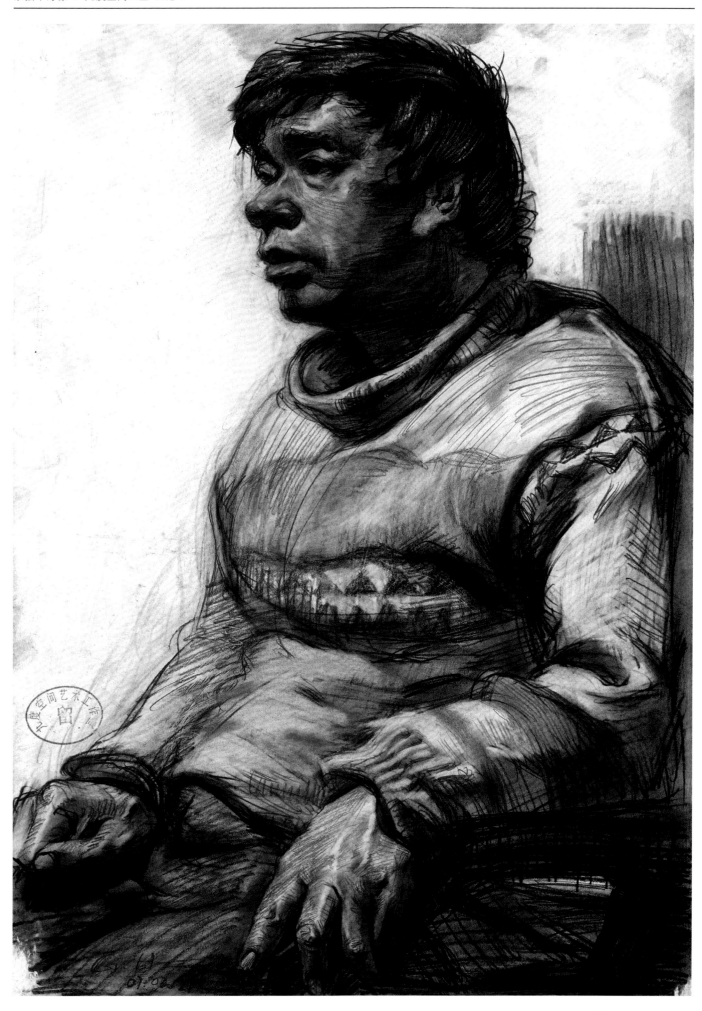

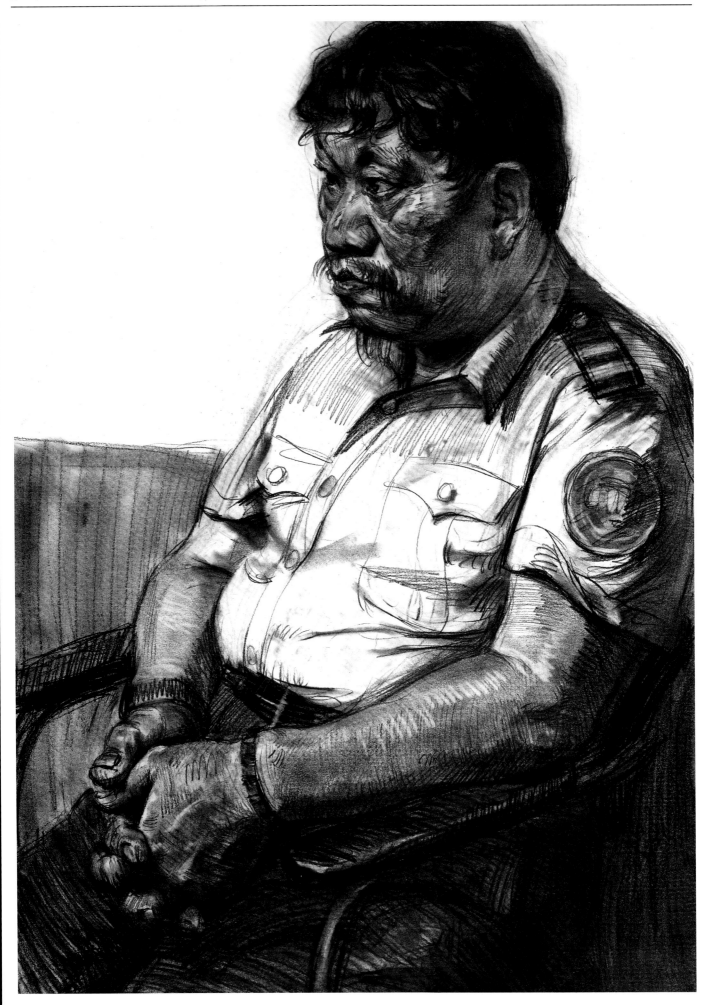

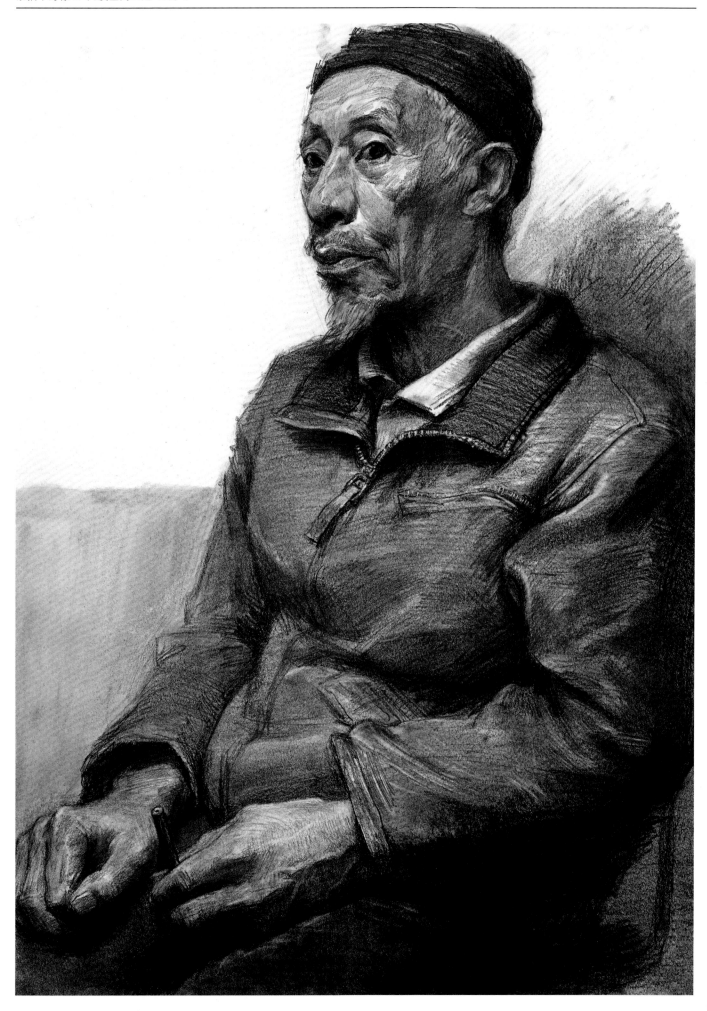

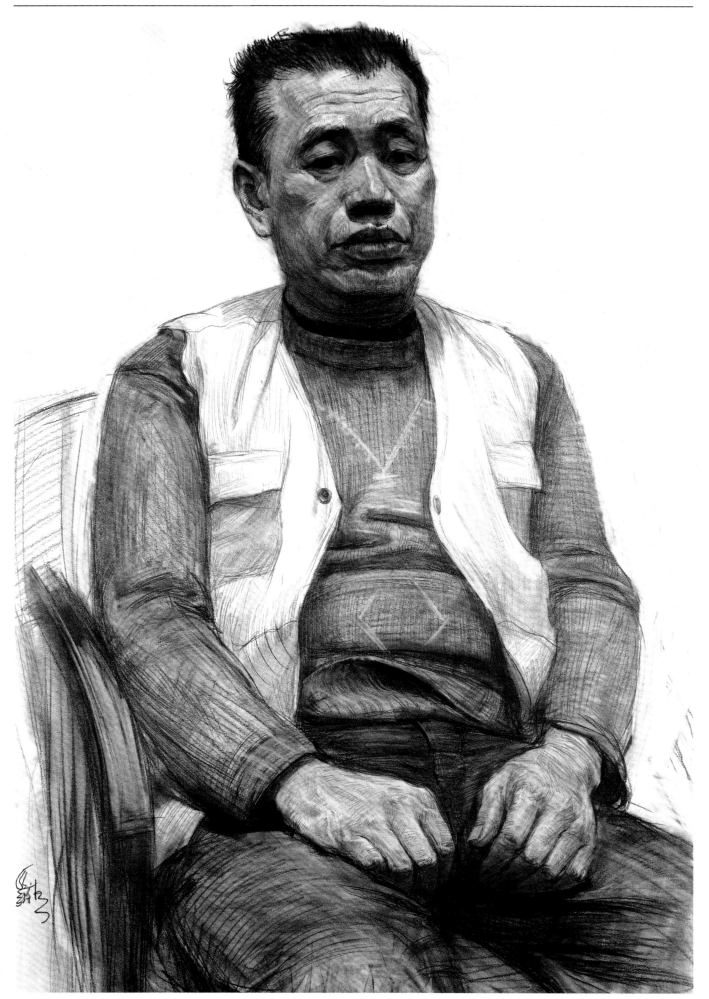

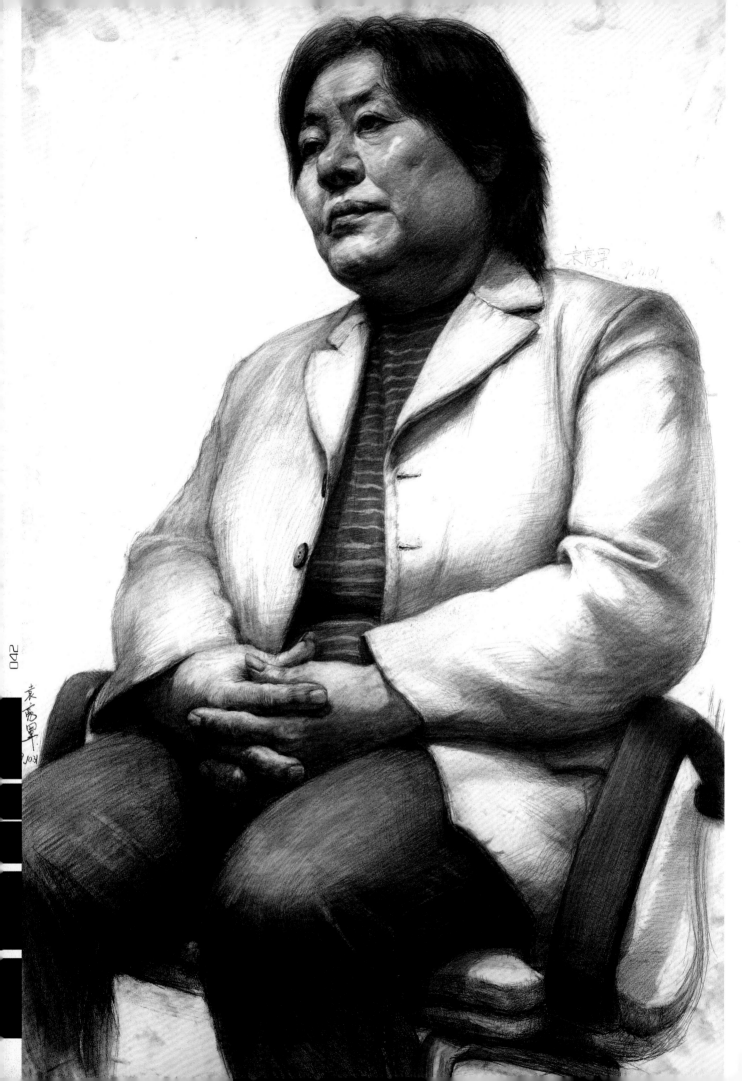

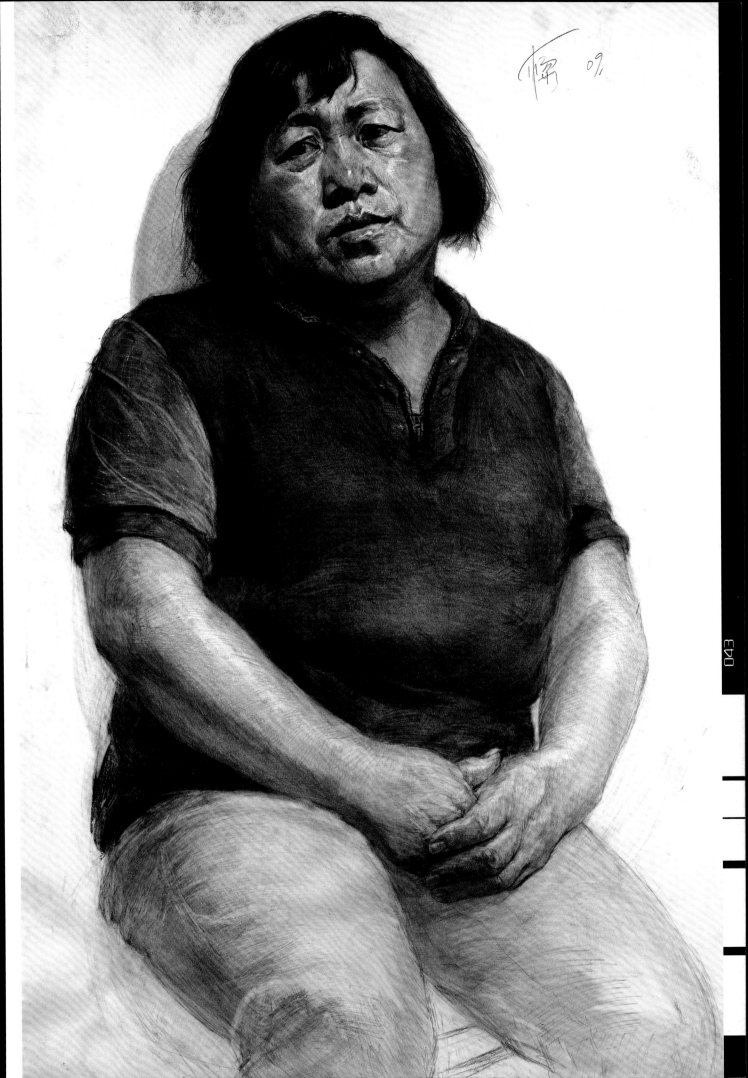

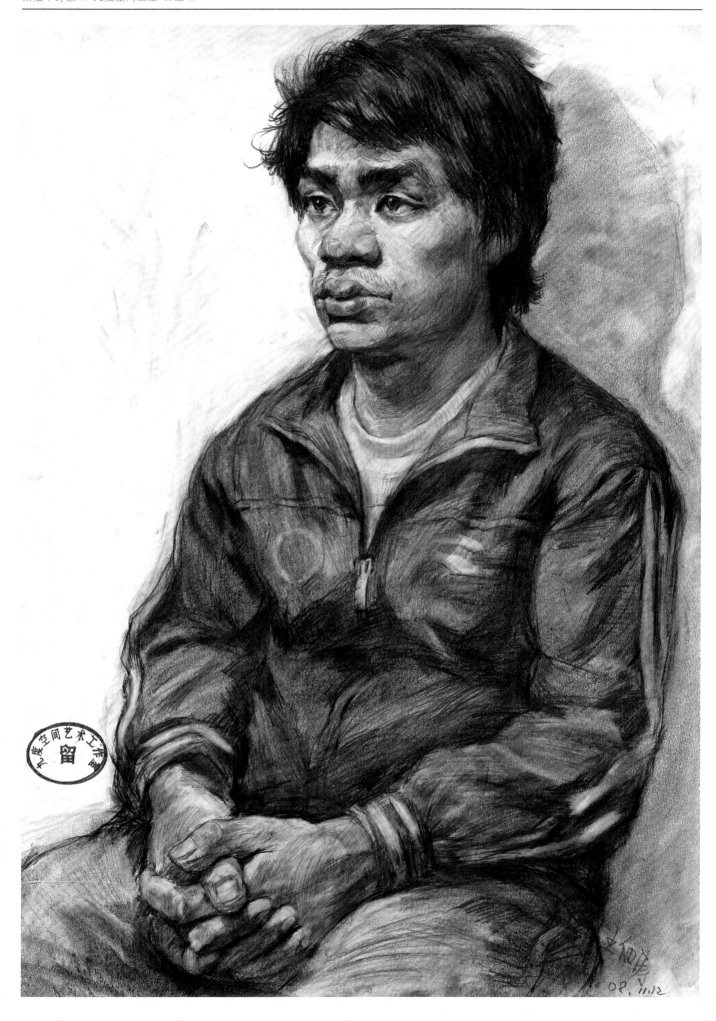

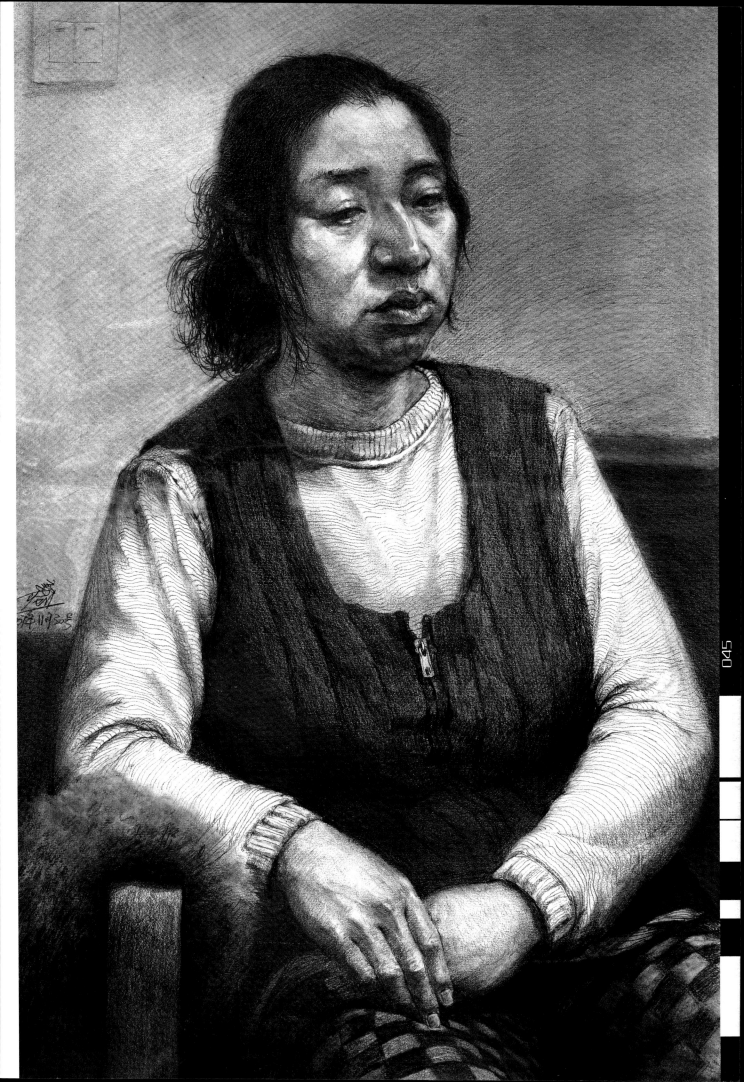

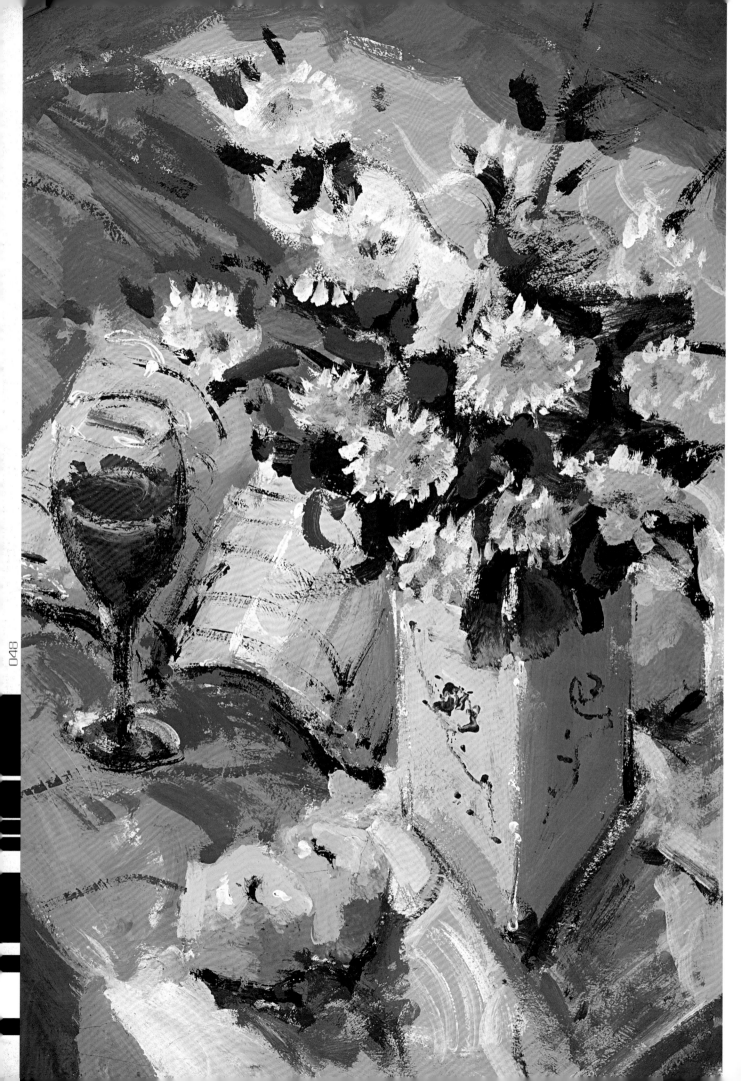

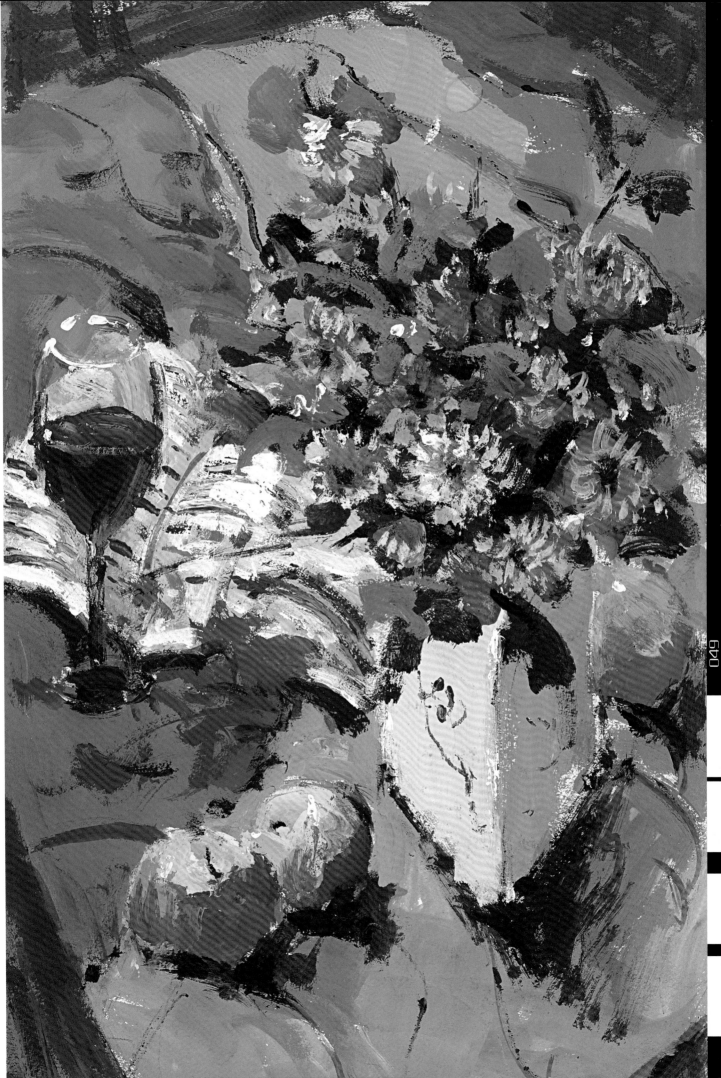

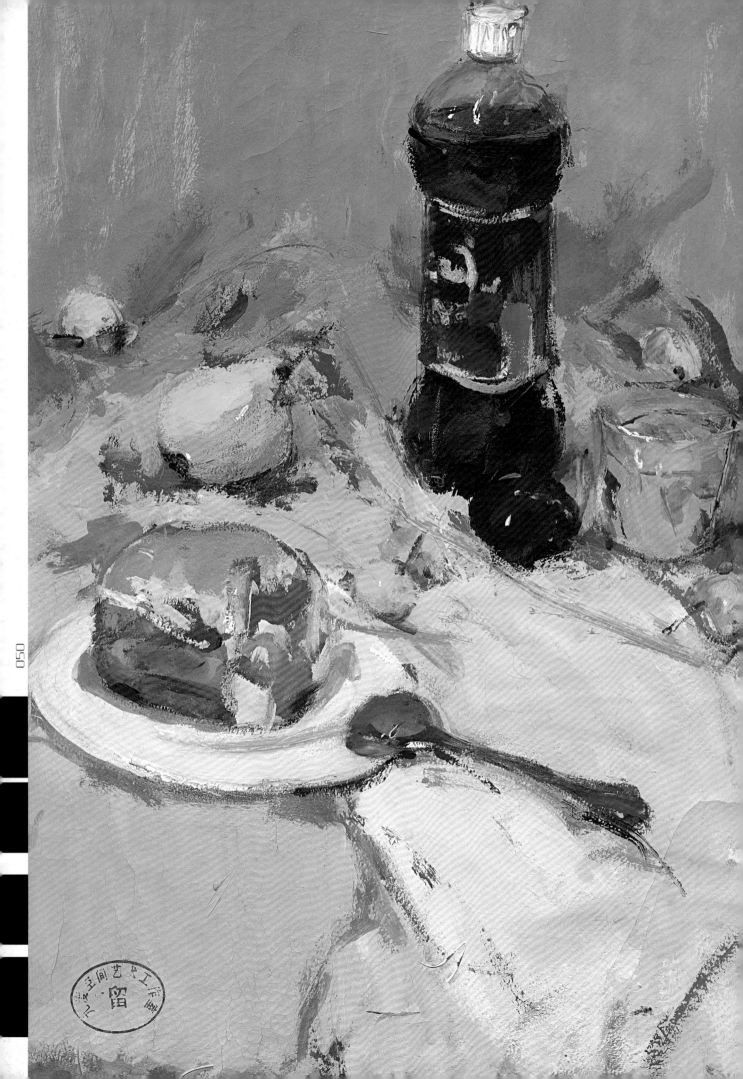

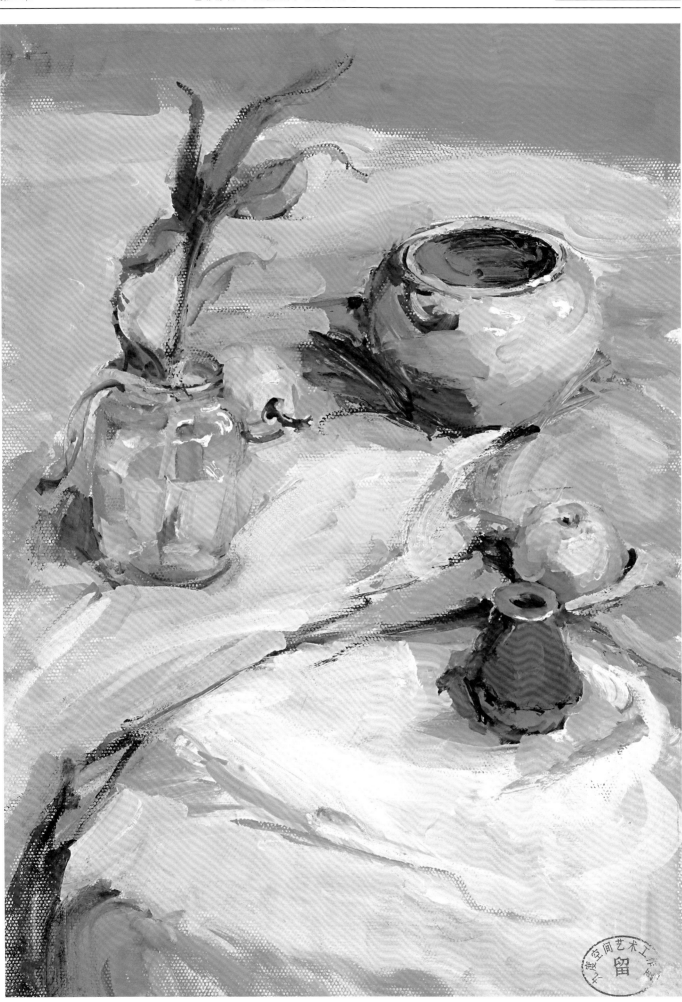

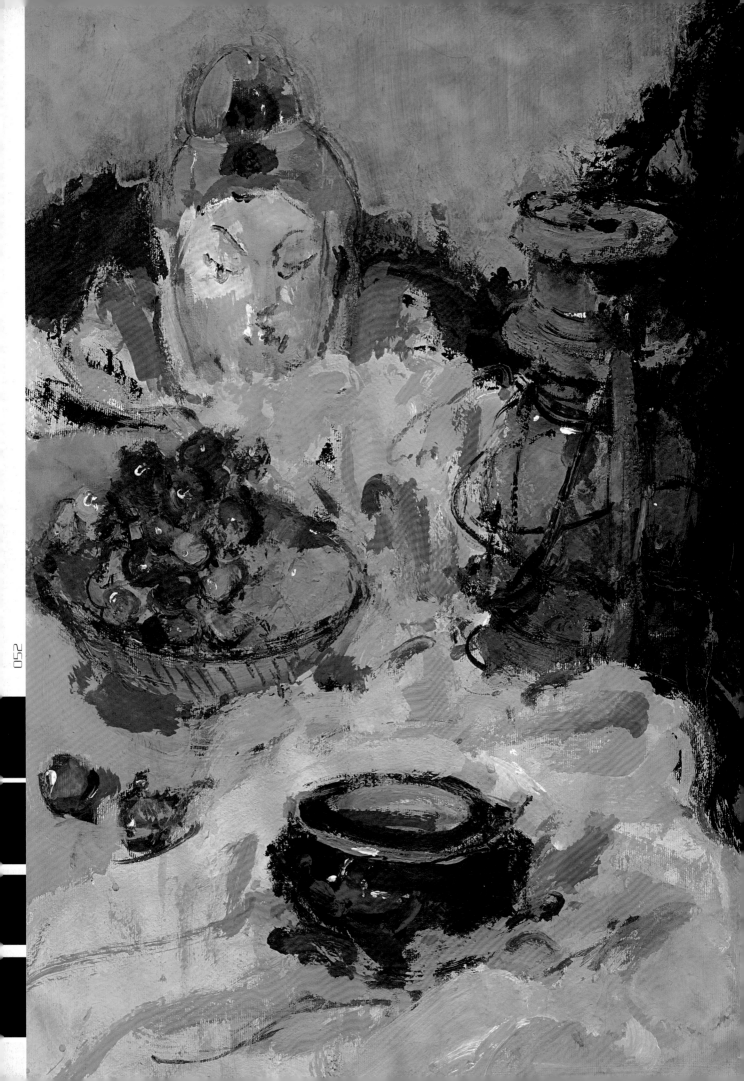

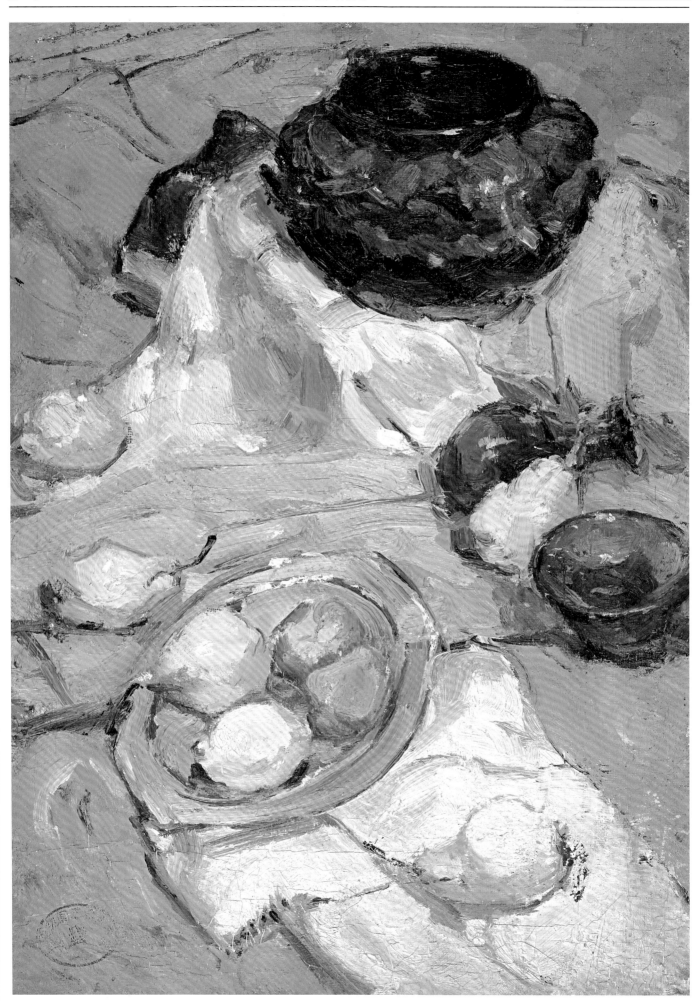

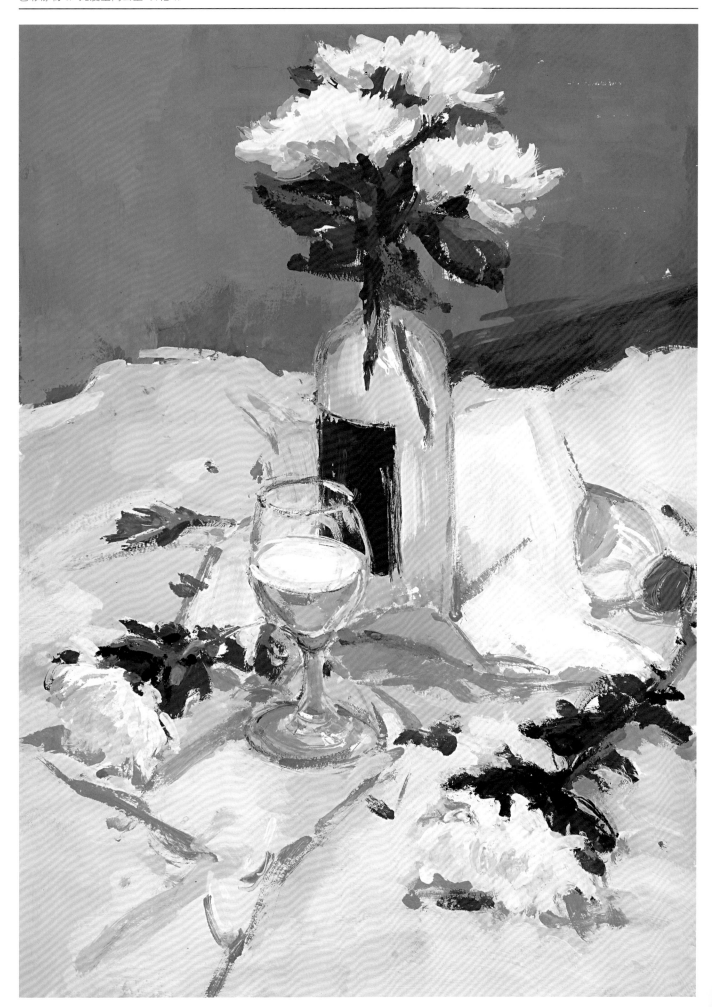

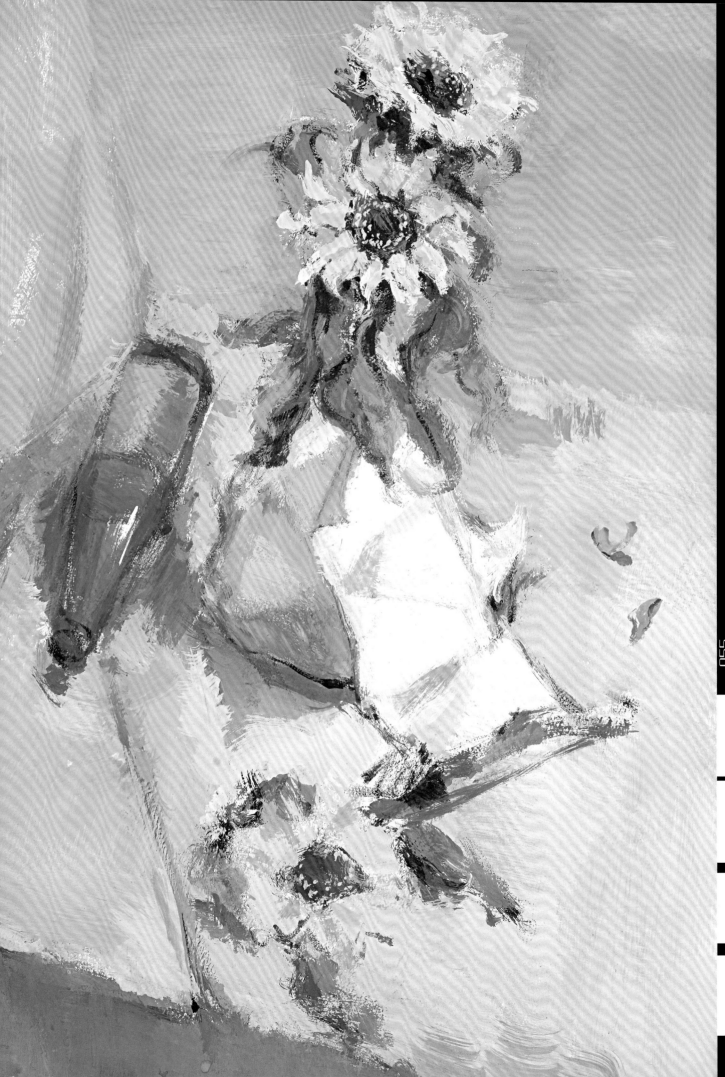

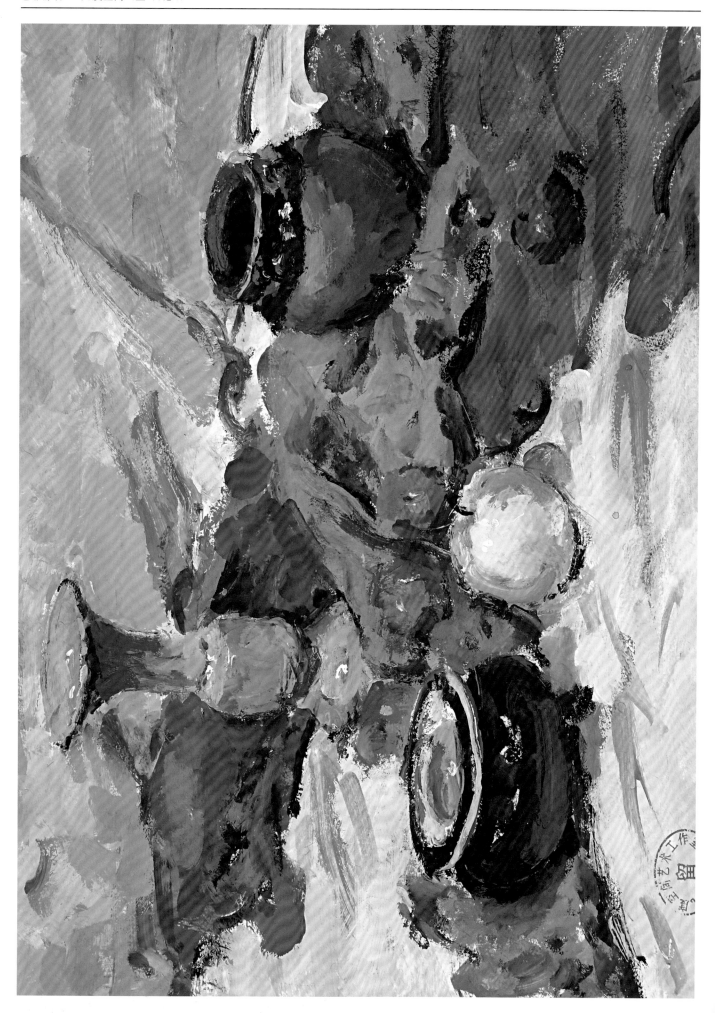

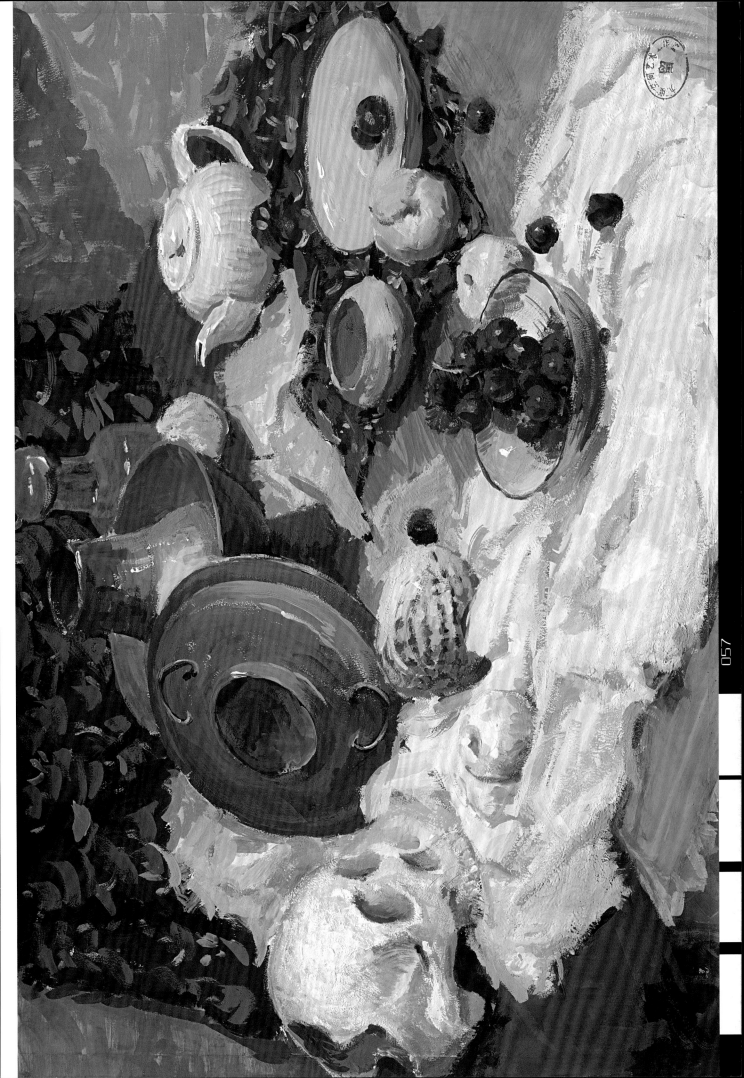

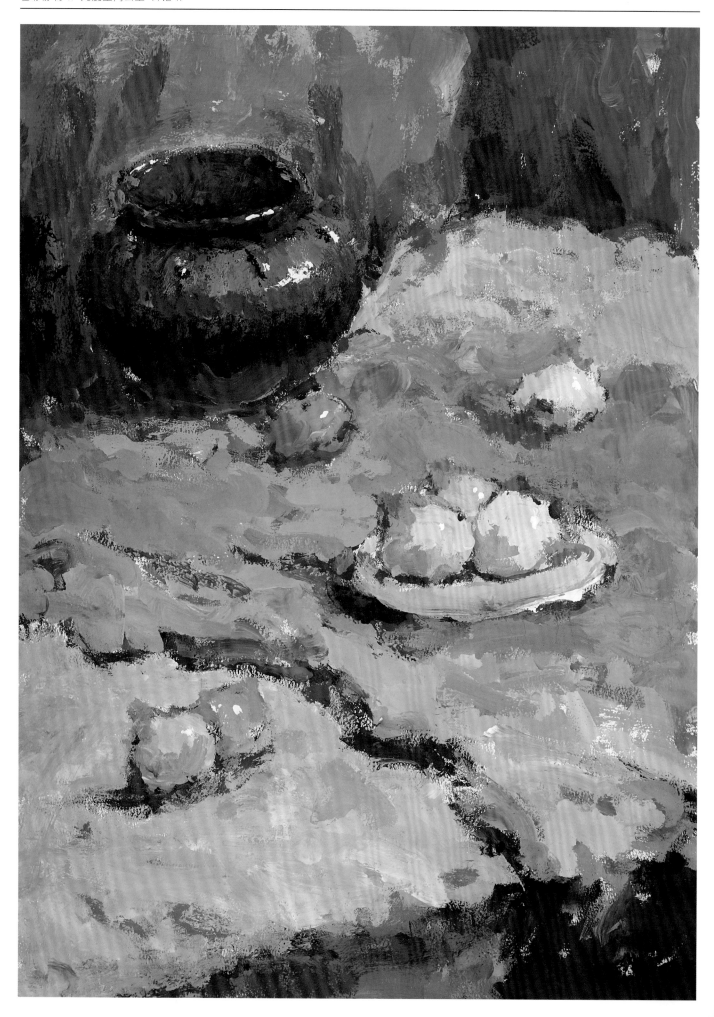

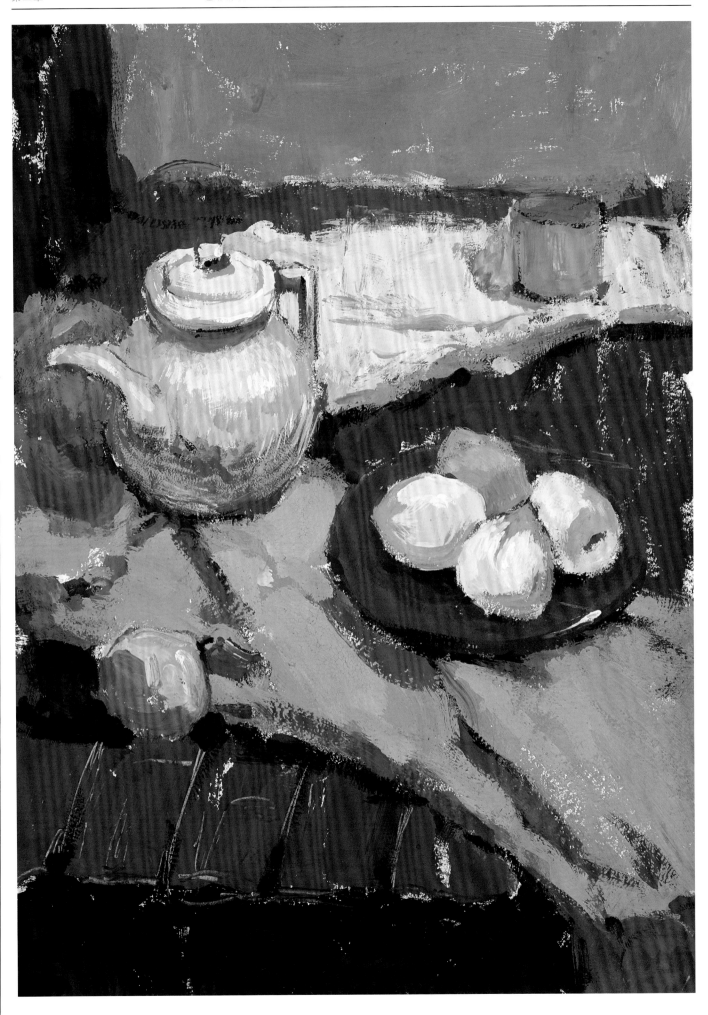

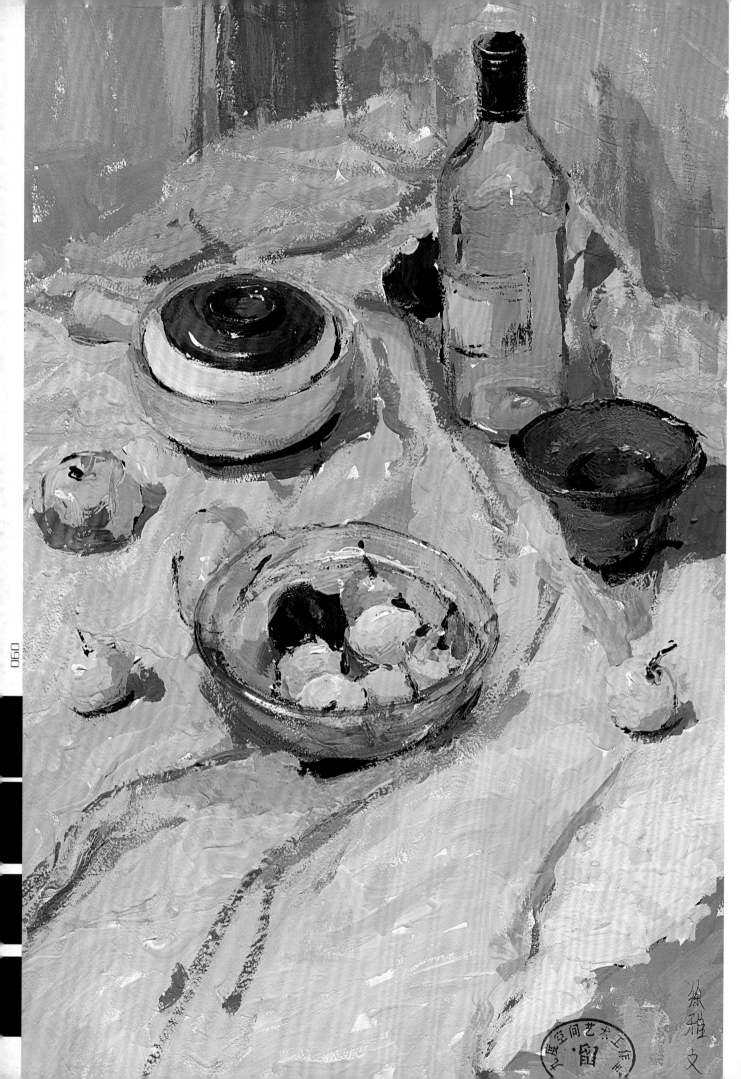

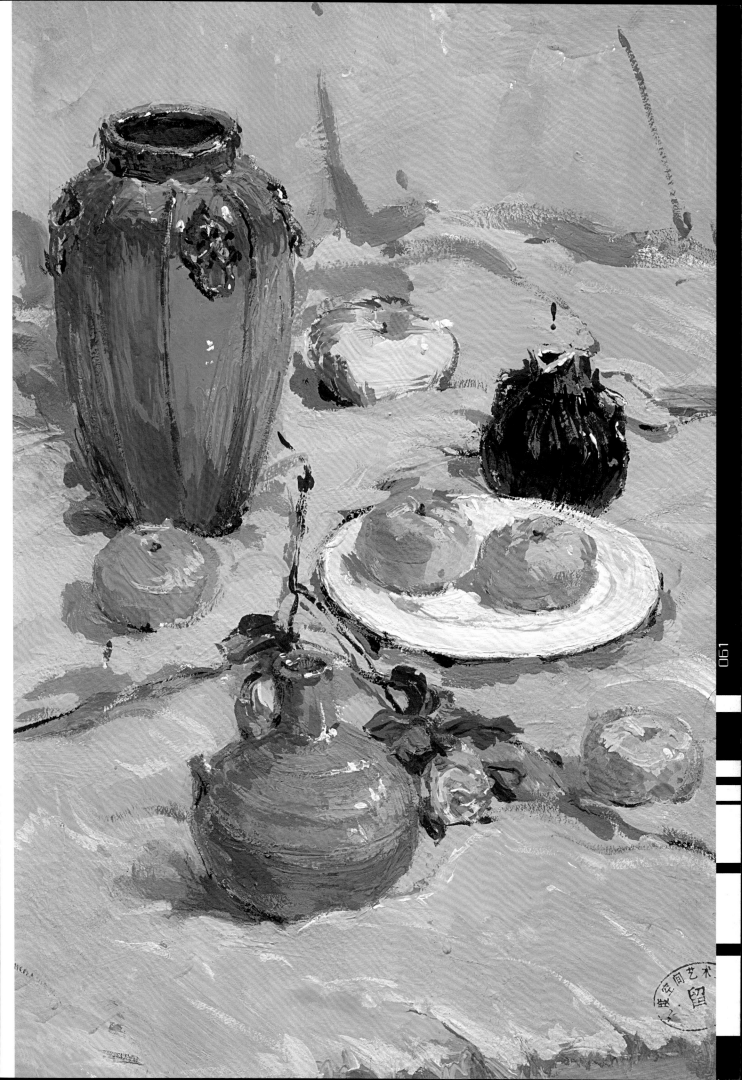

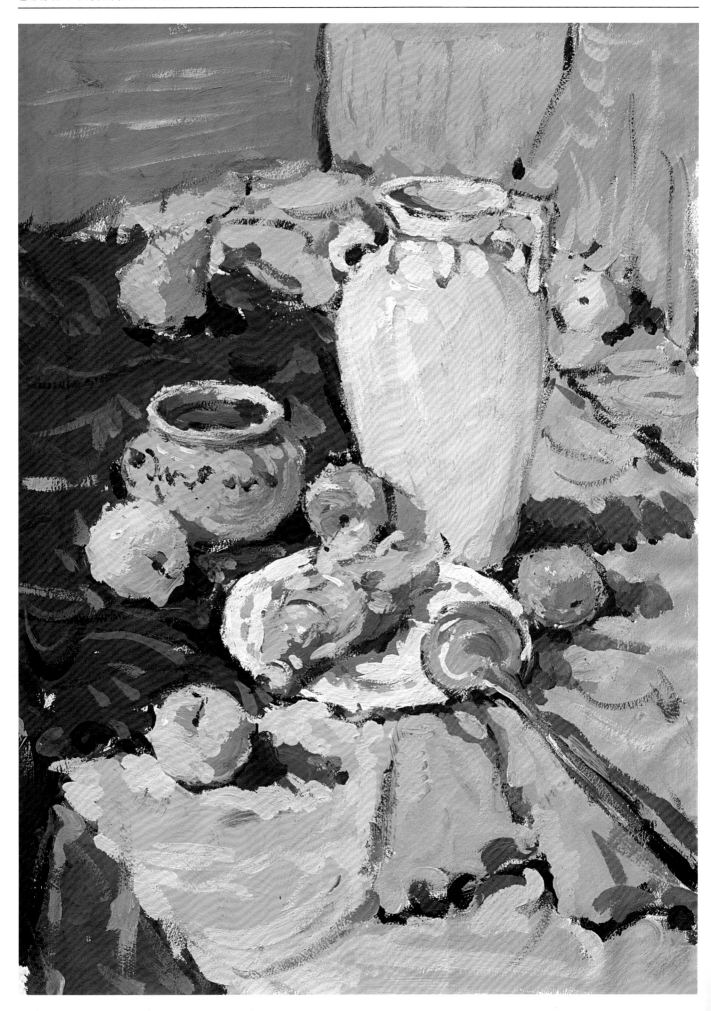

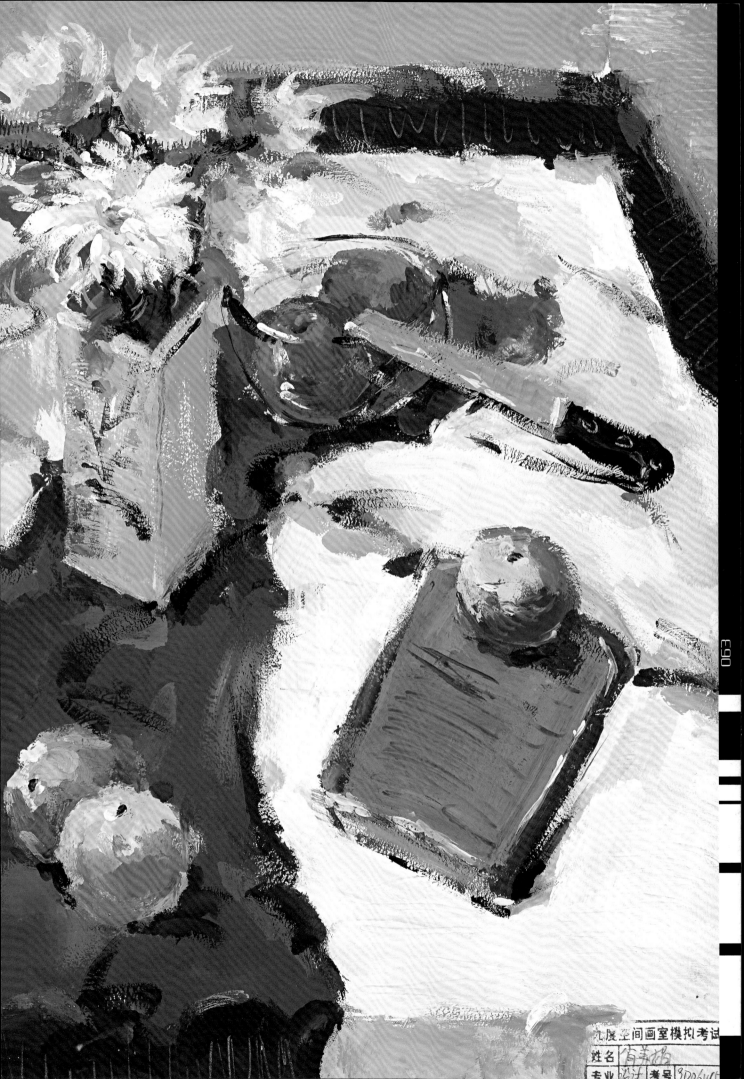

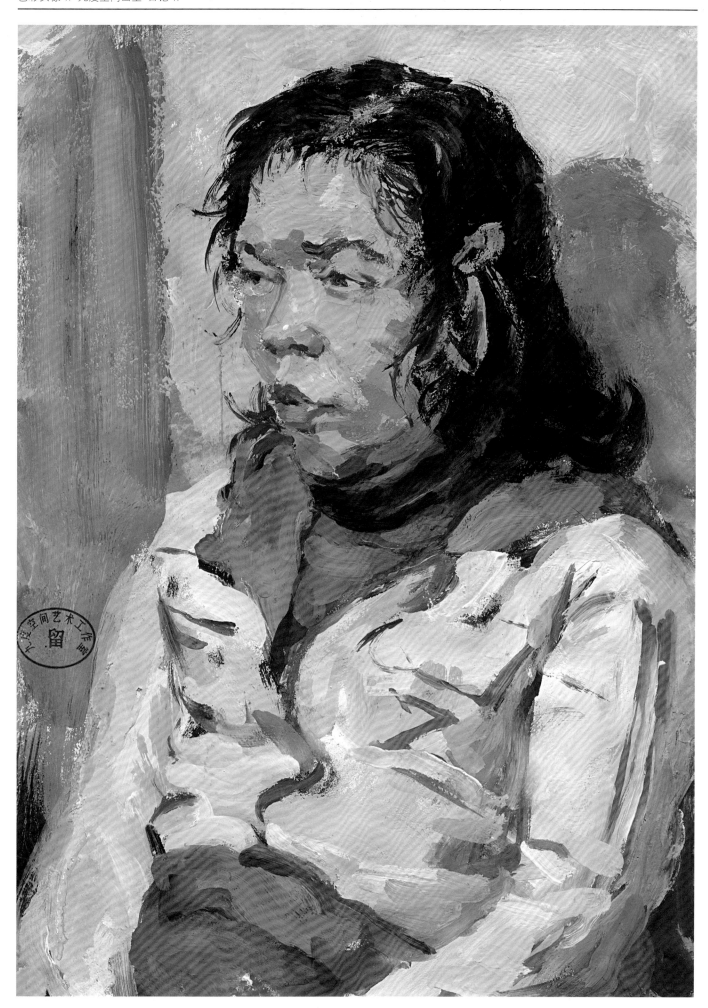

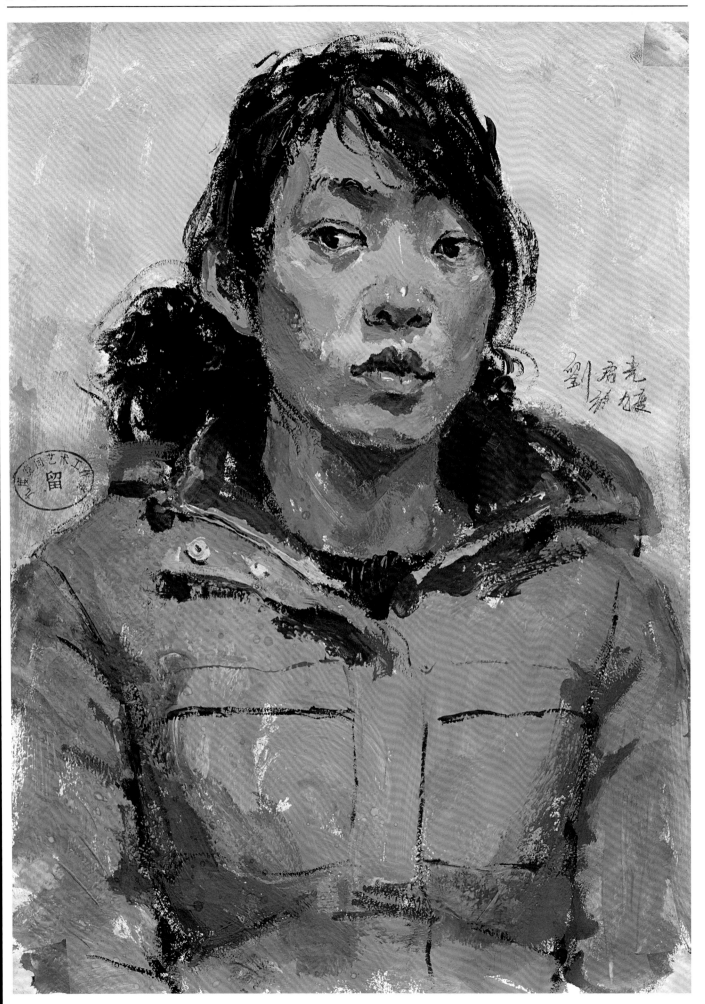

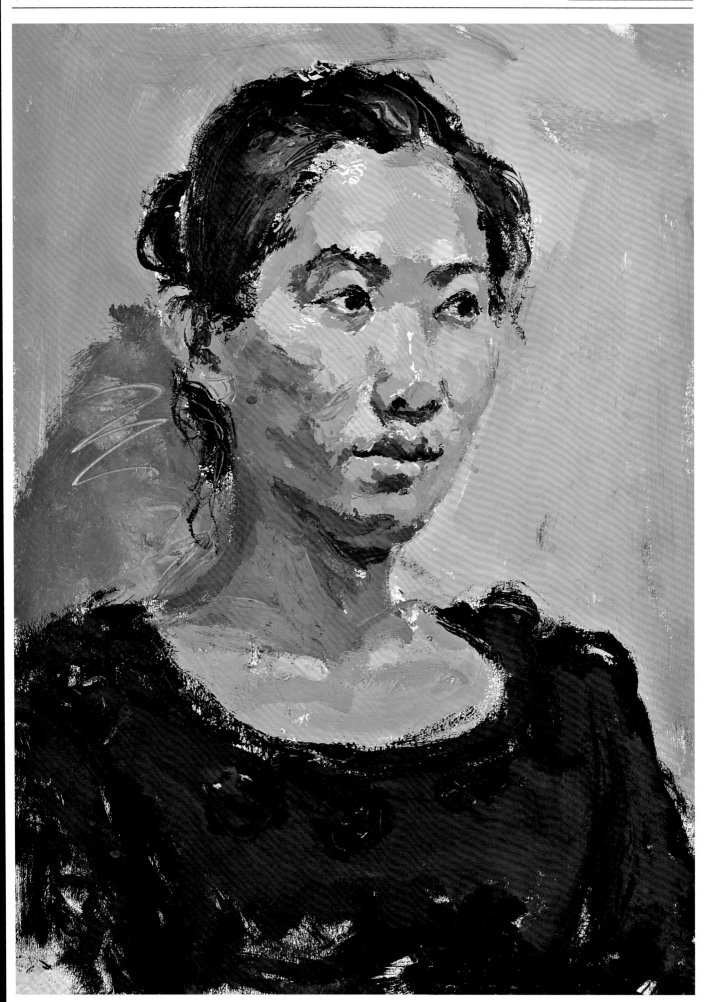

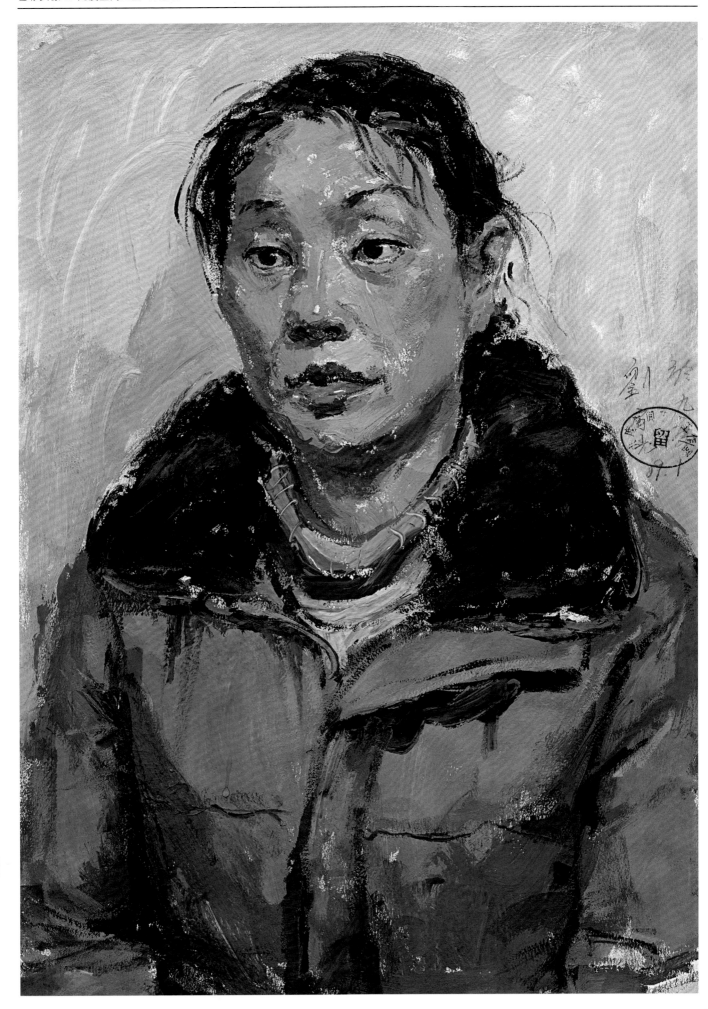

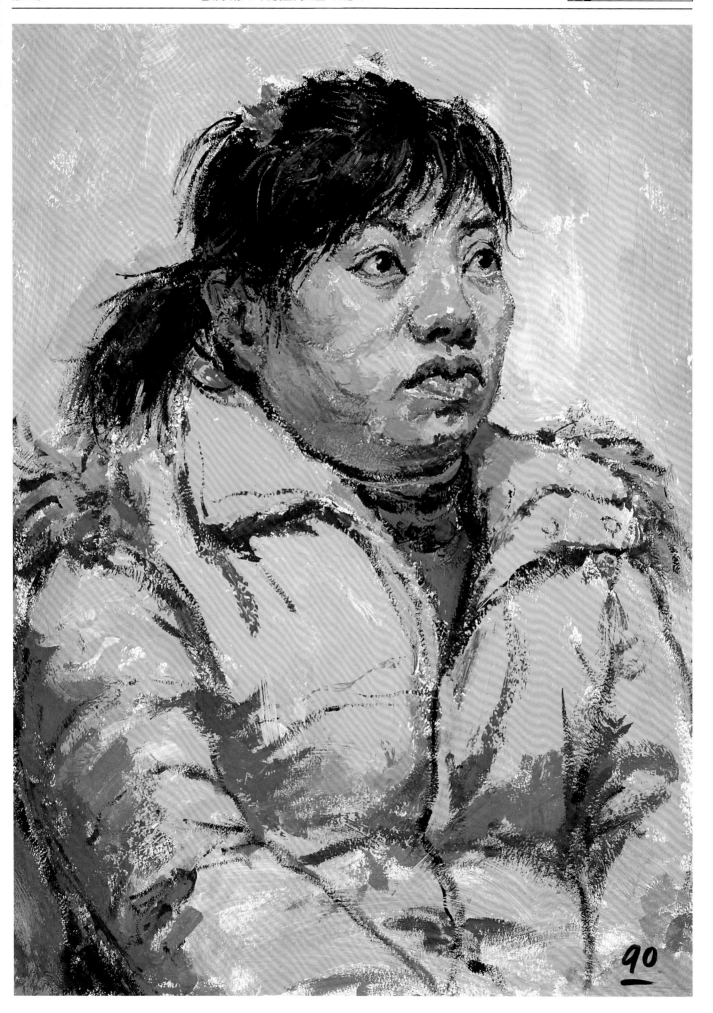

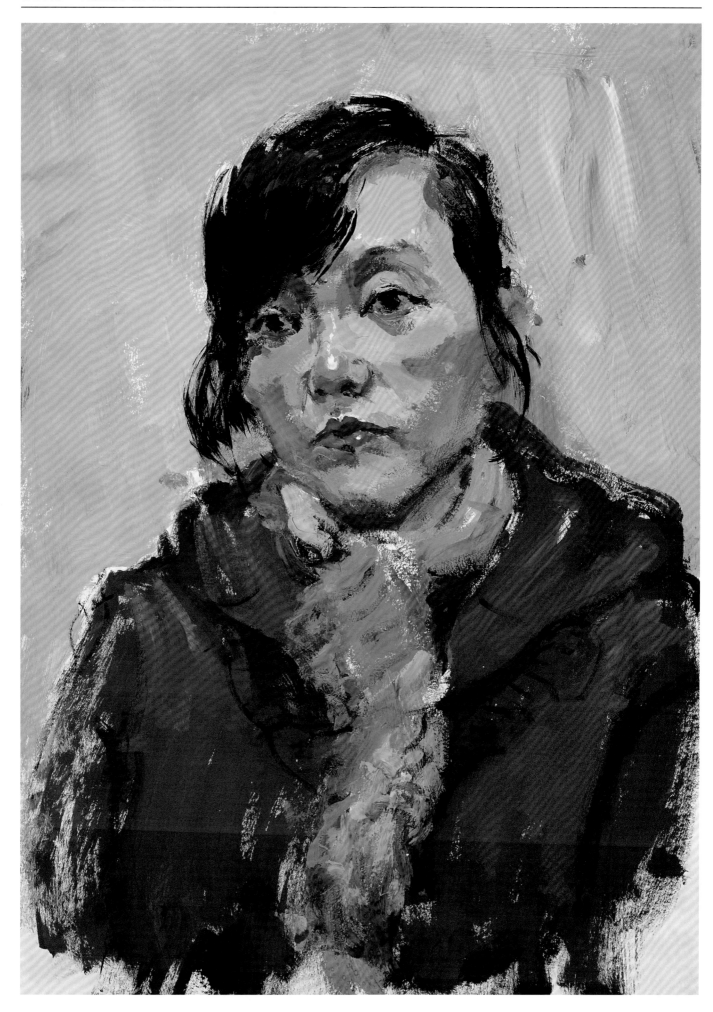

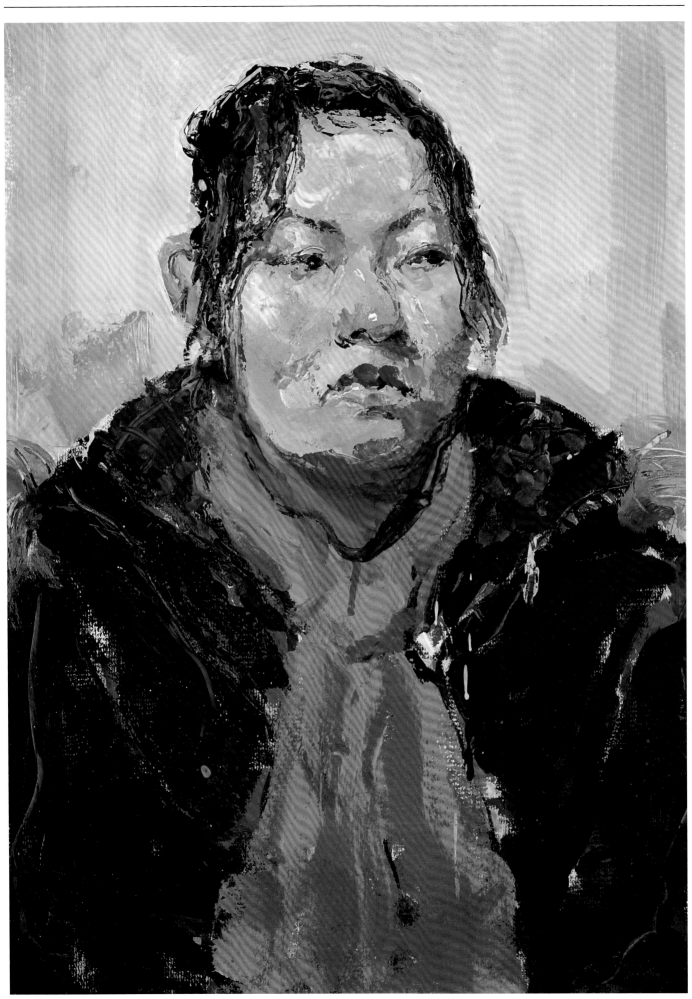

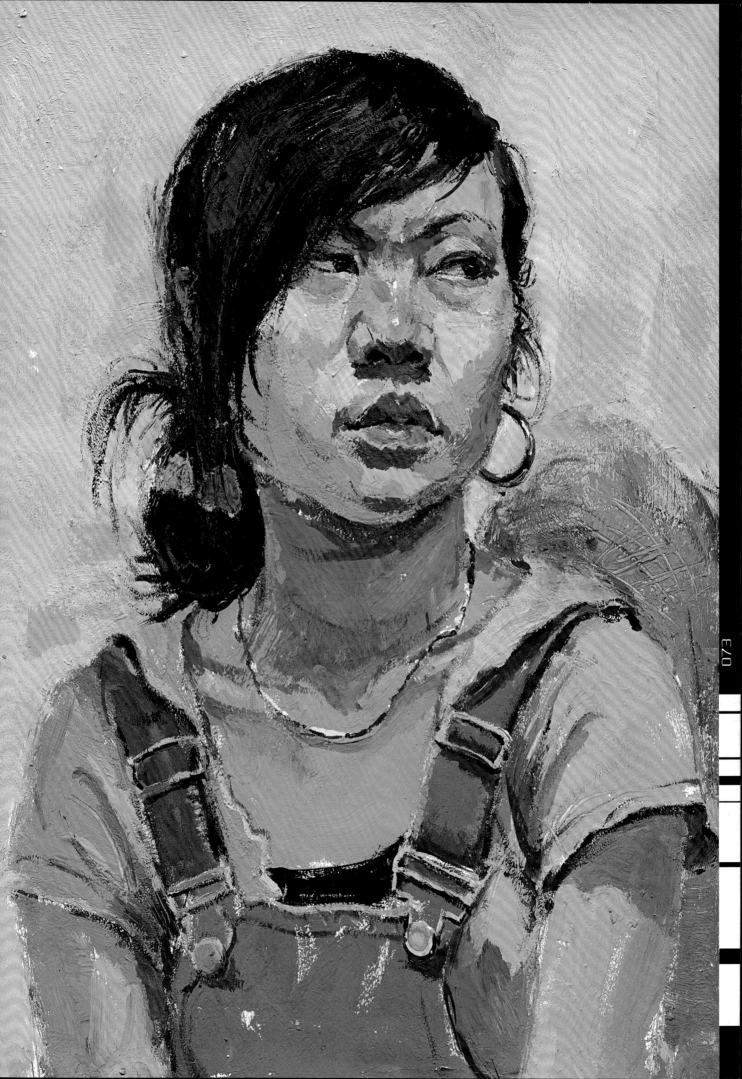

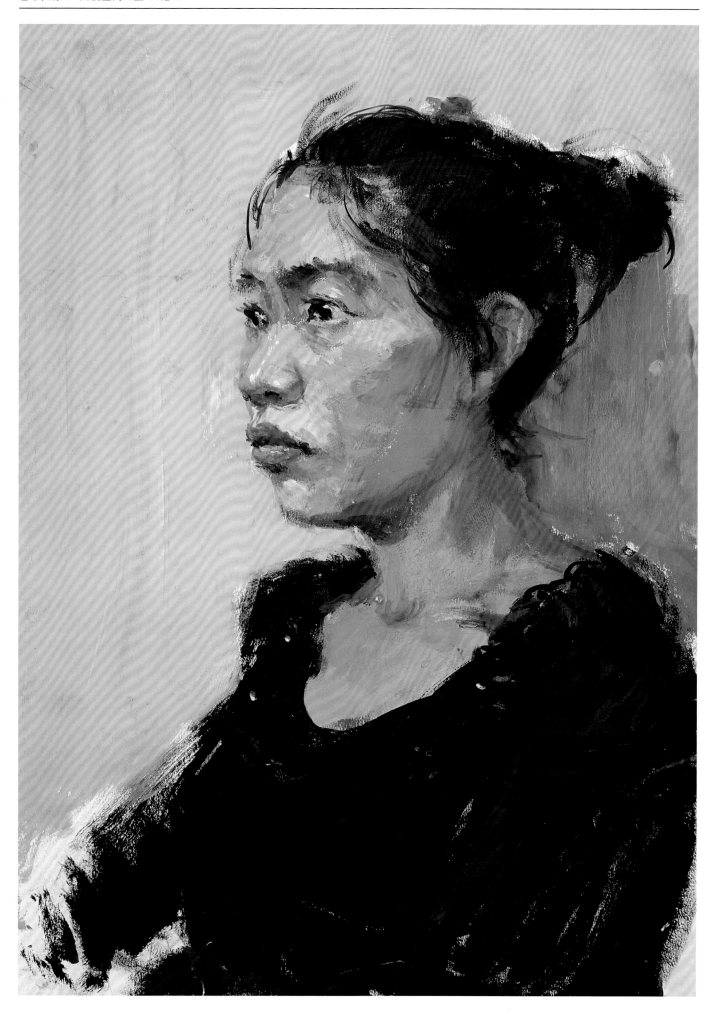

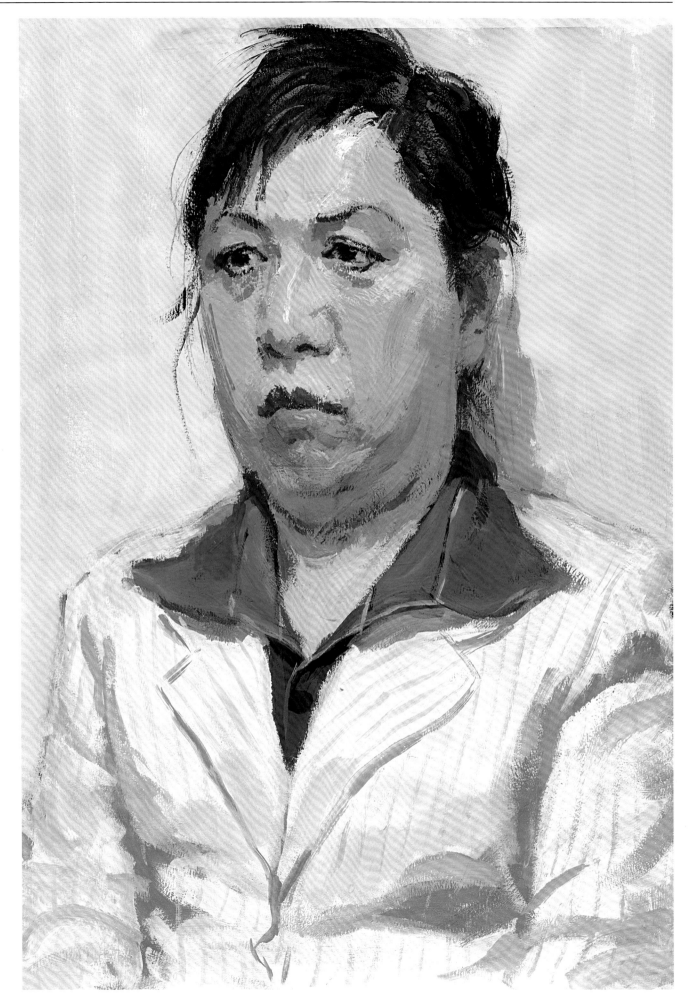

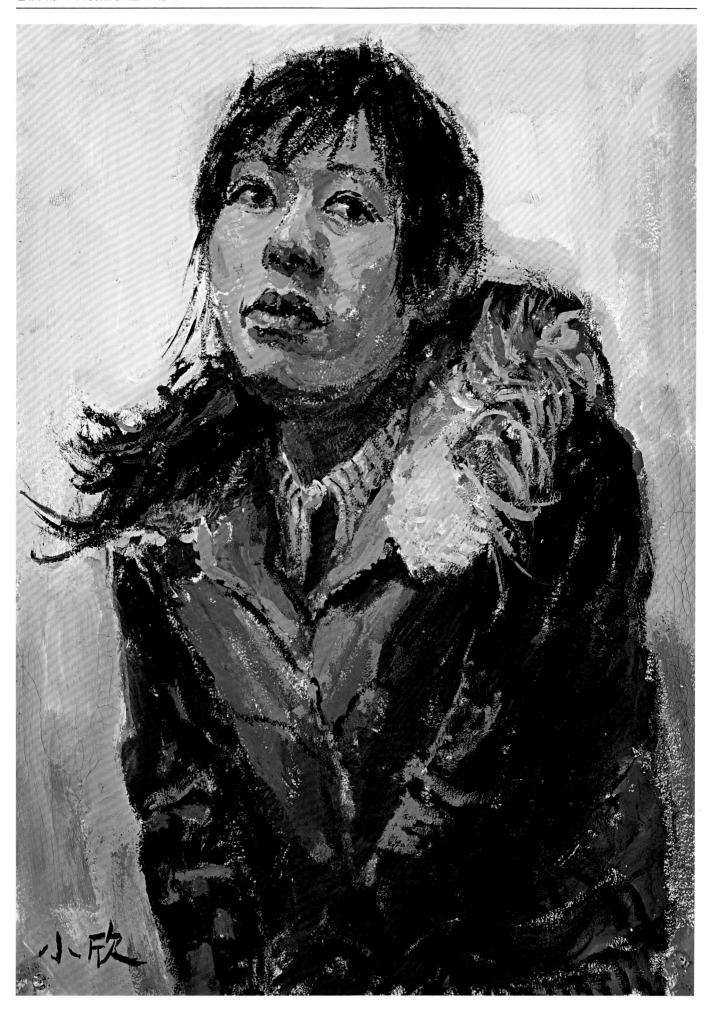

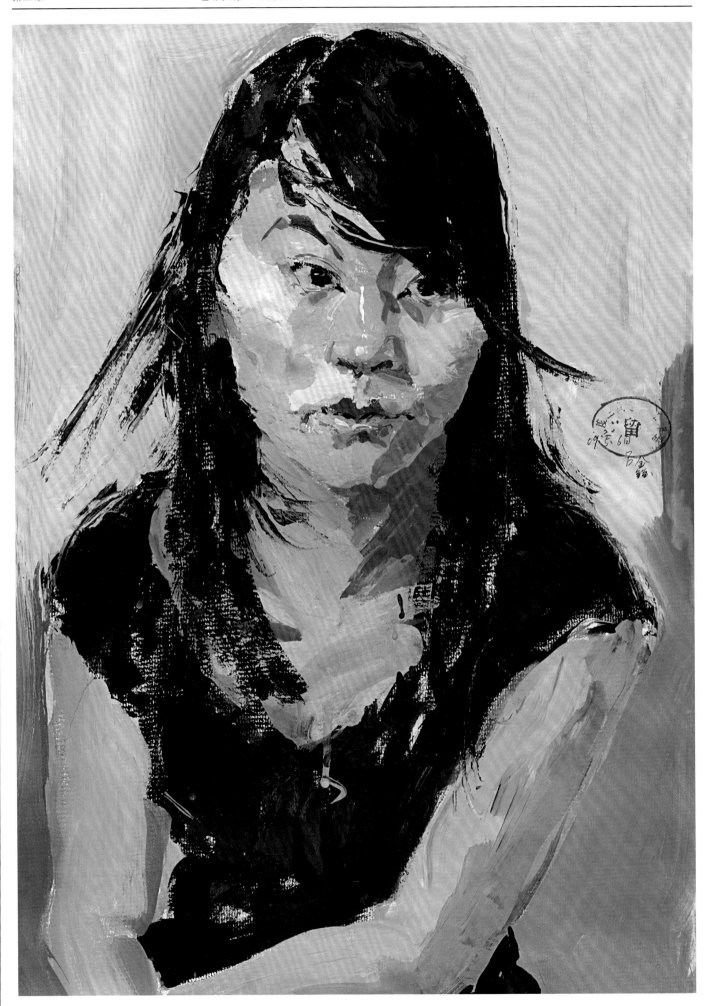

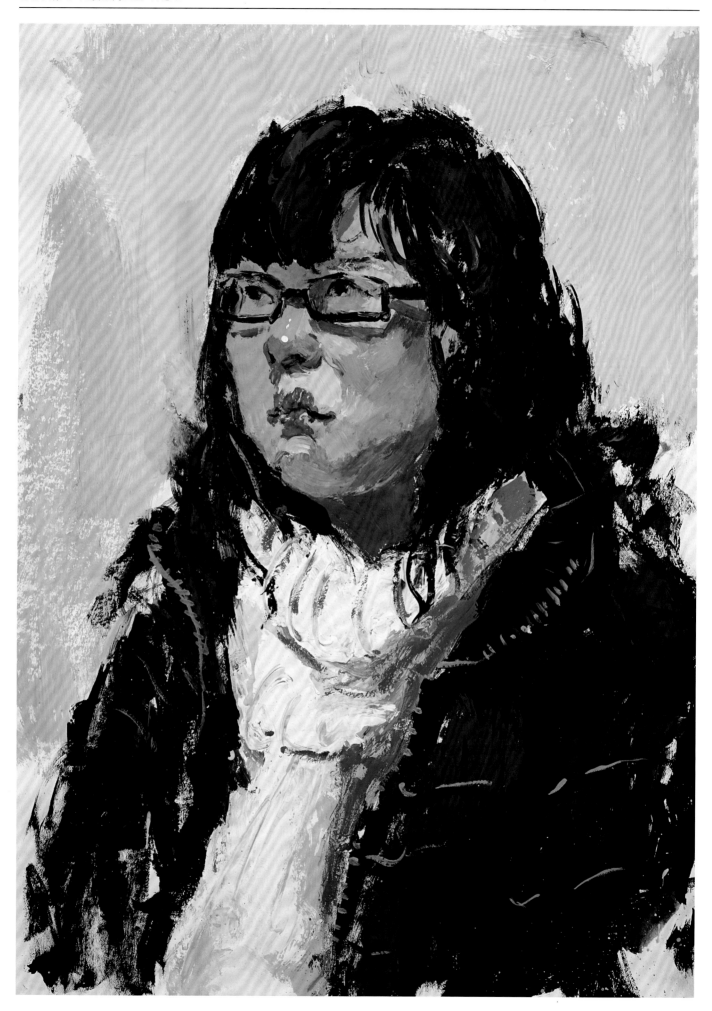

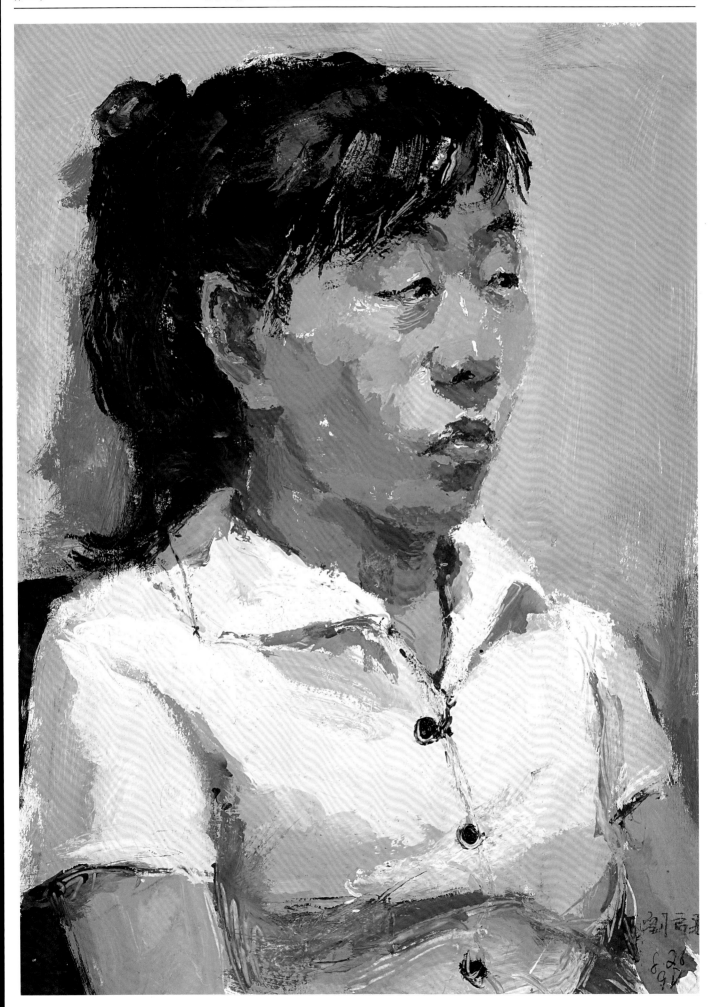

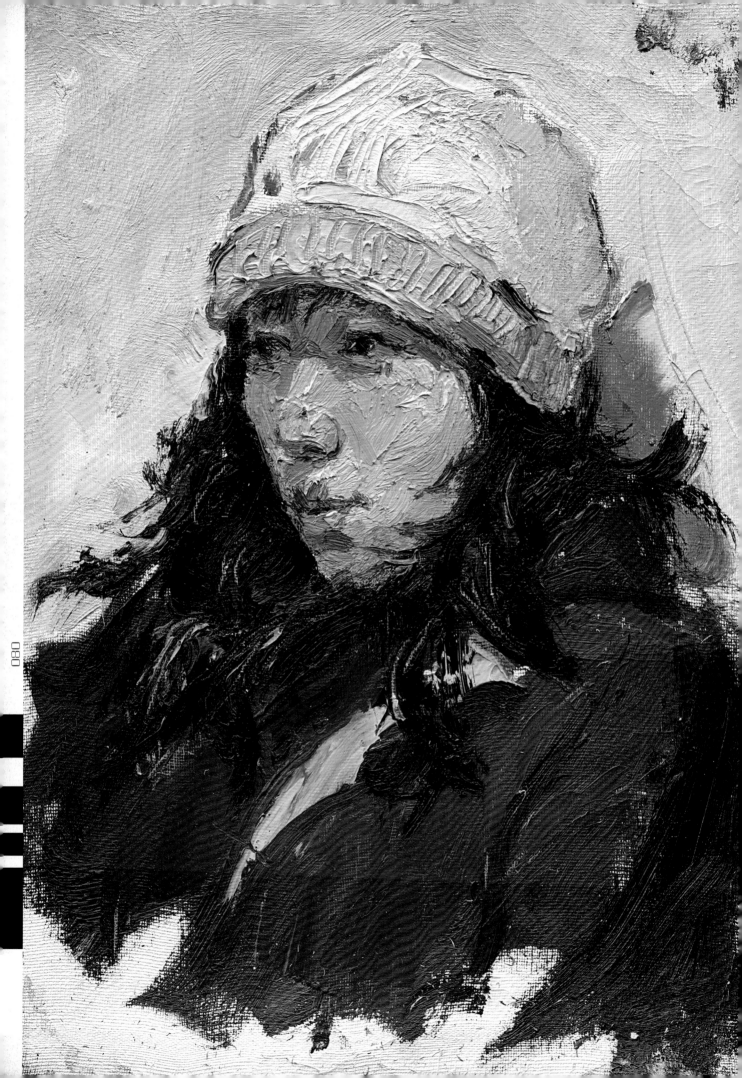

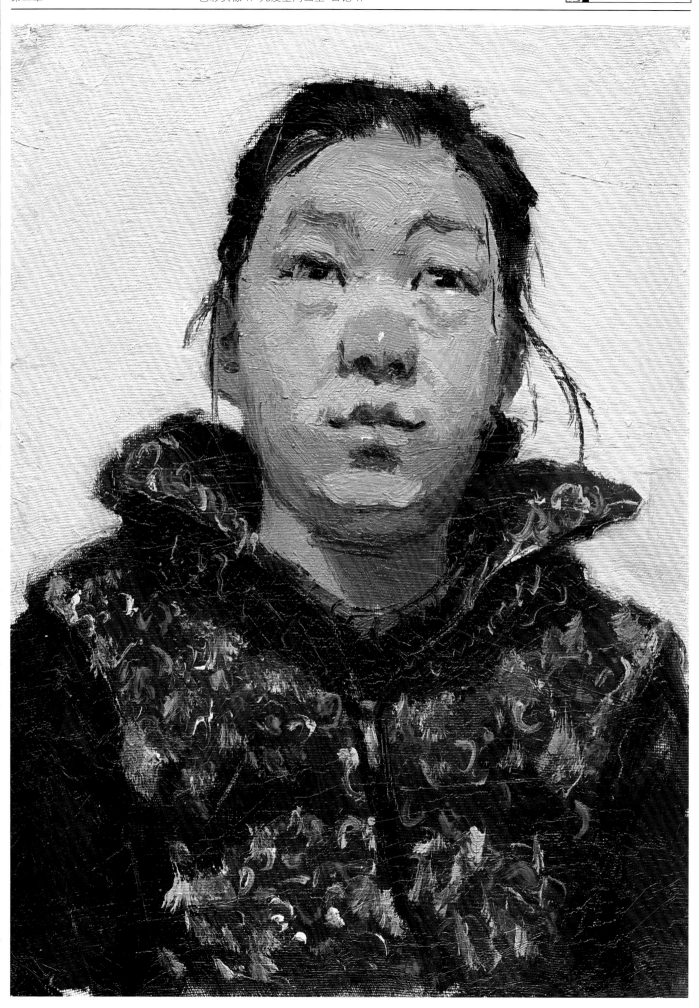

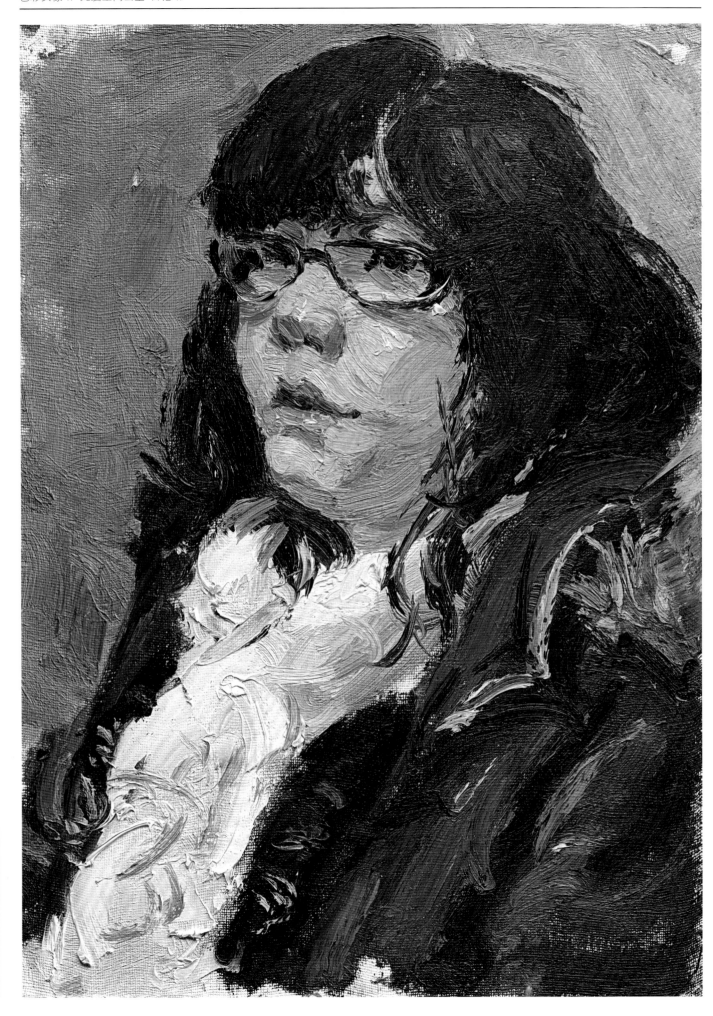

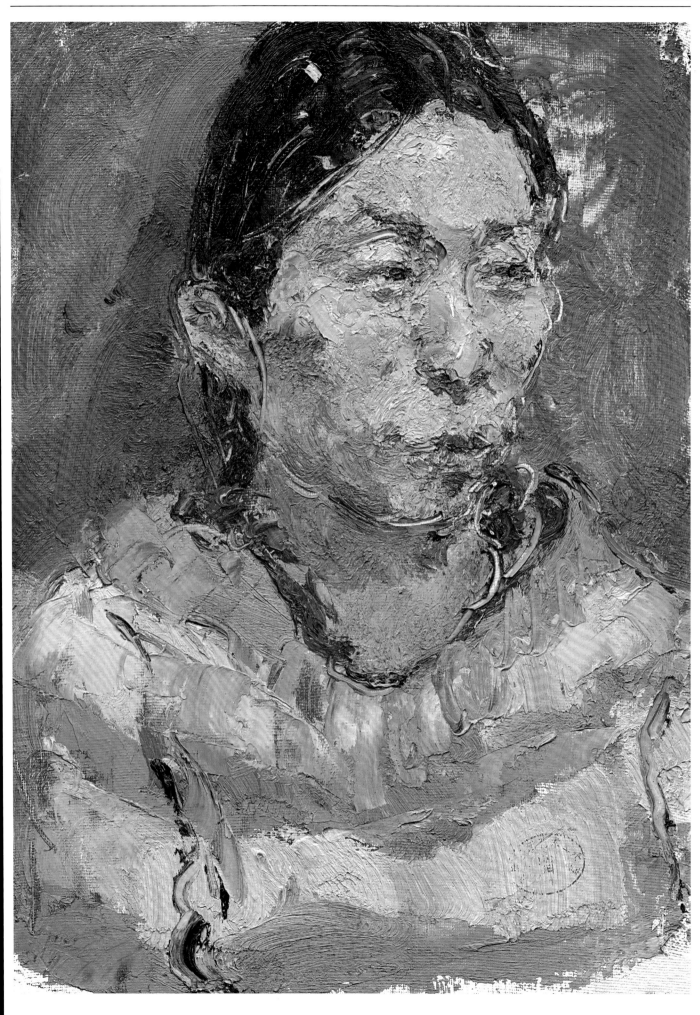

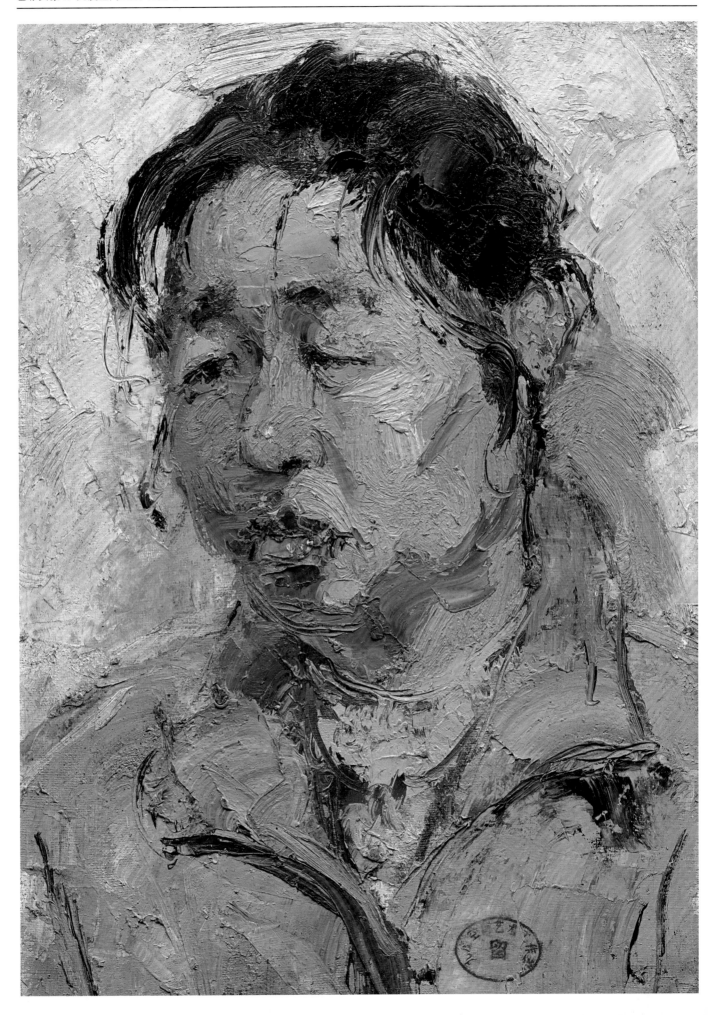

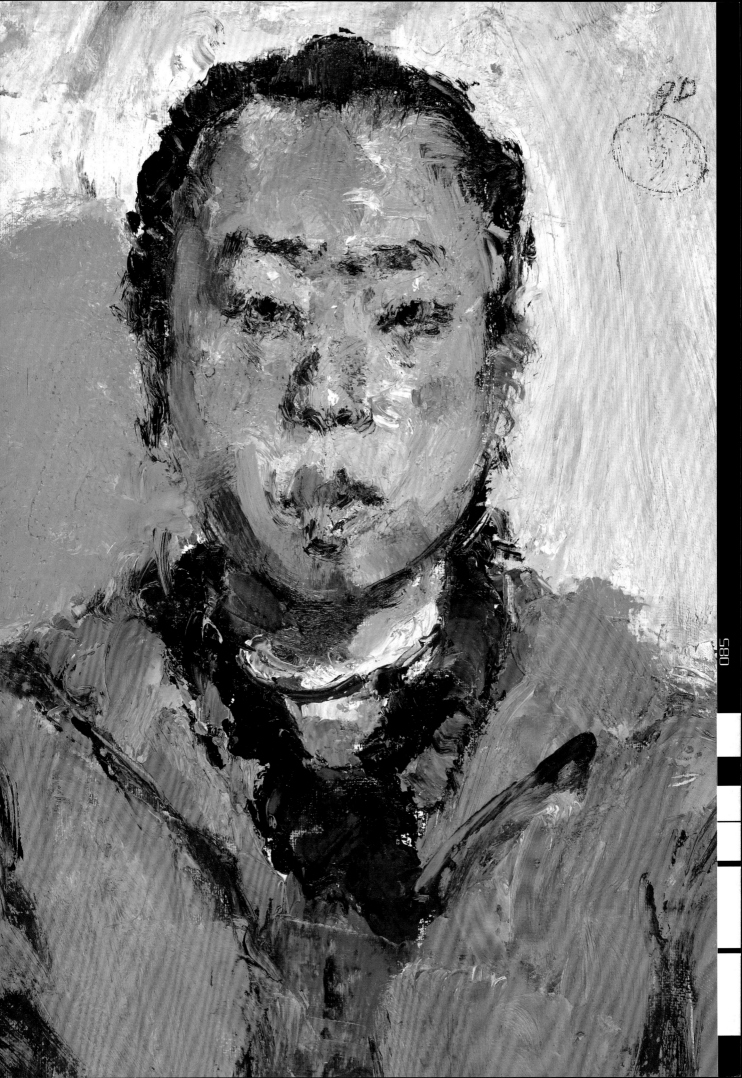

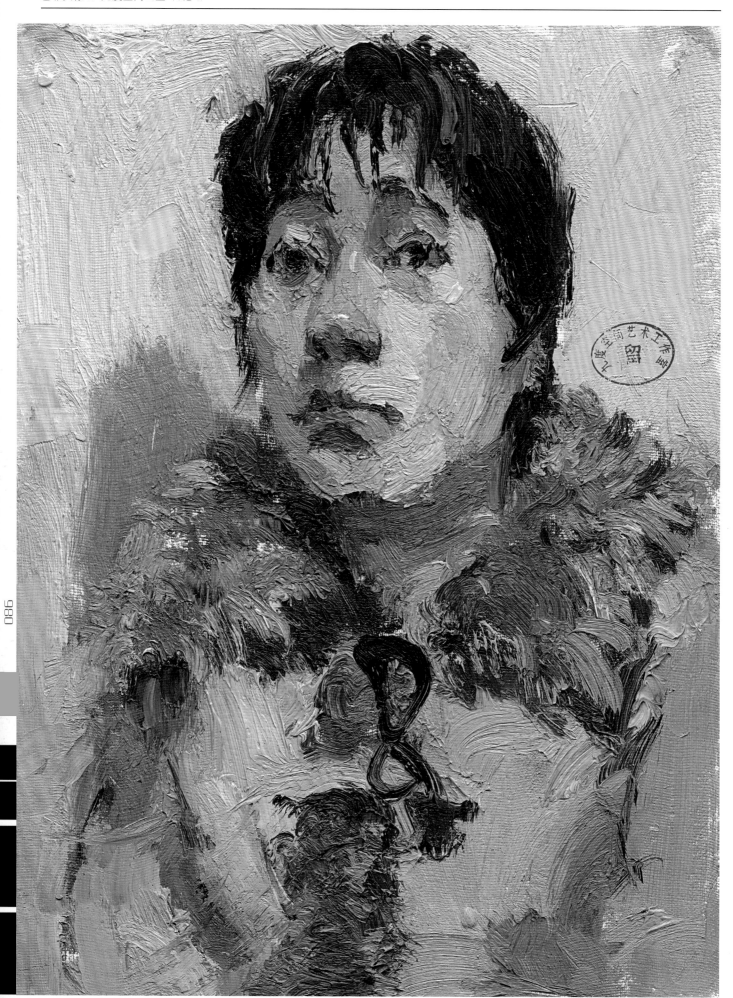

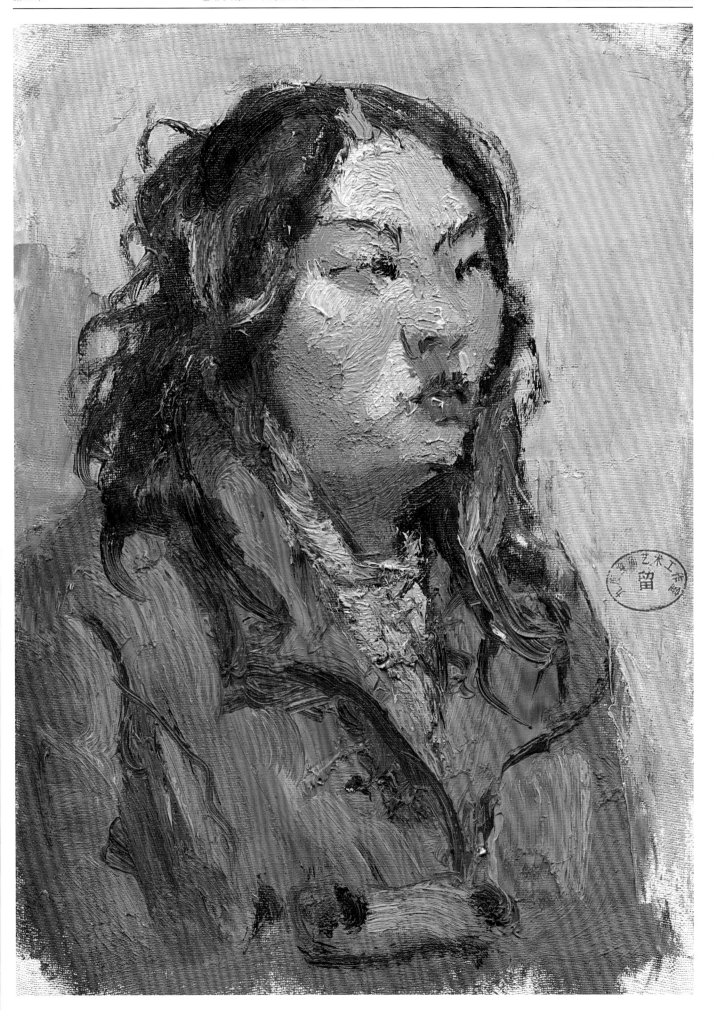

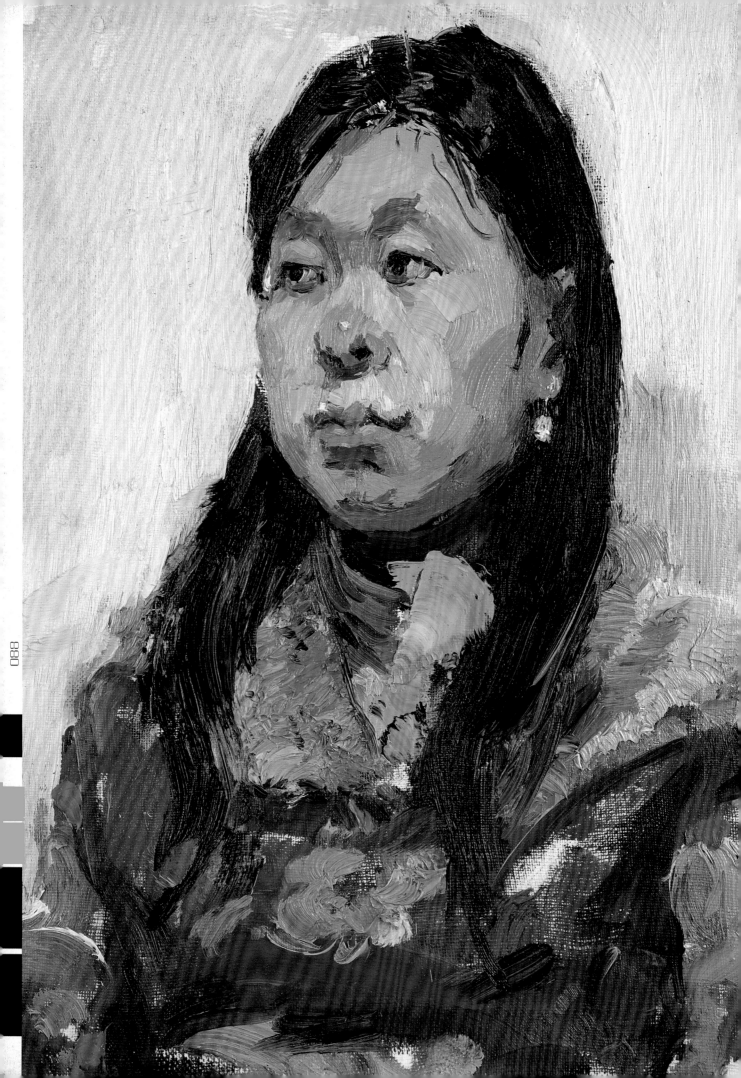

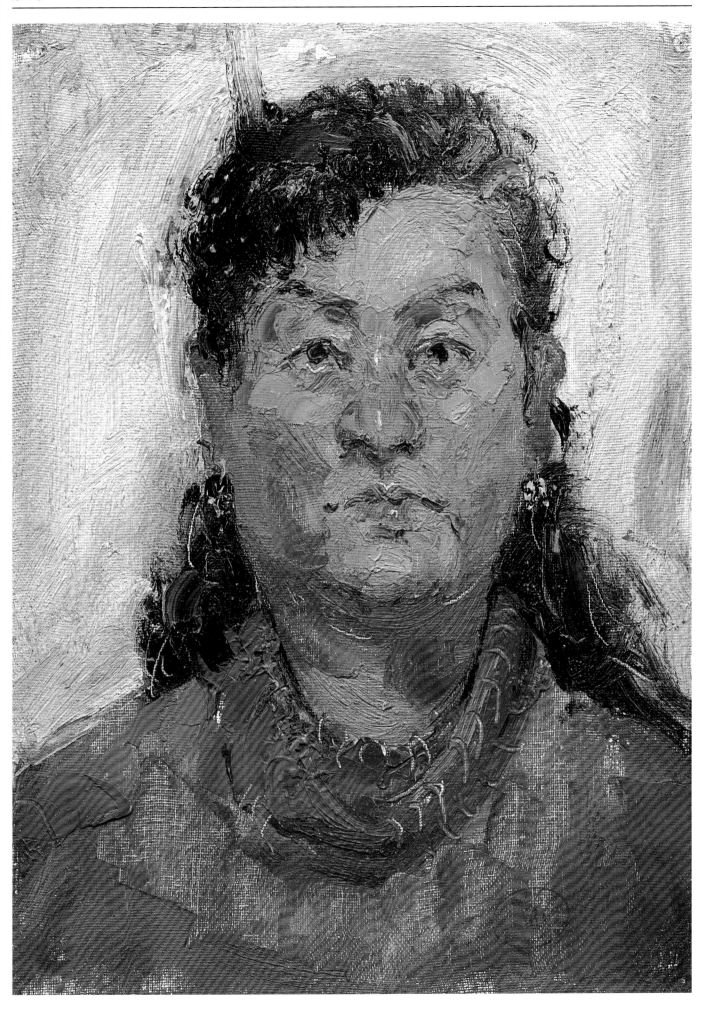

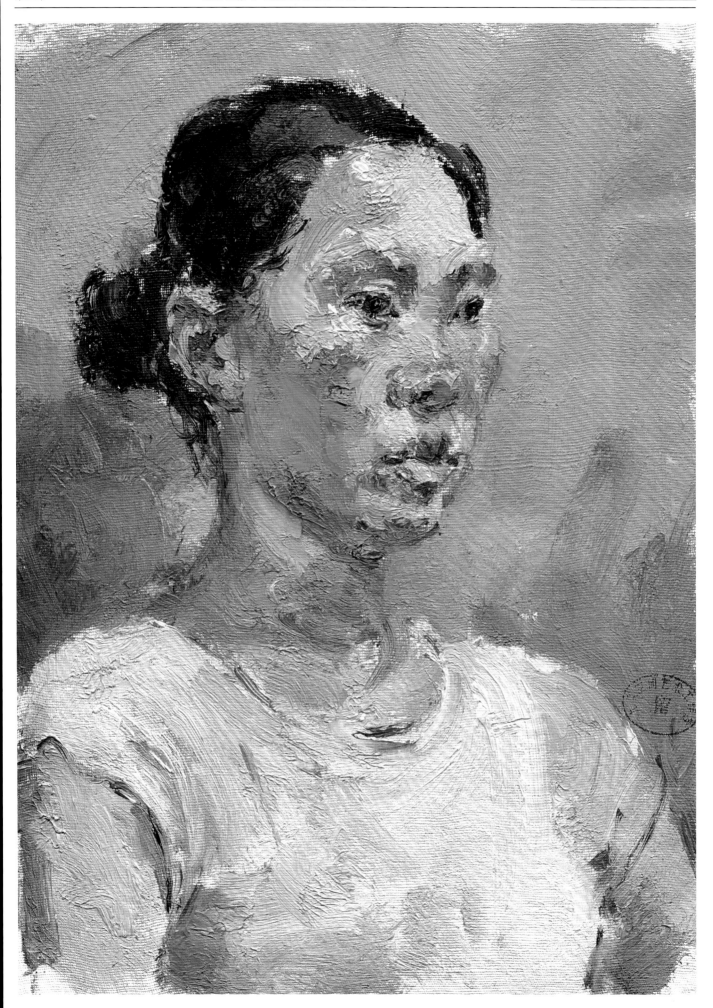

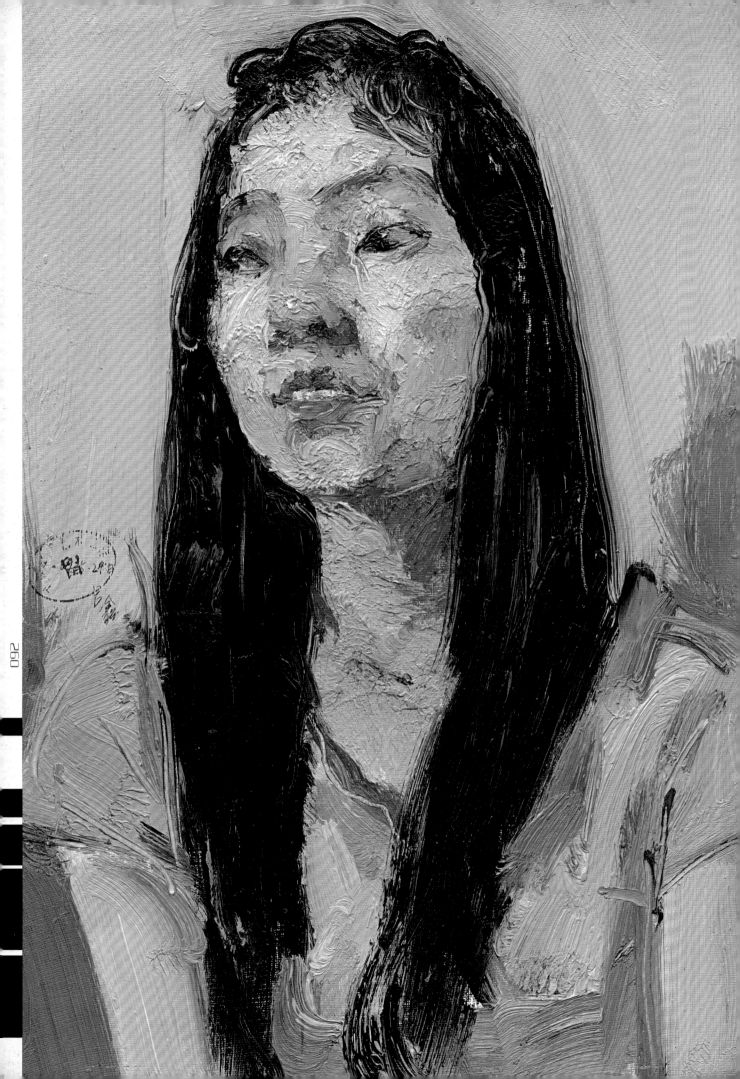

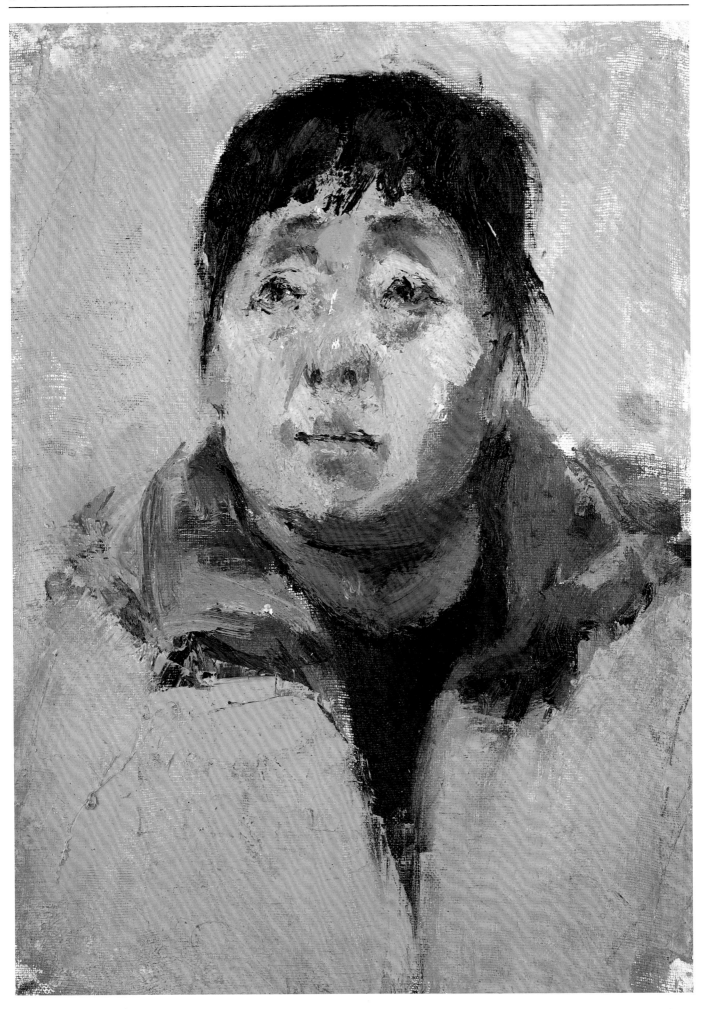

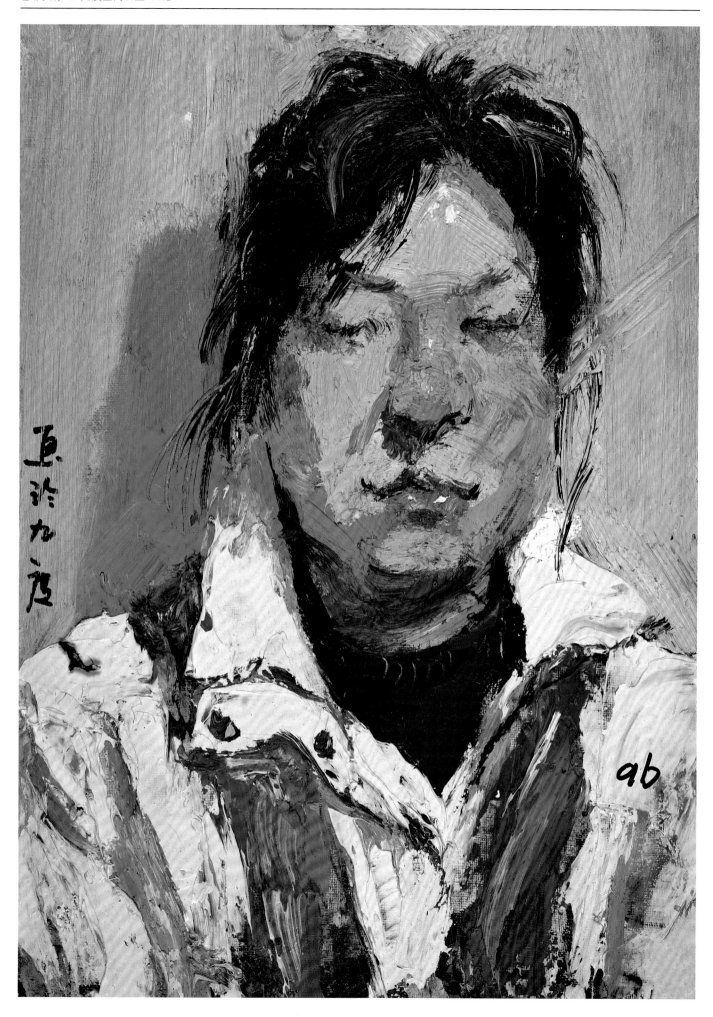

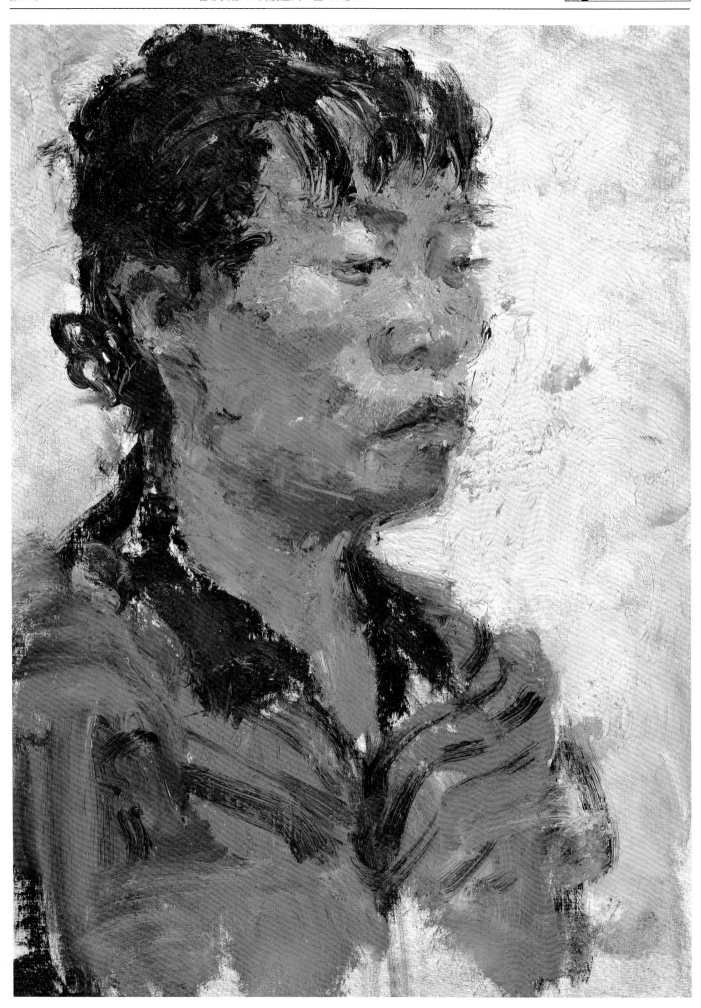

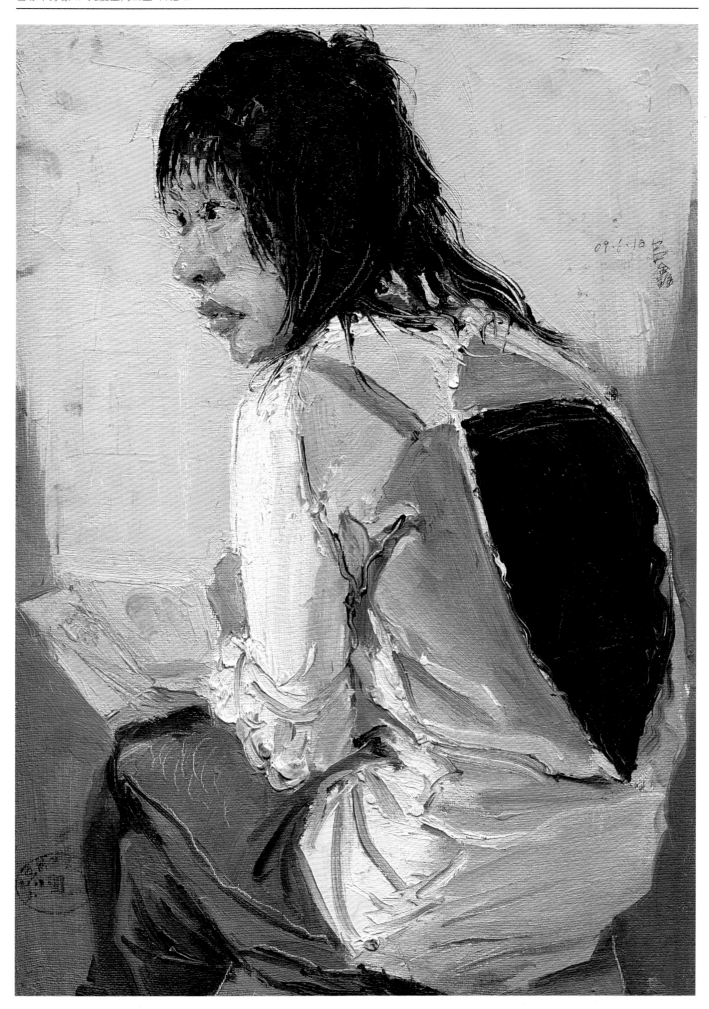

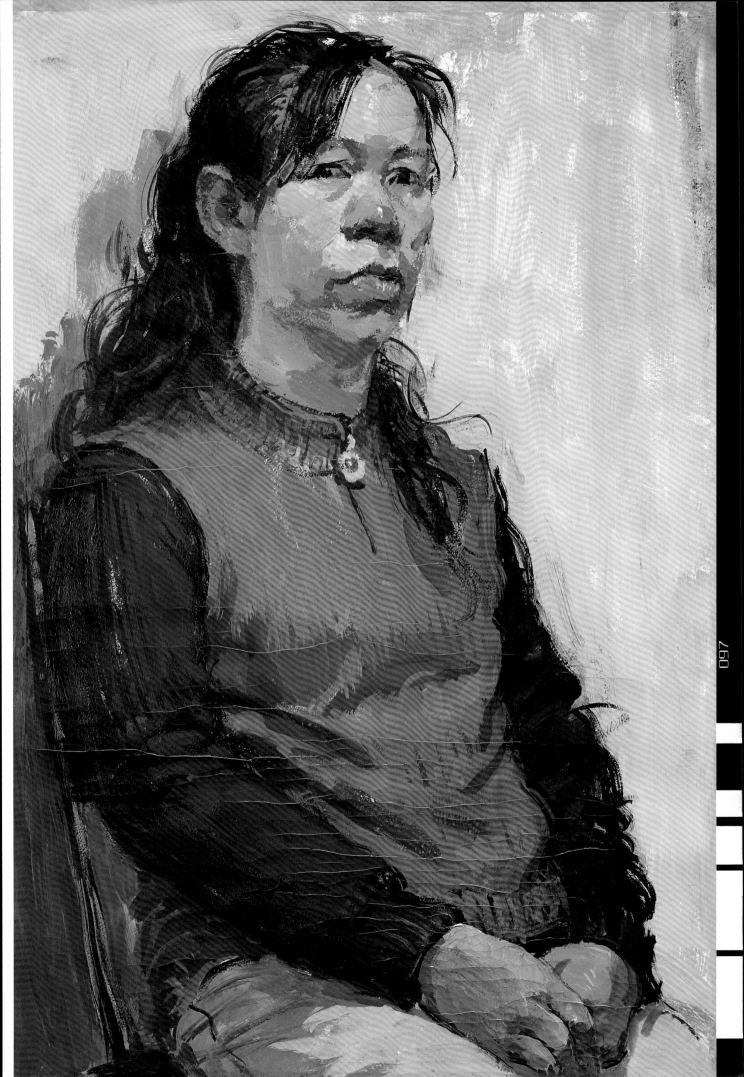

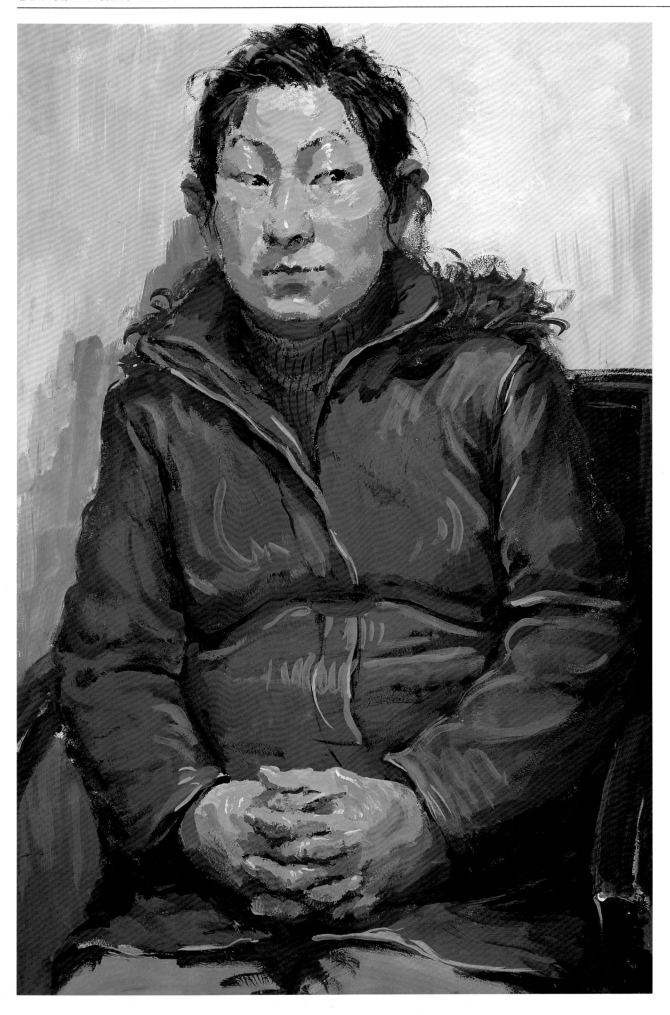

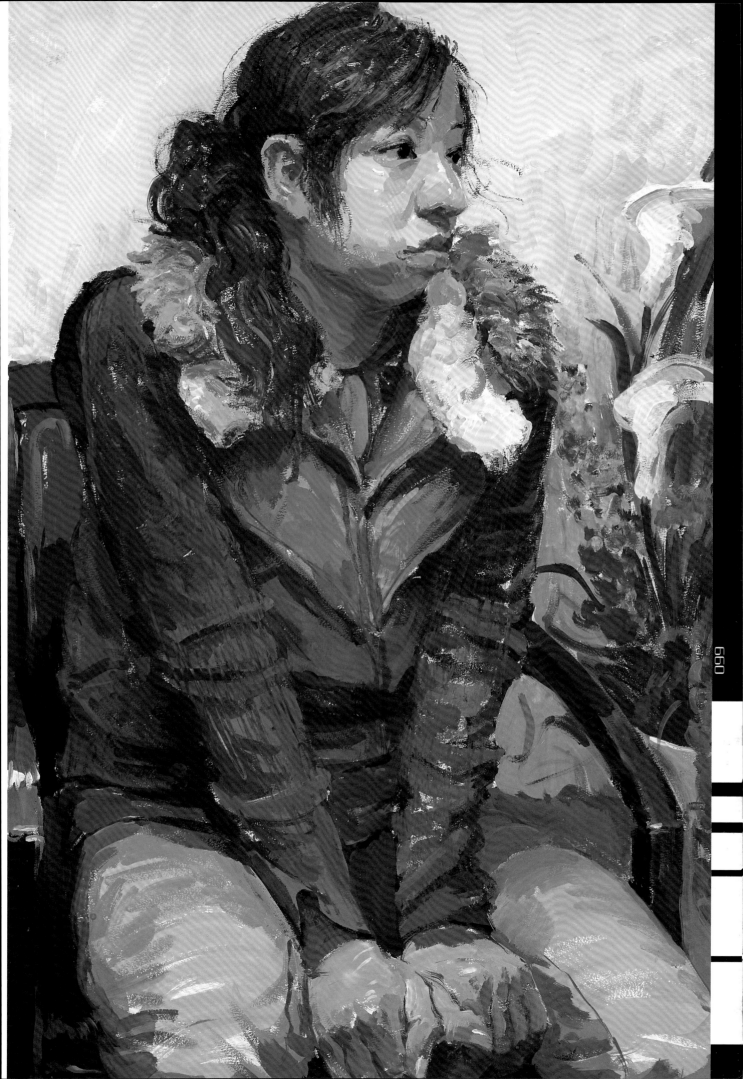

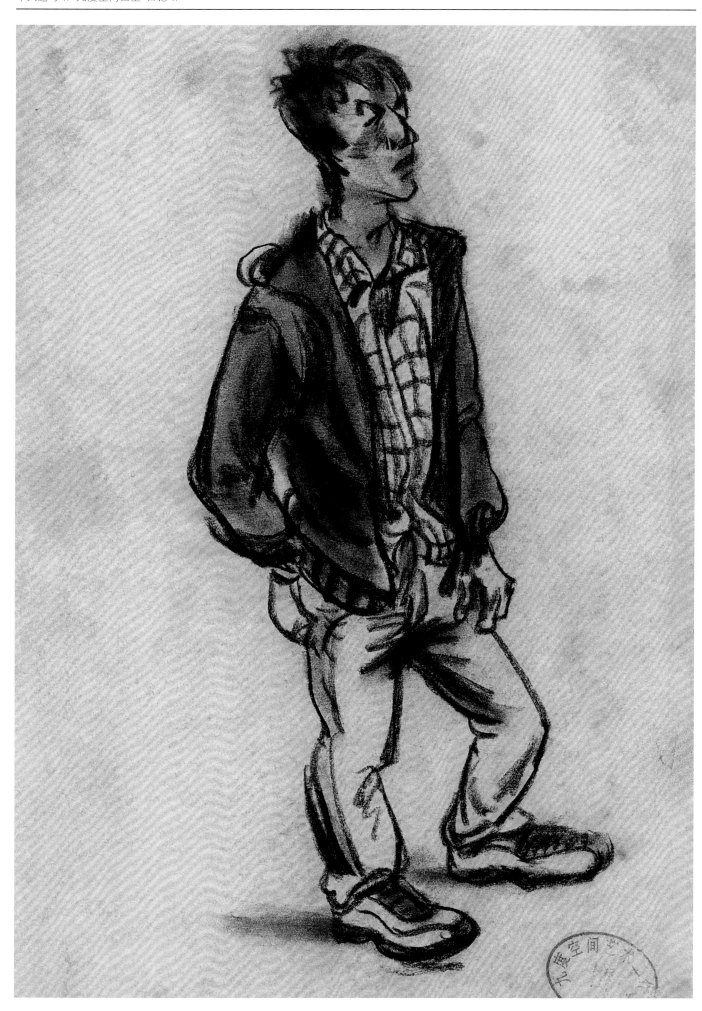

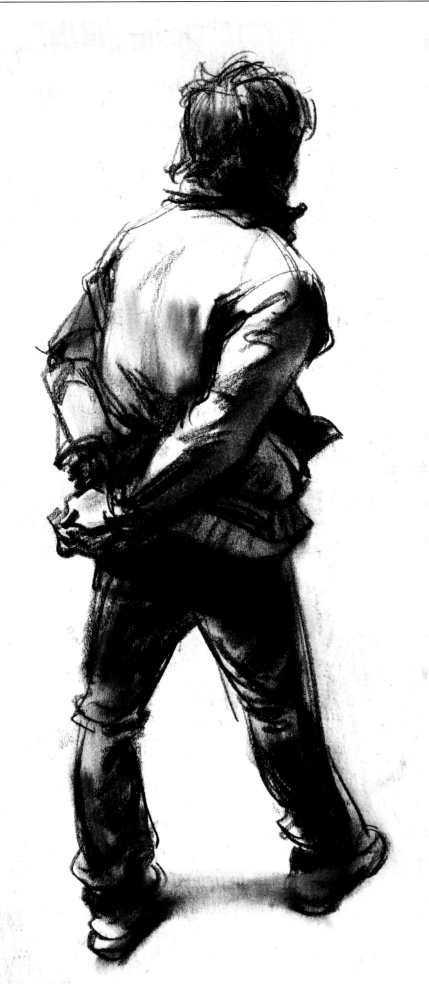

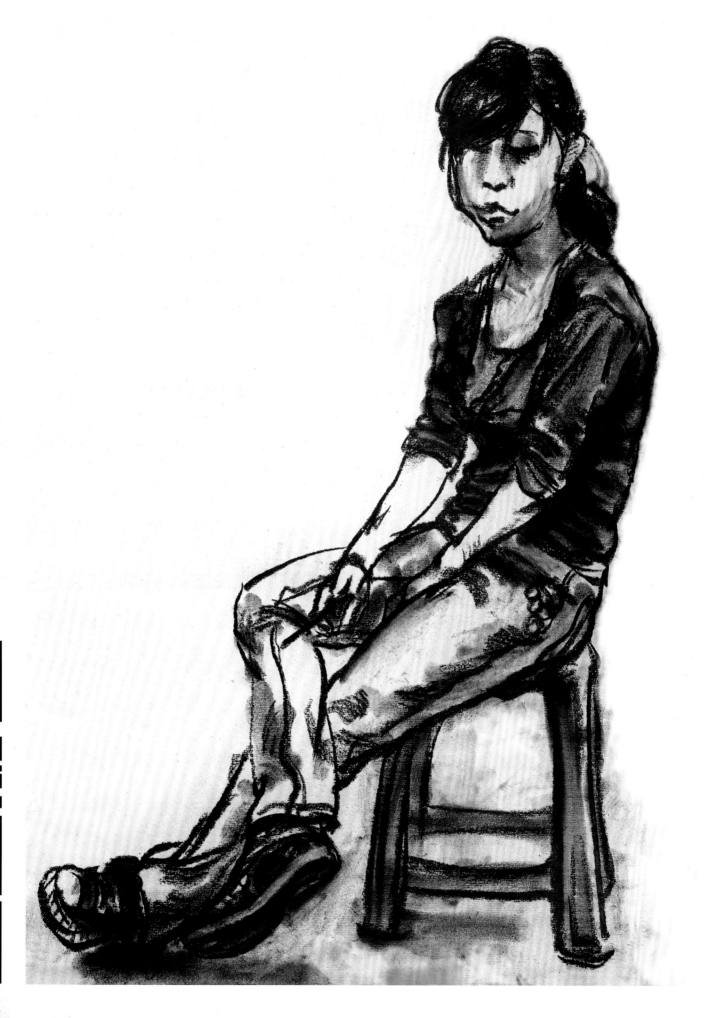

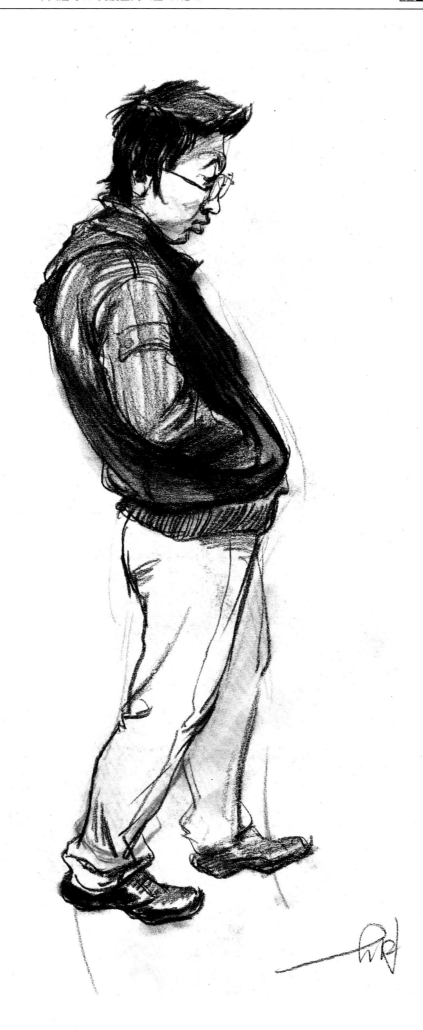

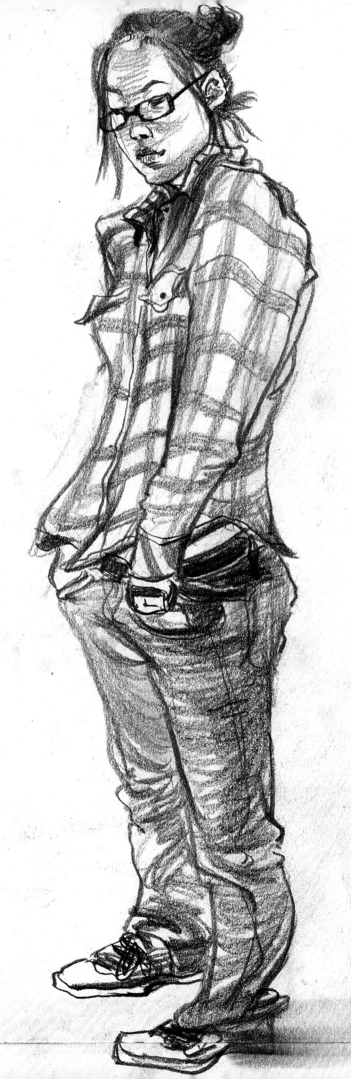

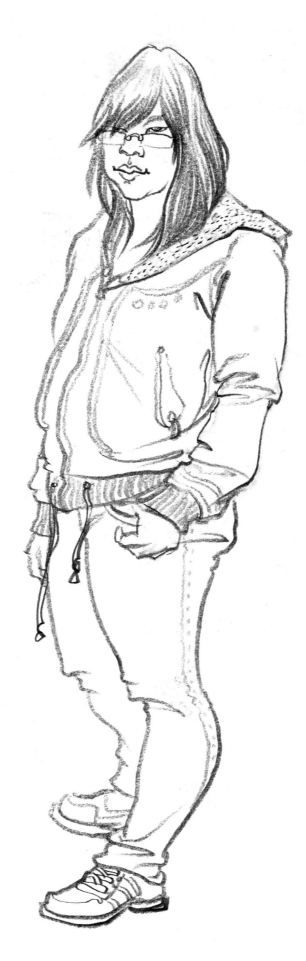

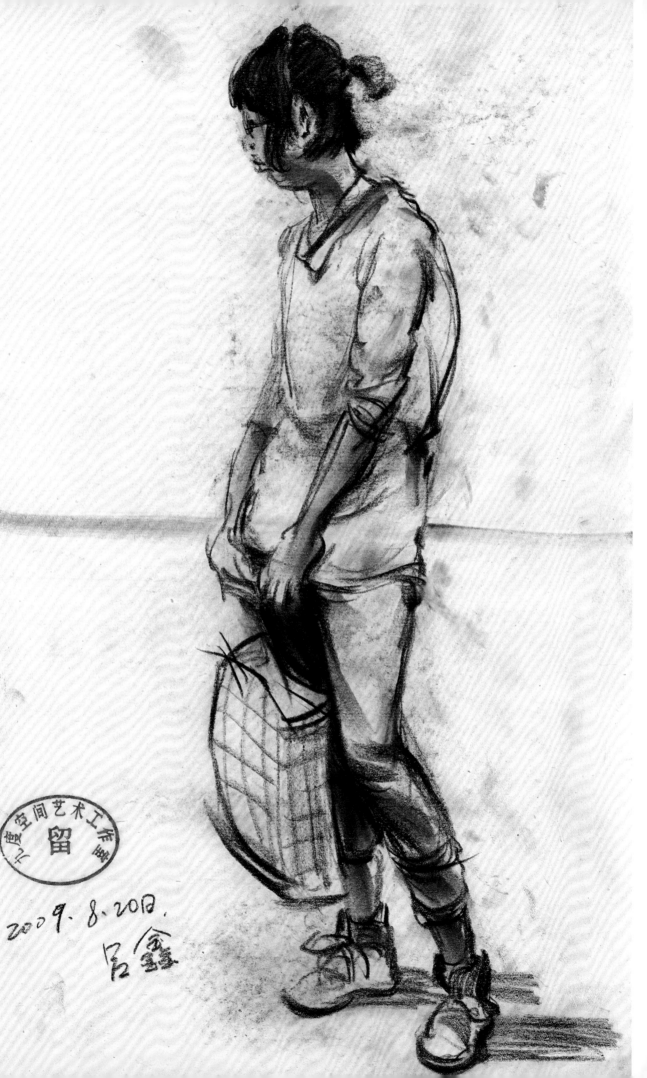

2009. 8. 20日.

吕鑫

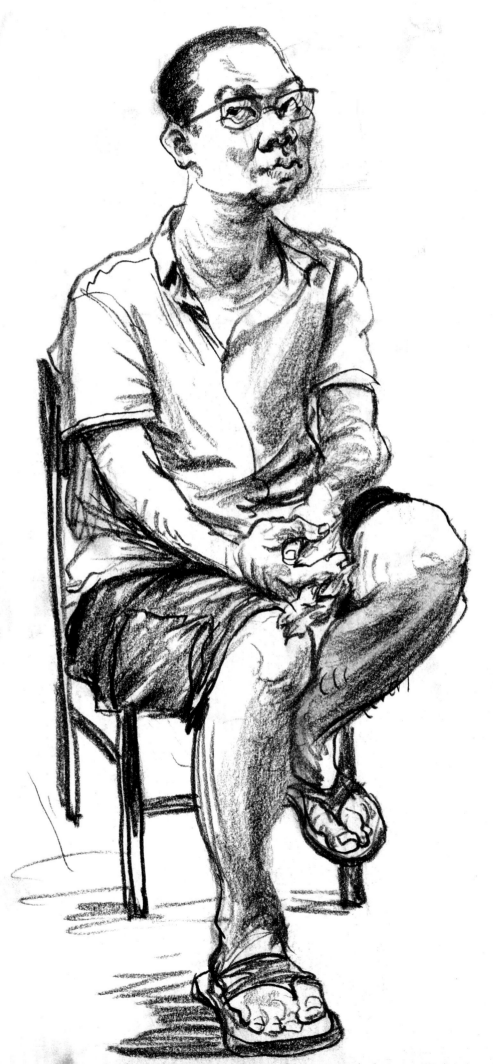

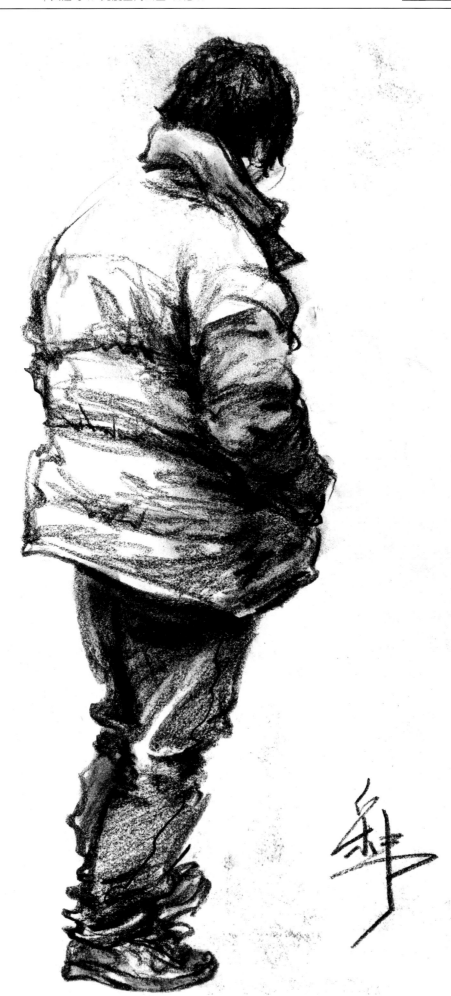

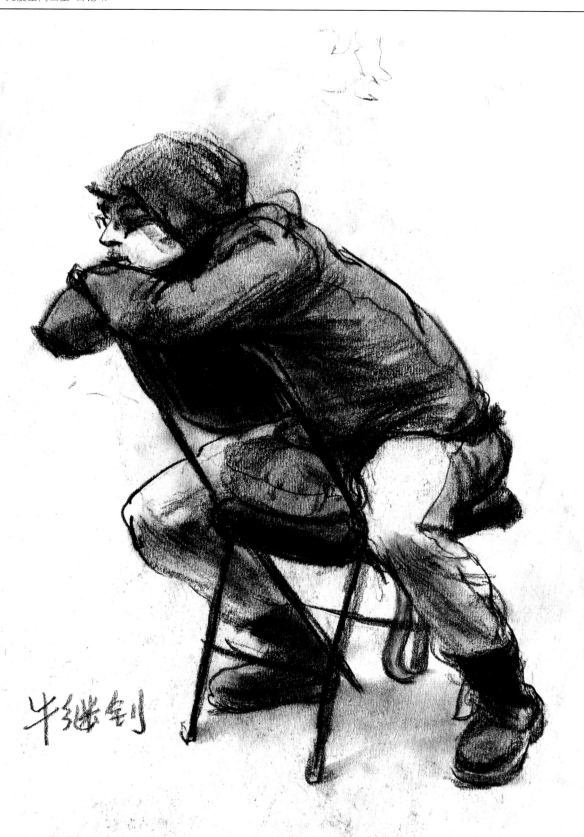

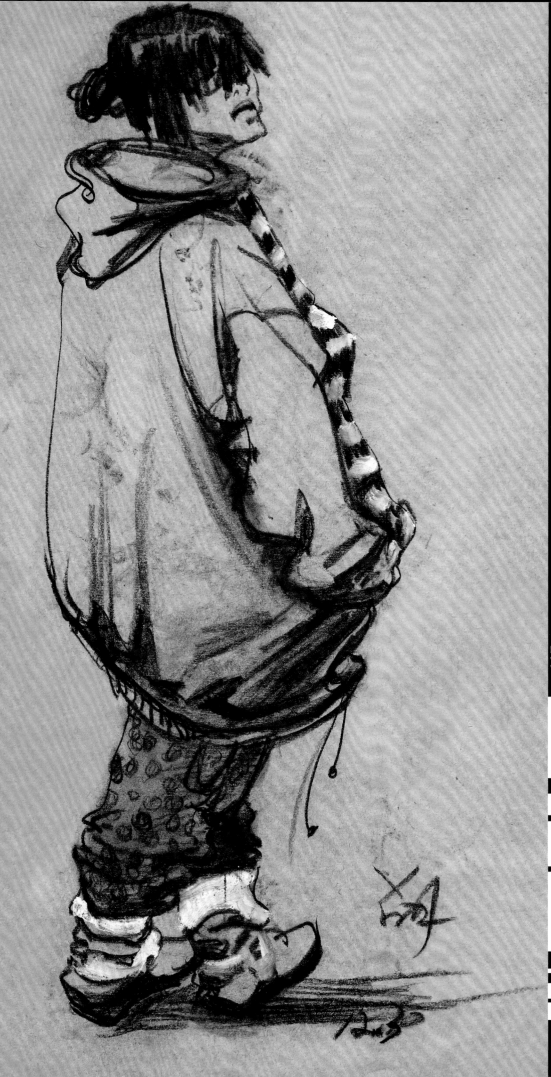

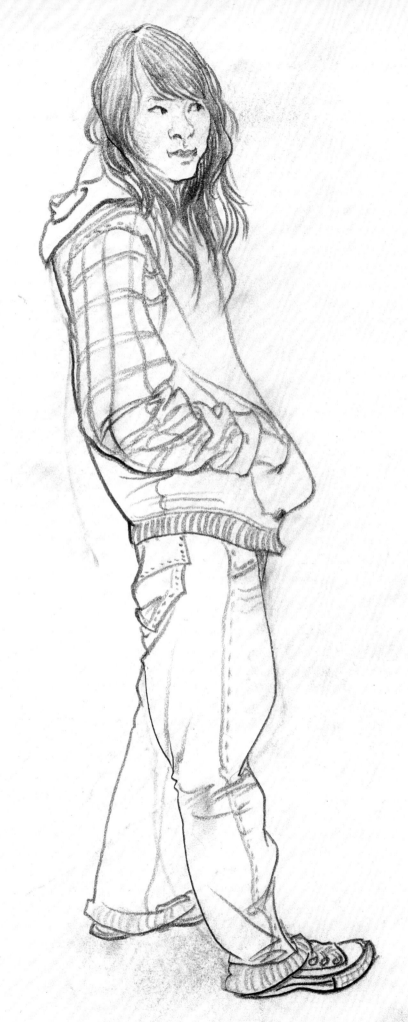

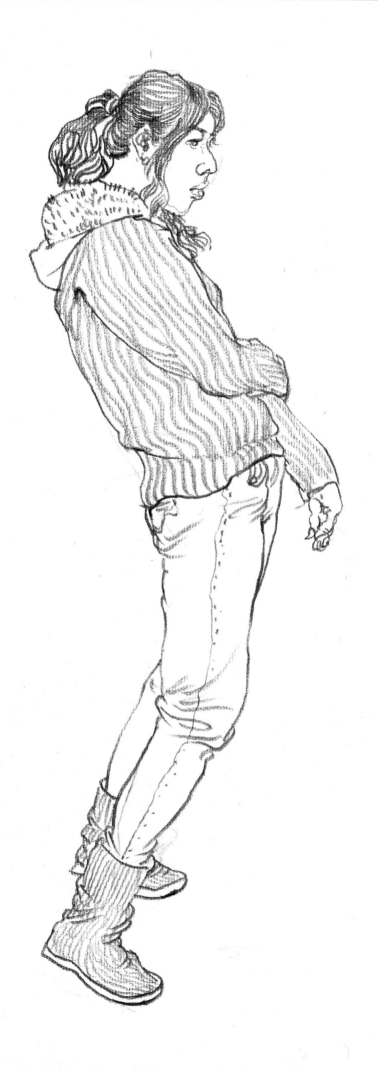

戊子年于京华墨编

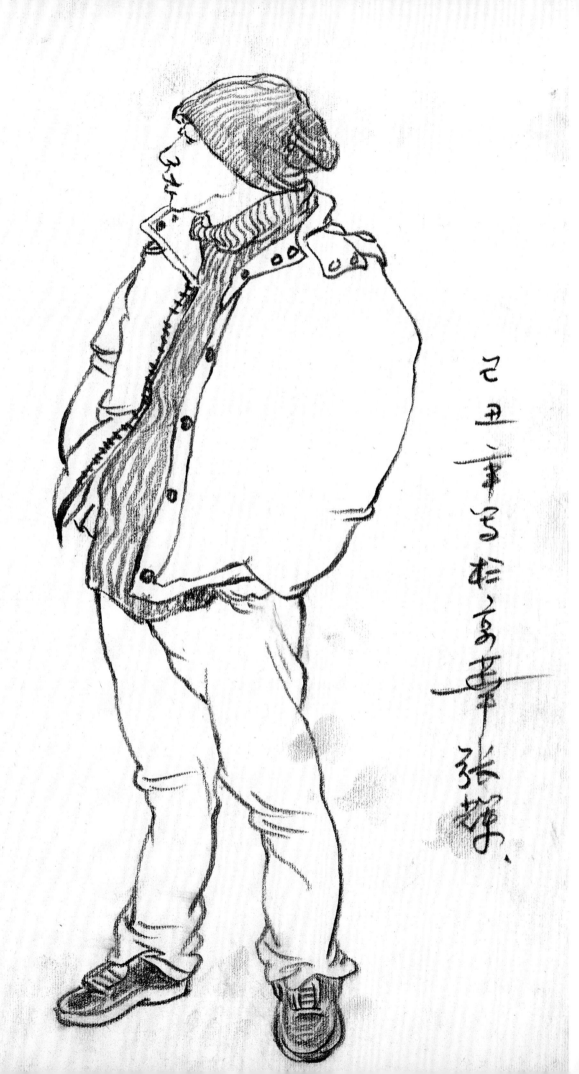

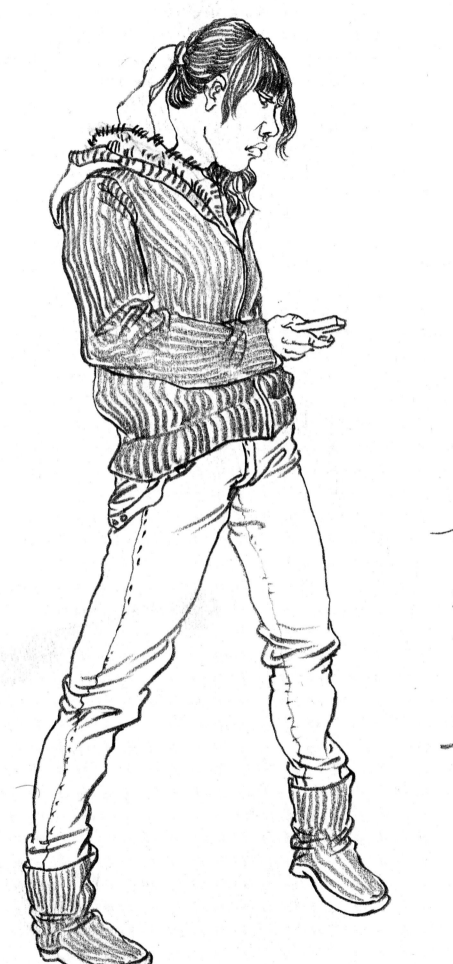

戊子手写扵京華 張輝

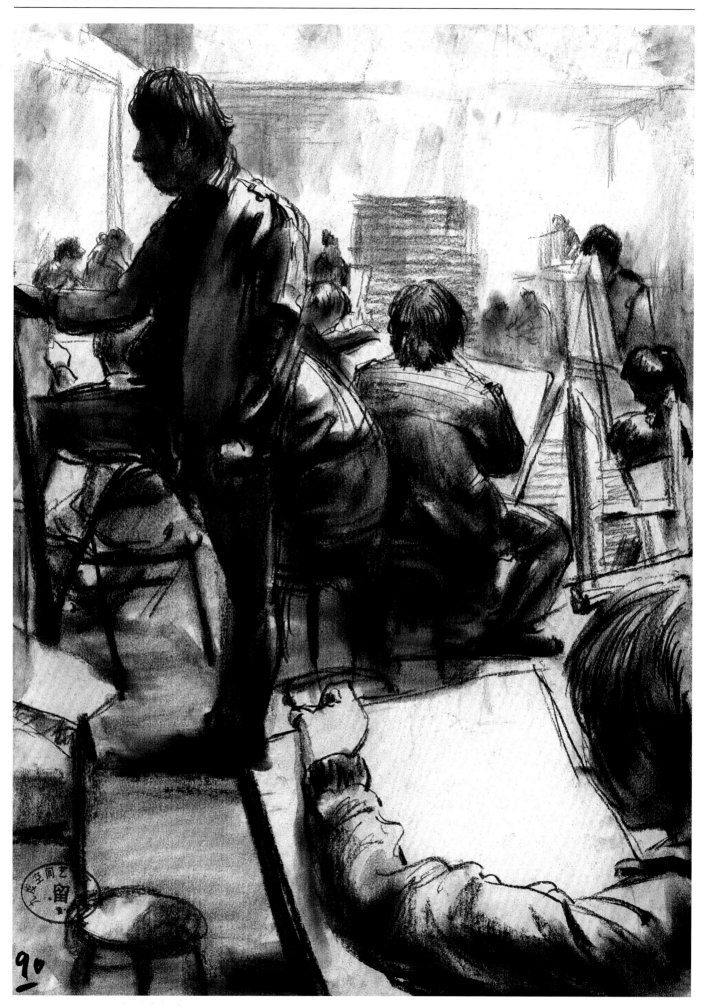

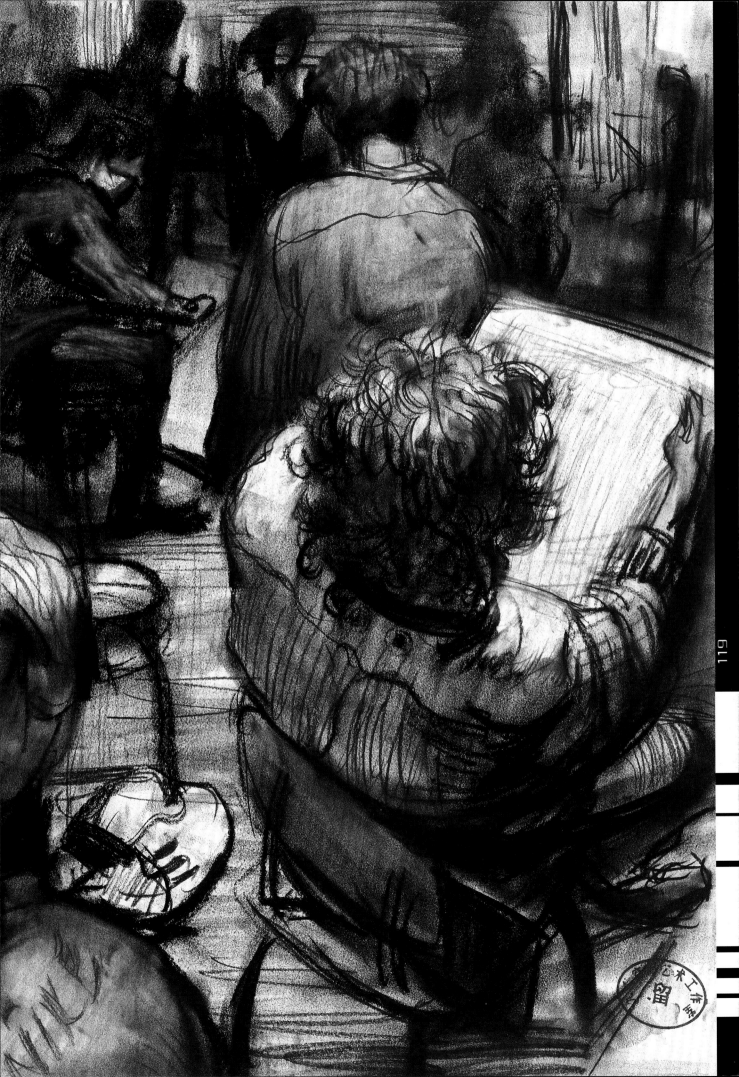

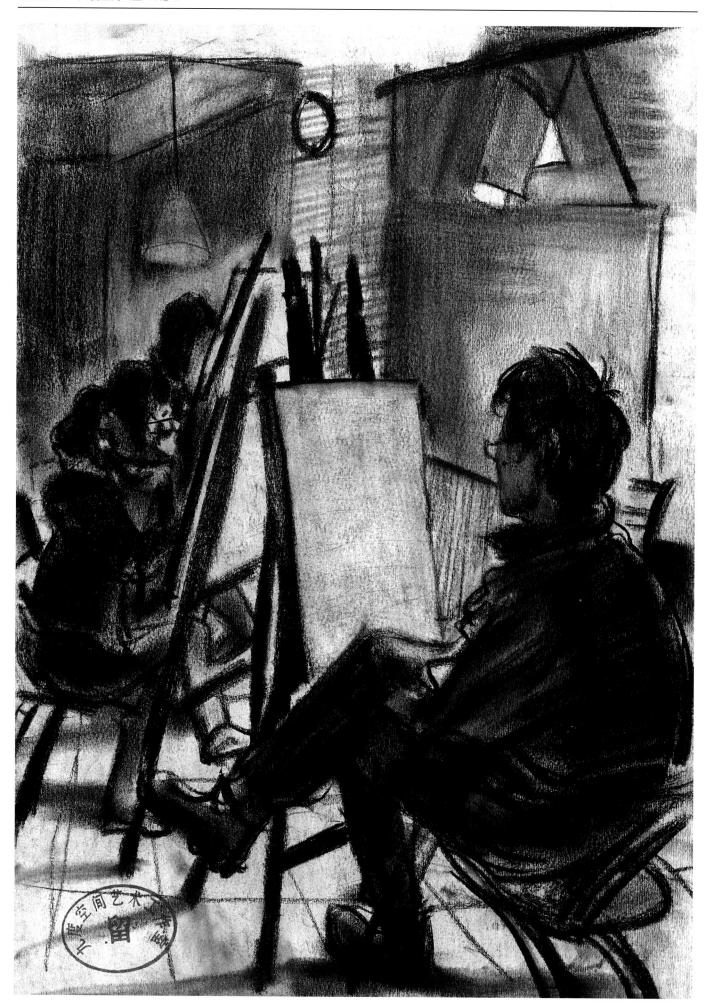

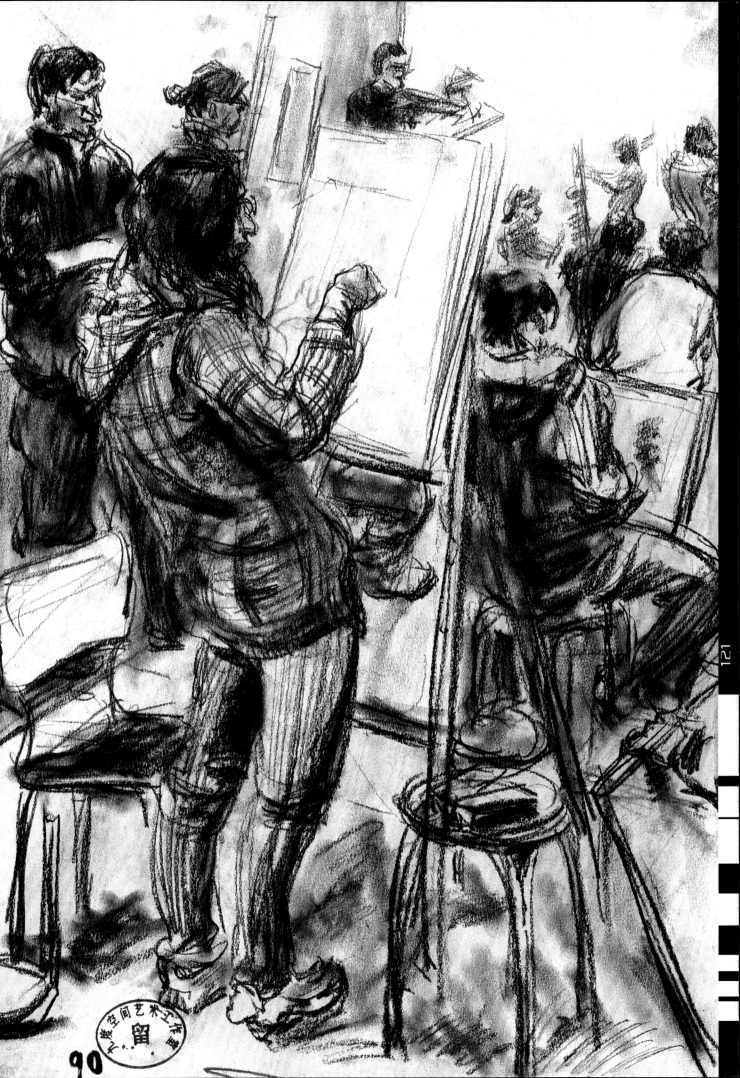

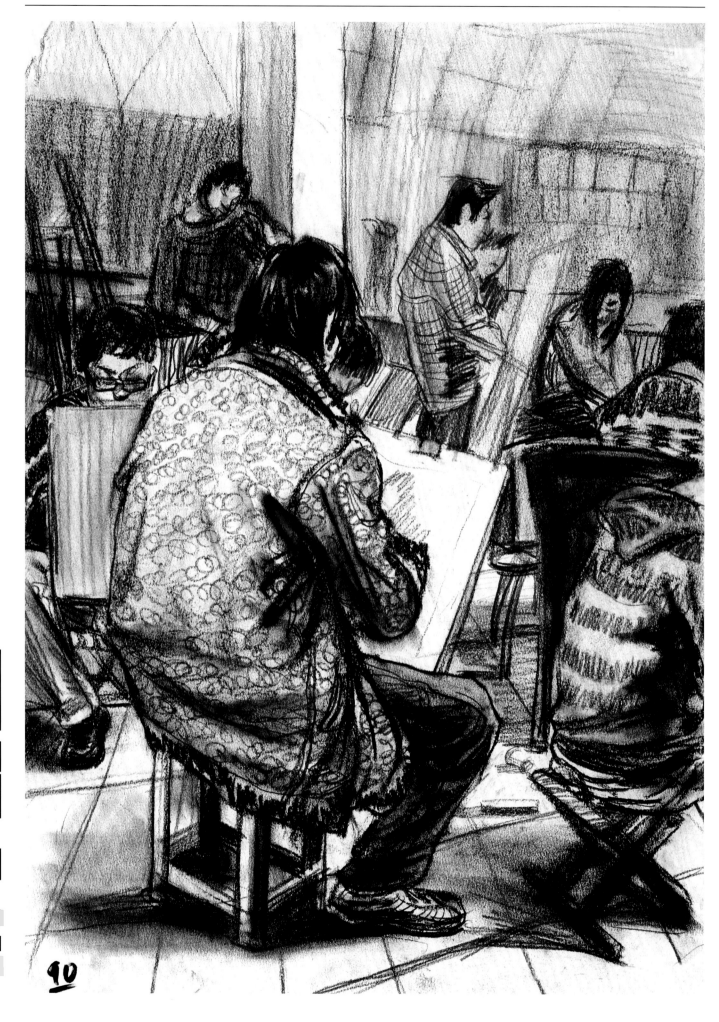

90

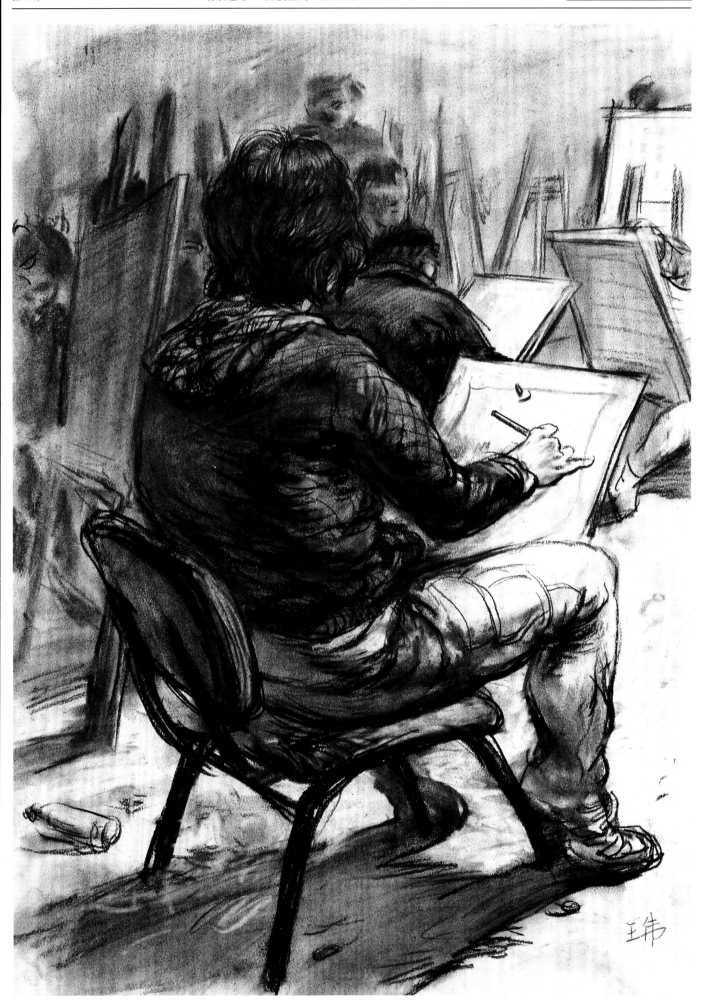

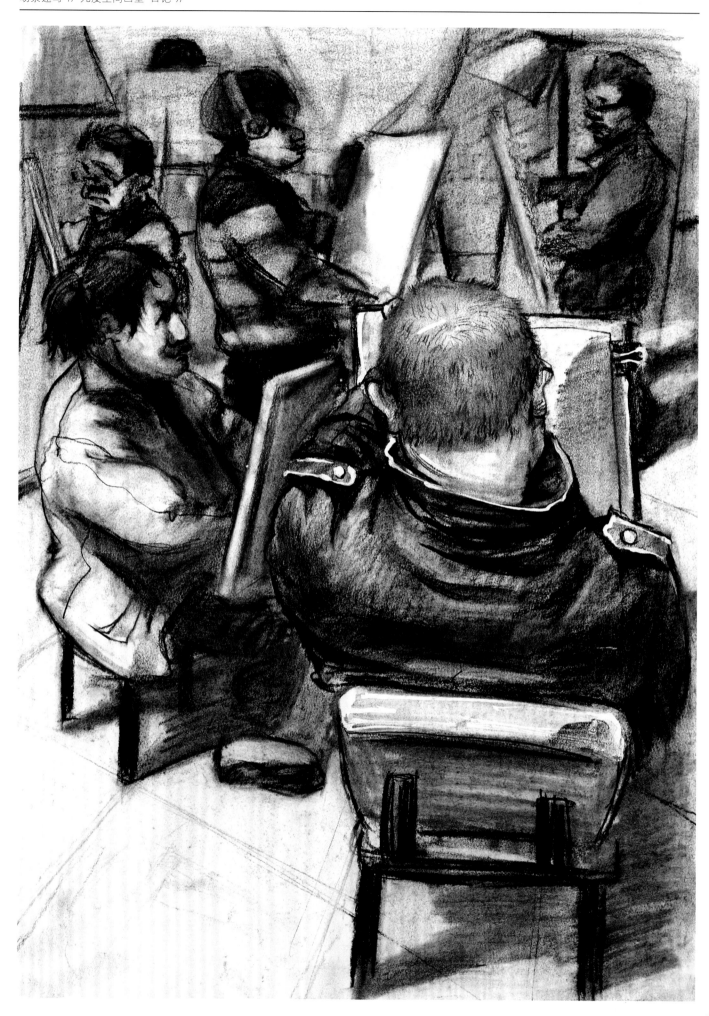

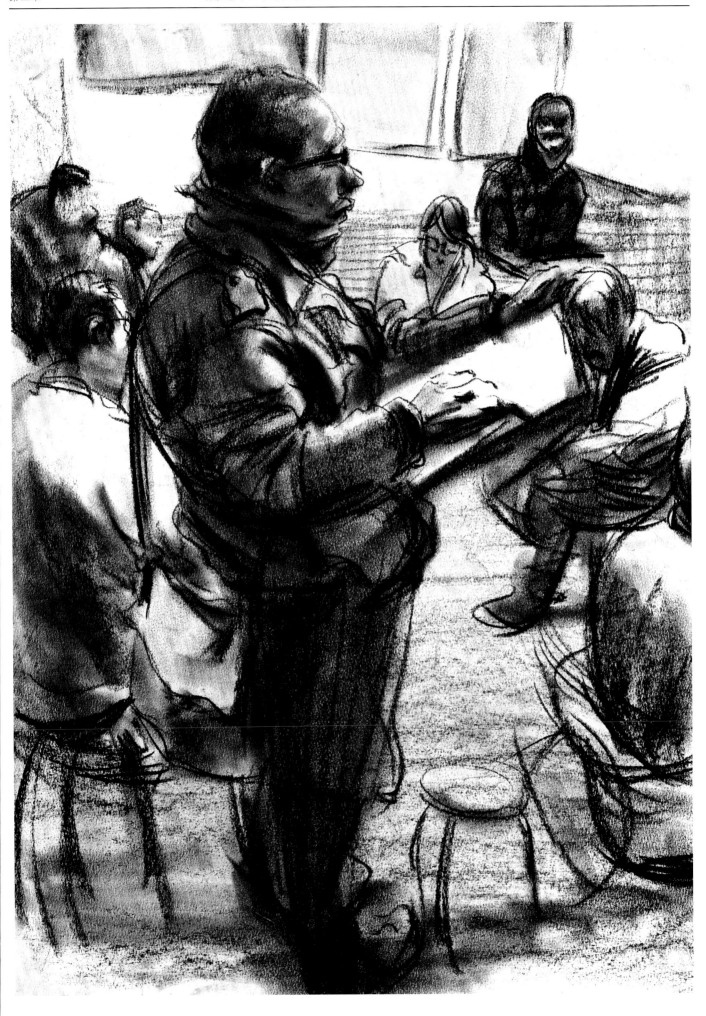

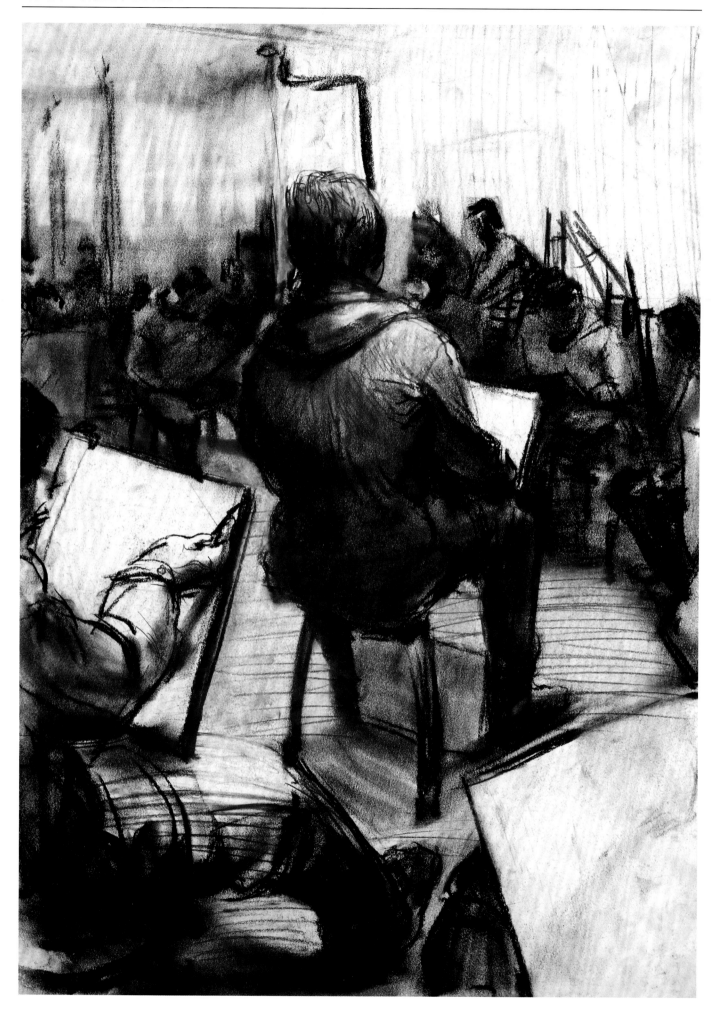

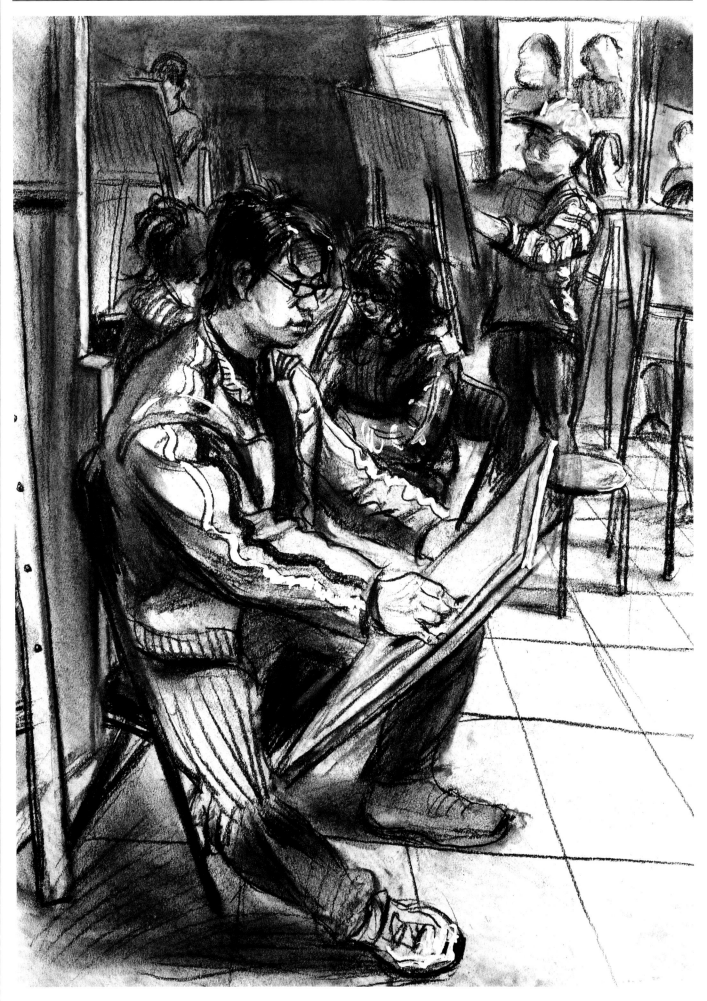

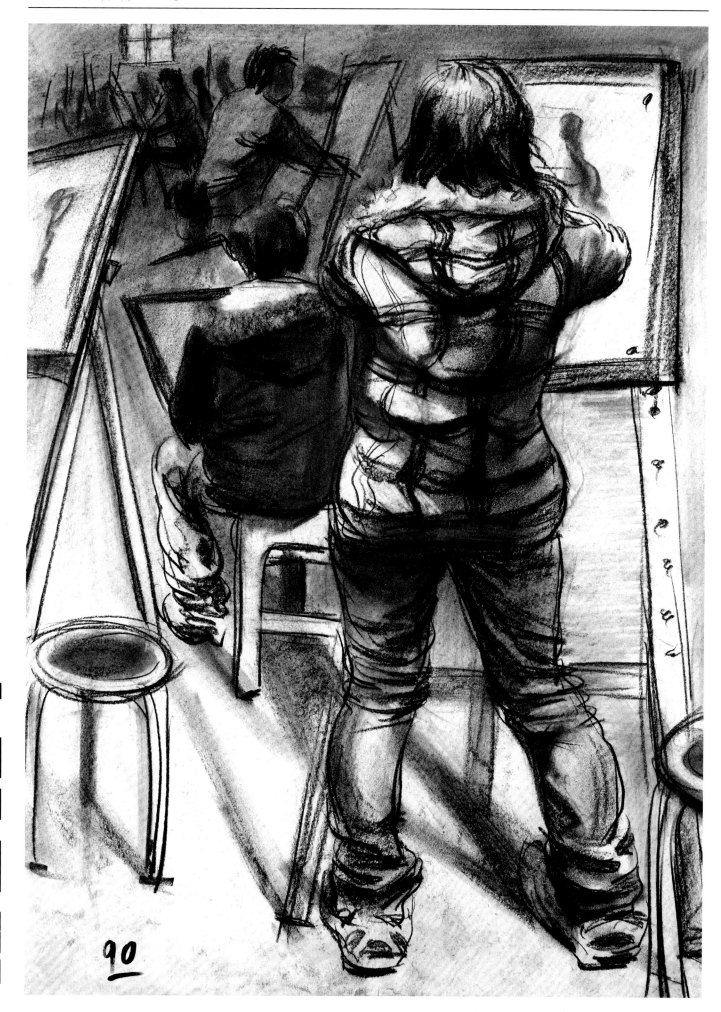

场景速写 // 九度空间画室 日记 //

90

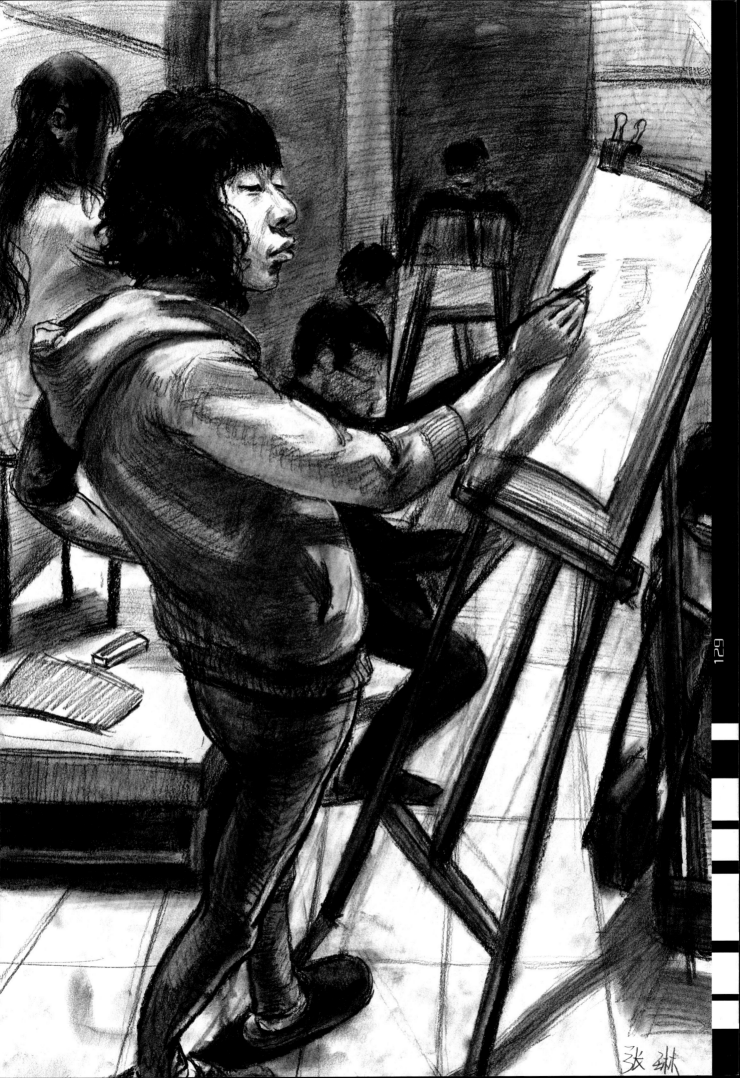

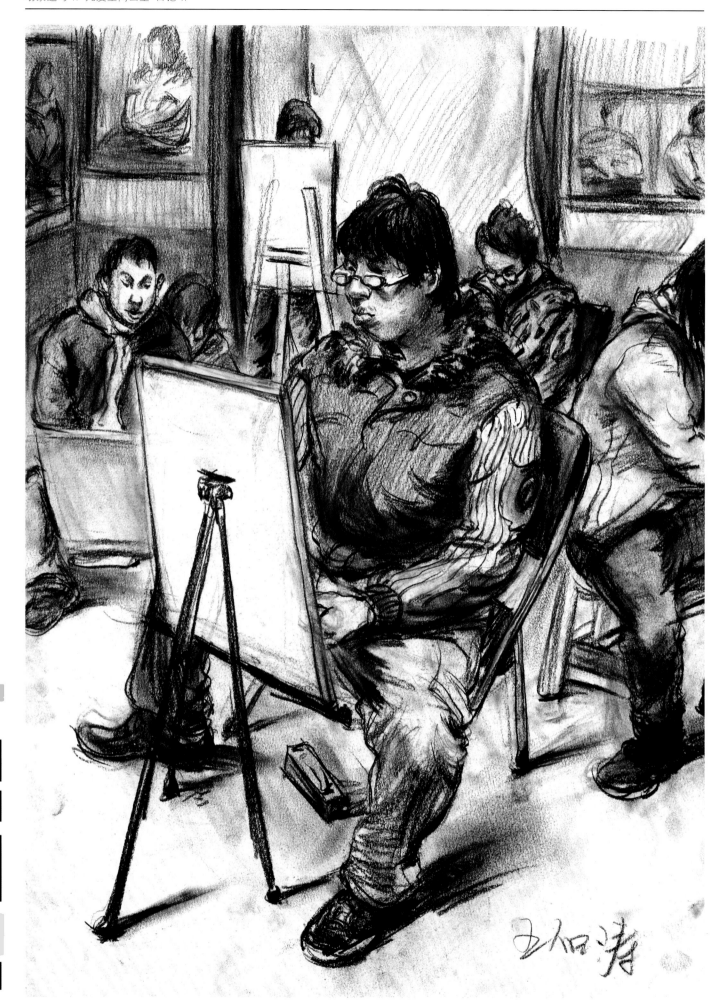

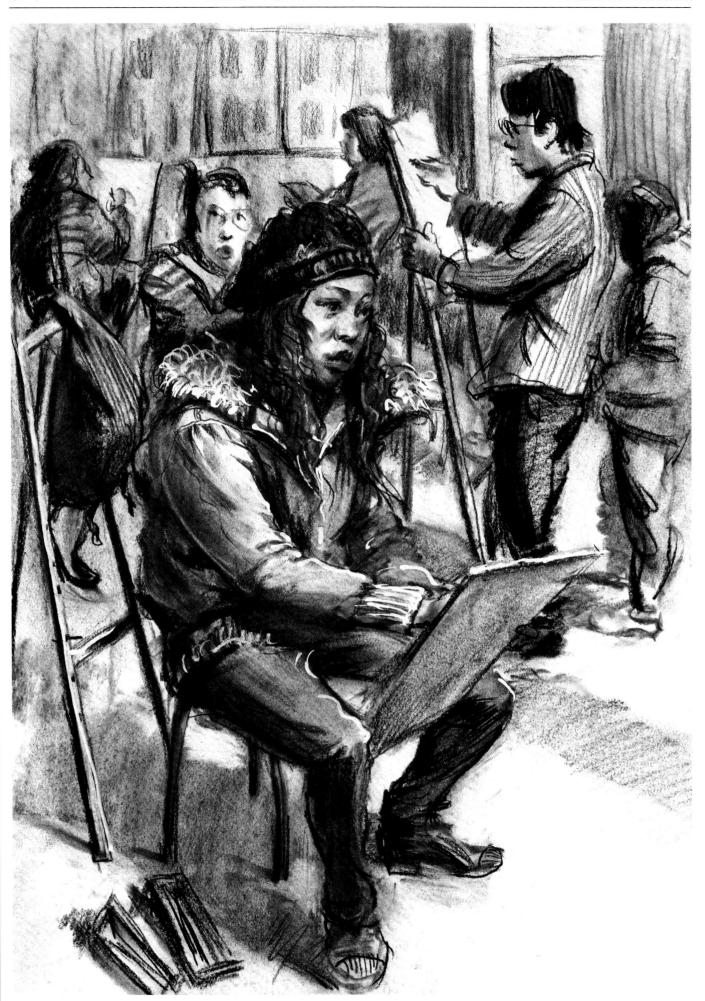

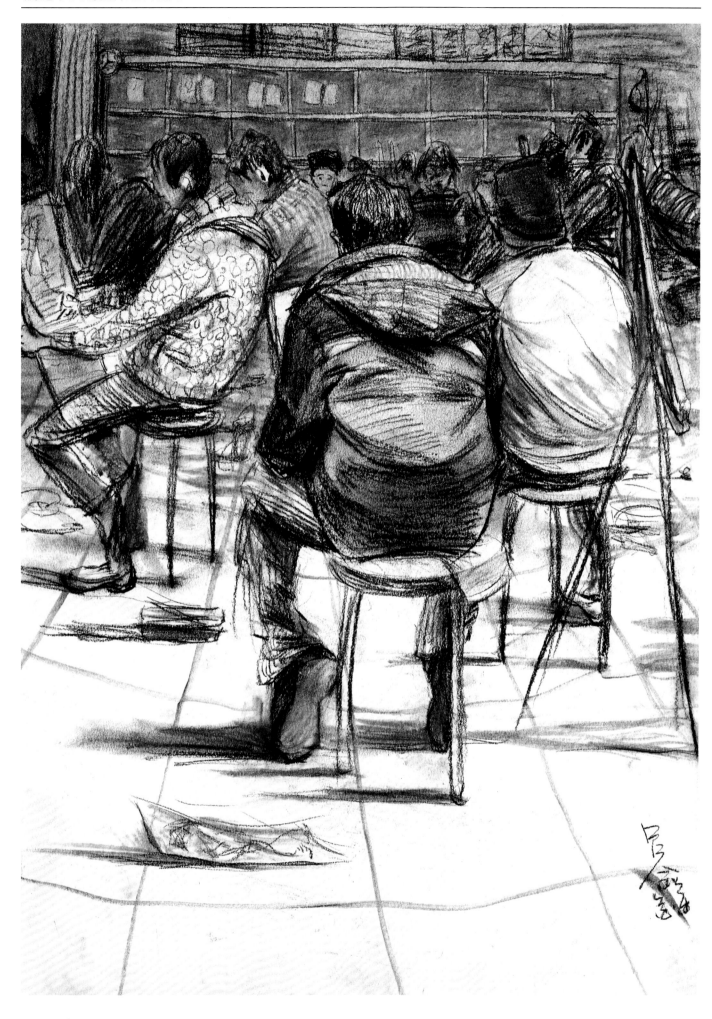

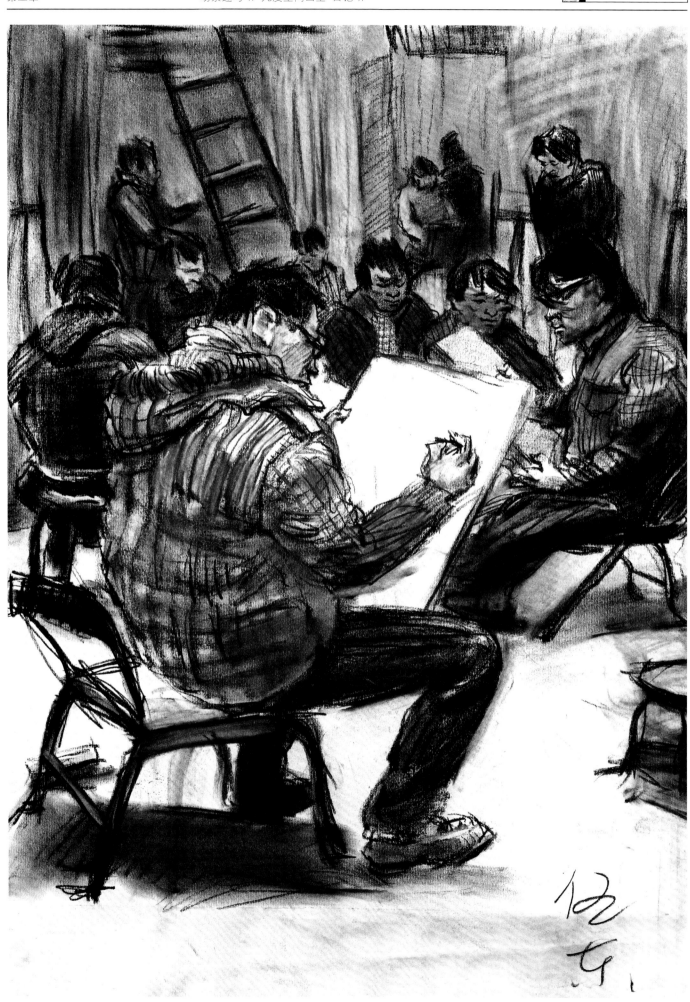

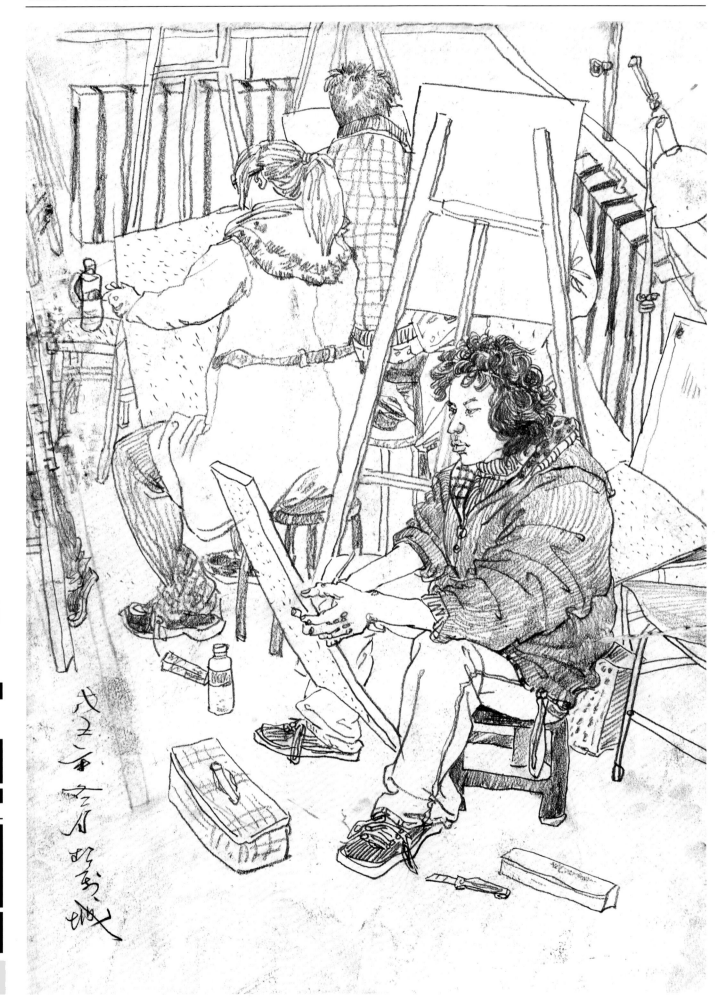

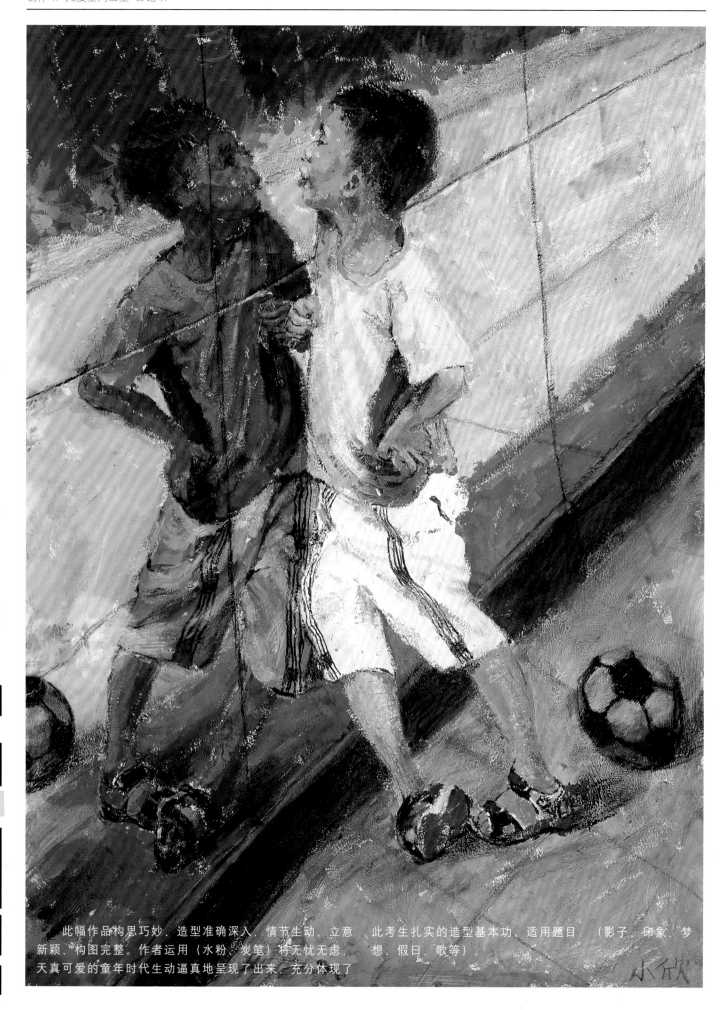

此幅作品构思巧妙、造型准确深入、情节生动、立意　此考生扎实的造型基本功，适用题目　（影子、印象、梦
新颖、构图完整。作者运用（水粉、炭笔）将无忧无虑、　想、假日、歌等）。
天真可爱的童年时代生动逼真地呈现了出来，充分体现了

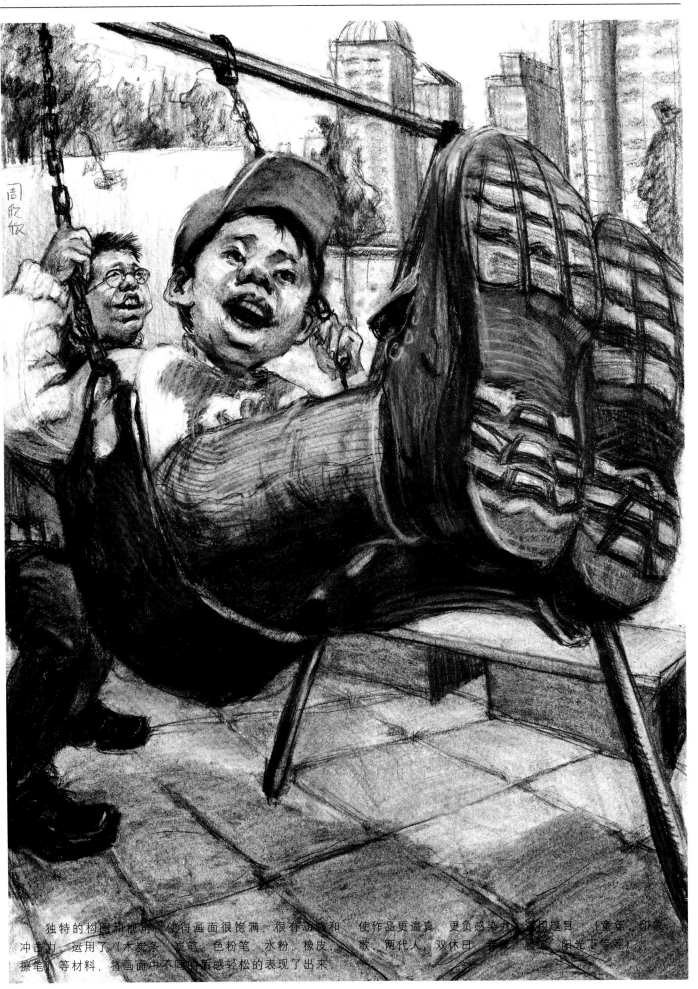

　　独特的构图和视角，使得画面很饱满，很有动感和　使作品更逼真，更负感染力，　题目 （童年、的家、
冲击力，运用了（木炭条、炭笔、色粉笔、水粉、橡皮、　歌、两代人、双休日、看　　　、阳光下等等）
擦笔）等材料，将画面中不同的质感轻松的表现了出来

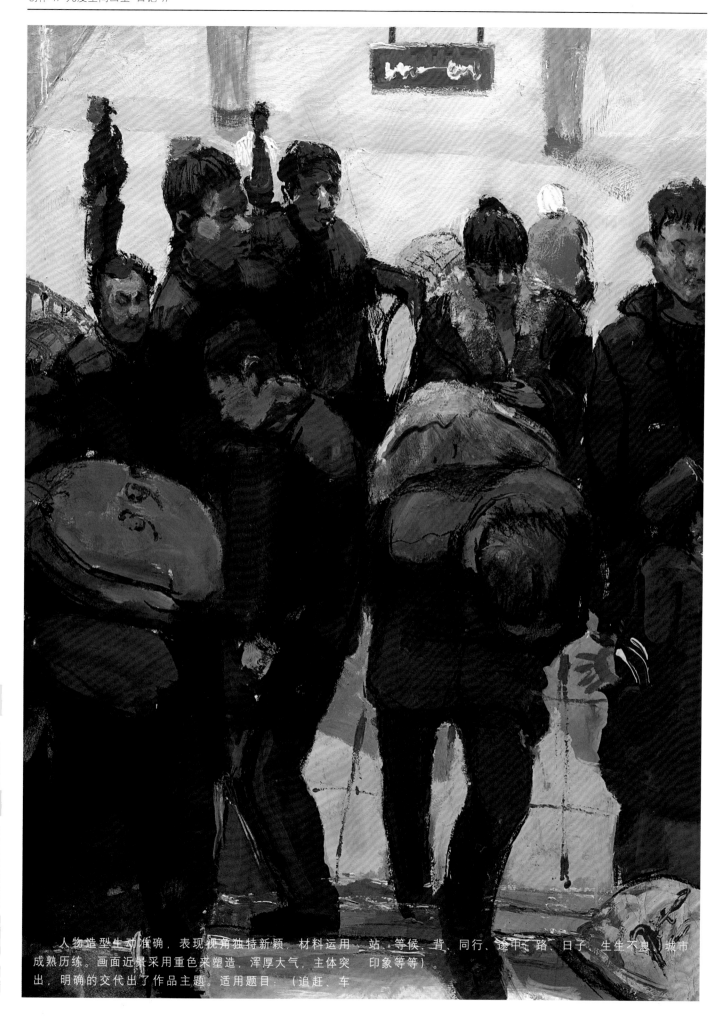

　　人物造型生动准确，表现视角独特新颖，材料运用　站、等候、背、同行、途中、路、日子、生生不息、城市
成熟历练。画面近景采用重色来塑造，浑厚大气，主体突　印象等等）。
出，明确的交代出了作品主题。适用题目：（追赶、车

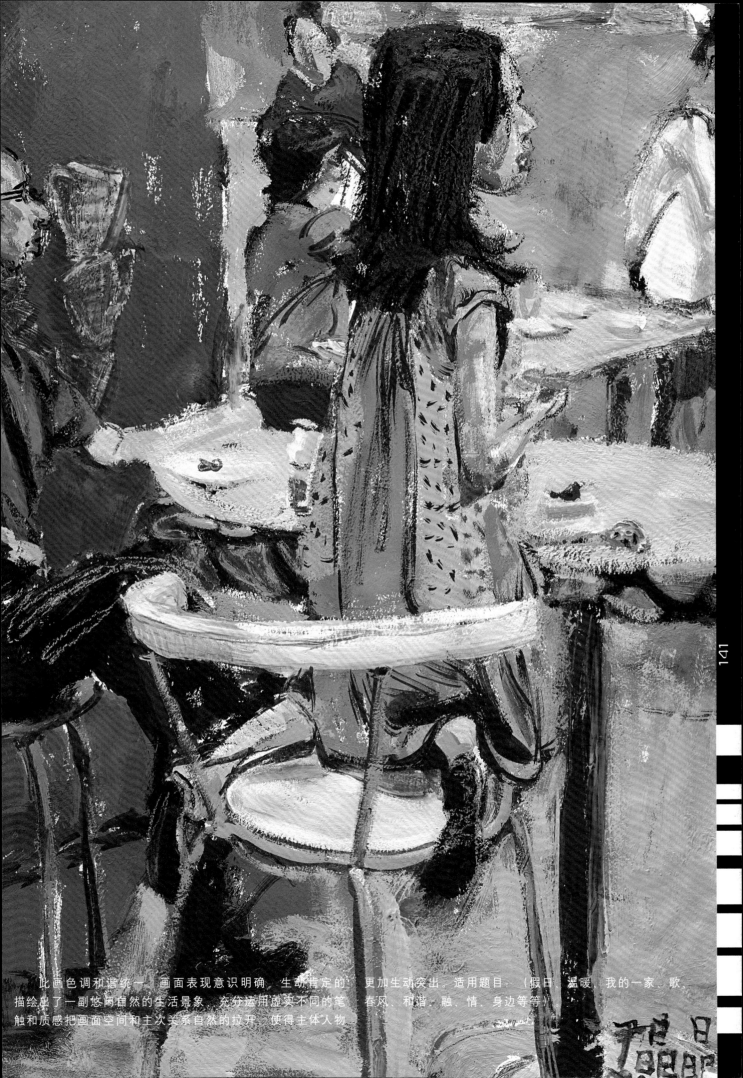

此画色调和谐统一，画面表现意识明确，生动肯定的，　更加生动突出。适用题目：（假日、温暖、我的一家、歌、
描绘出了一副悠闲自然的生活景象，充分运用虚实不同的笔　春风、和谐、融、情、身边等等）
触和质感把画面空间和主次关系自然的拉开，使得主体人物

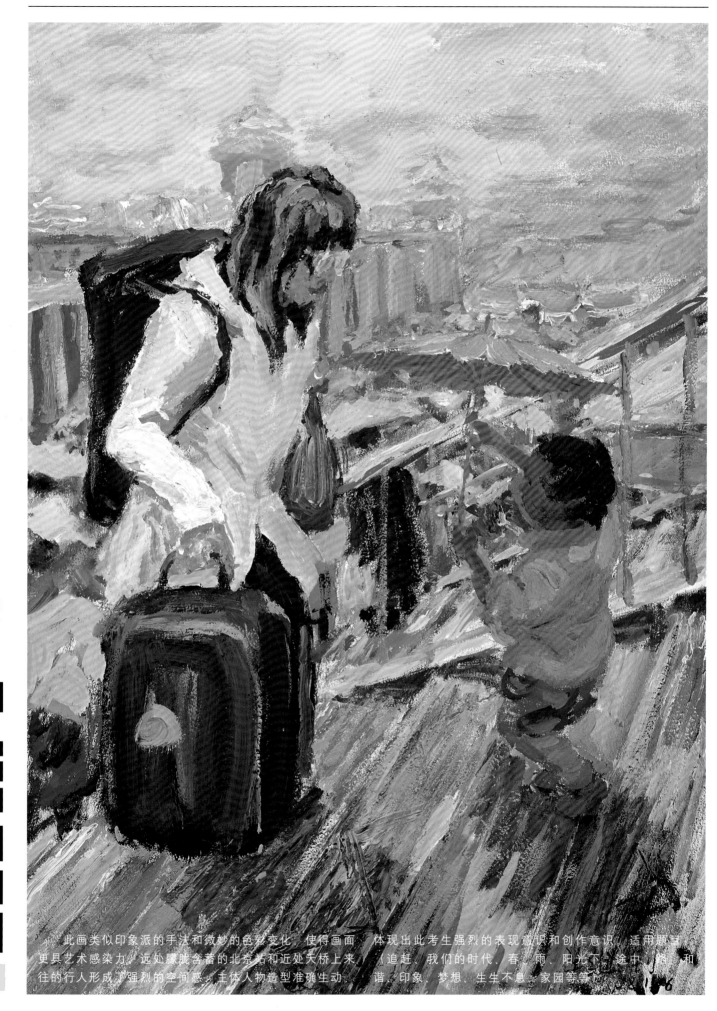

此画类似印象派的手法和微妙的色彩变化，使得画面　体现出此考生强烈的表现意识和创作意识。适用题目
更具艺术感染力。远处朦胧含蓄的北京站和近处天桥上来　（追赶、我们的时代、春、雨、阳光下、途中、路和
往的行人形成了强烈的空间感。主体人物造型准确生动，　谐、印象、梦想、生生不息、家园等等）。

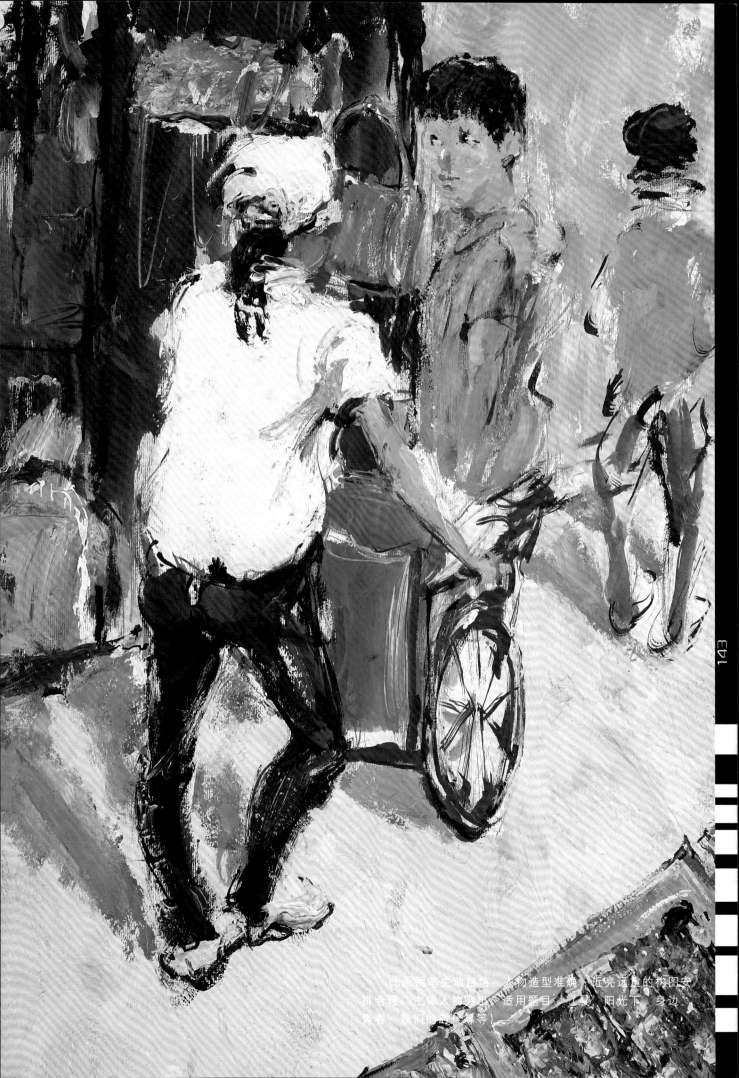

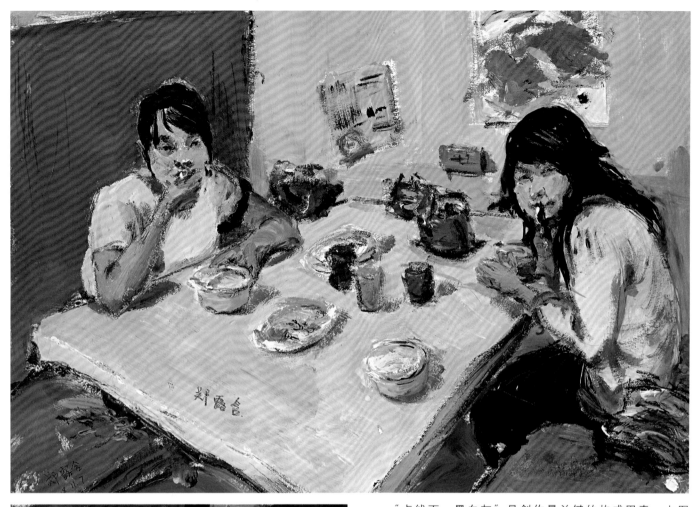

　　"点线面、黑白灰"是创作最关键的构成因素。上图画面温馨甜美,色彩和谐统一,桌面和高大的靠背椅强烈的透视感和平面感使画面富有张力,平而不空,并与主体人物和桌上物品主次呼应,恰到好处,人物表情和动态刻画的生动自然。作者将身边的点滴小事就像日记一样生动自然的记录了下来。适用题目:(和谐、我们的时代、同学、朋友、情、身边、青春、双休日、微笑等等)。

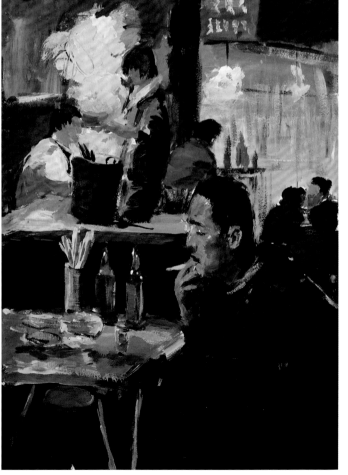

　　右侧四幅作品都是以学生为主题,都是每个学生阶段所经历的一点一滴,随手拿来都可以是一副很好的题材,一切都那么的熟悉,强烈的光线、和谐主观的色彩、简洁概括的人物造型、生动肯定的笔触,组合出一幅幅积极向上的画作。适合题目:(我和我的同学、我们的时代、影子、歌、追赶、身边、青春、梦想、途中、路、日子等等)。

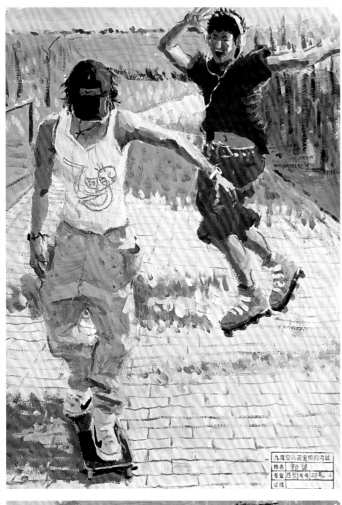

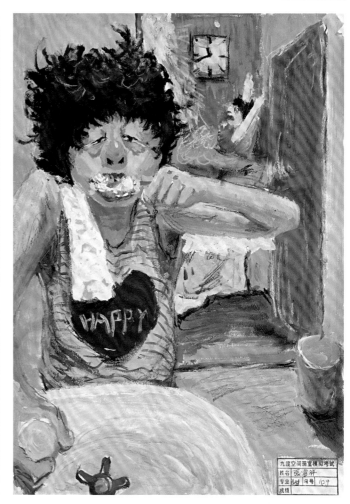

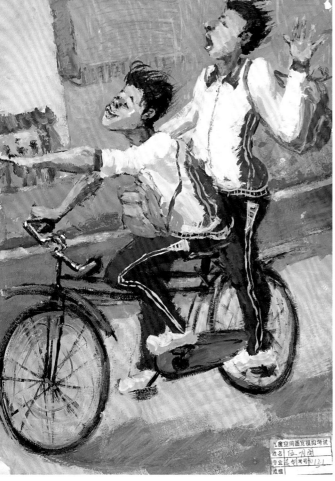

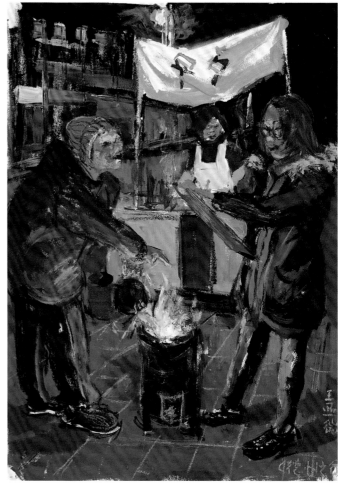

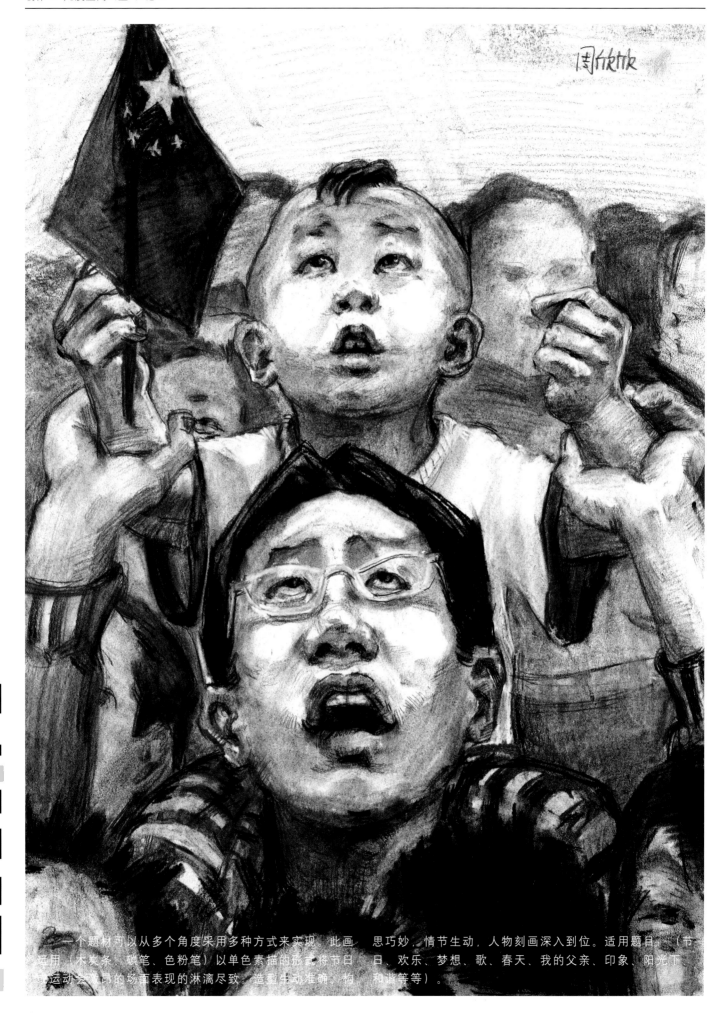

一个题材可以从多个角度采用多种方式来实现　此画　思巧妙，情节生动，人物刻画深入到位。适用题目　（节
运用（木炭条、碳笔、色粉笔）以单色素描的形式将节日　日、欢乐、梦想、歌、春天、我的父亲、印象、阳光下
运动会激昂的场面表现的淋漓尽致　造型生动准确，构　和谐等等）。

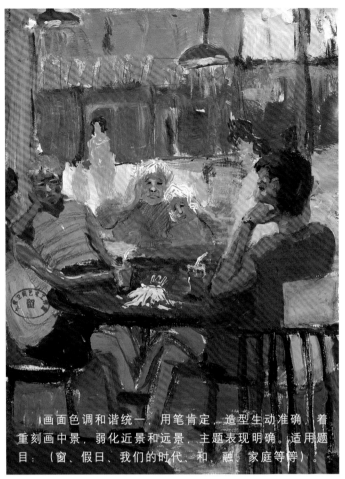

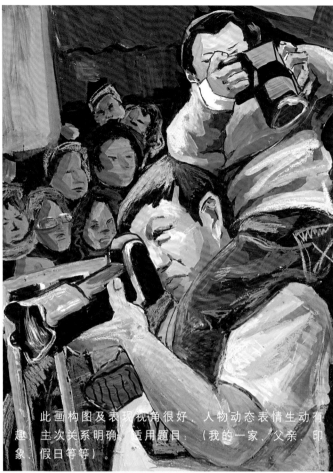

　　画面色调和谐统一，用笔肯定，造型生动准确，着重刻画中景，弱化近景和远景，主题表现明确。适用题目：（窗、假日、我们的时代、和、融、家庭等等）。

　　此画构图及表现视角很好，人物动态表情生动有趣，主次关系明确。适用题目：（我的一家、父亲、印象、假日等等）。

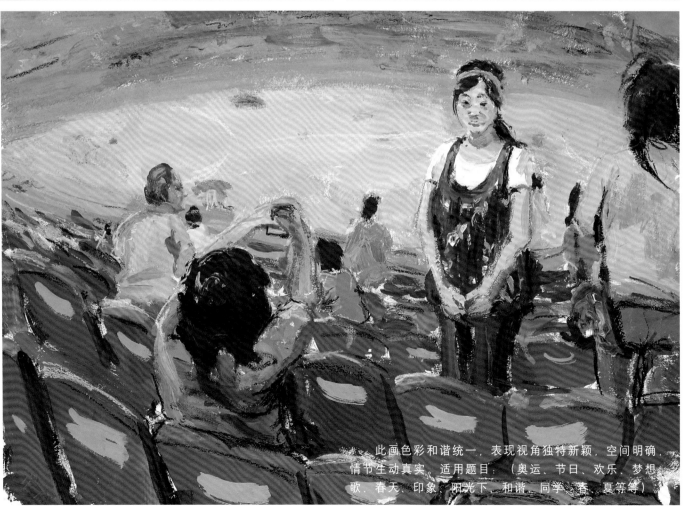

　　此画色彩和谐统一，表现视角独特新颖，空间明确，情节生动真实。适用题目：（奥运、节日、欢乐、梦想、歌、春天、印象、阳光下、和谐、同学、春、夏等等）。

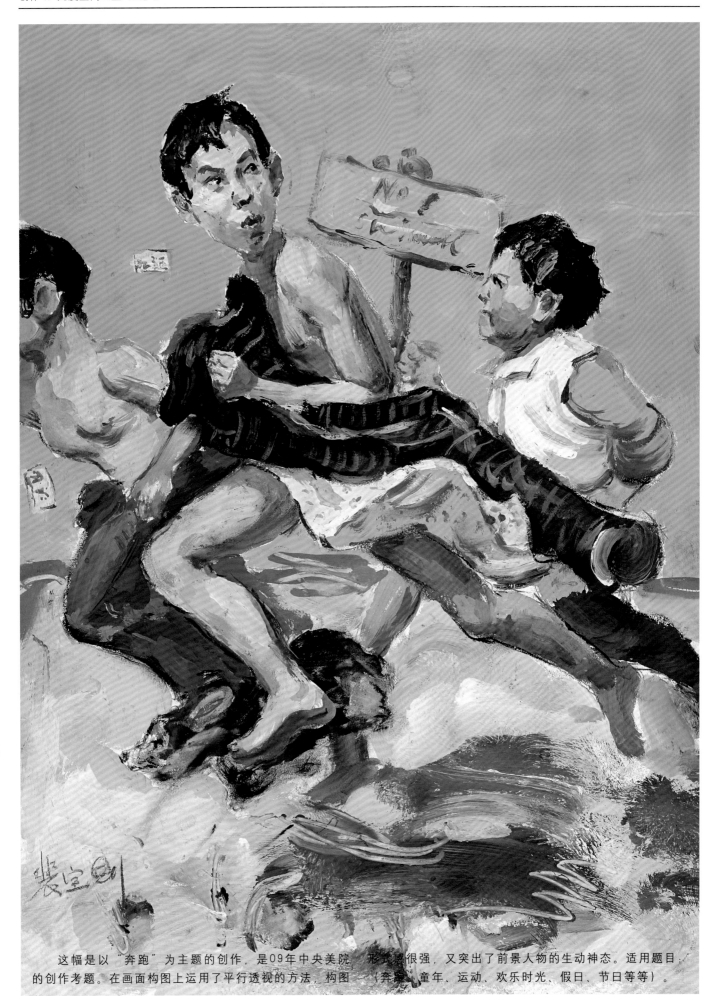

这幅是以"奔跑"为主题的创作，是09年中央美院　　　　形我感很强，又突出了前景人物的生动神态。适用题目
的创作考题。在画面构图上运用了平行透视的方法，构图　　　（奔跑、童年、运动、欢乐时光、假日、节日等等）。

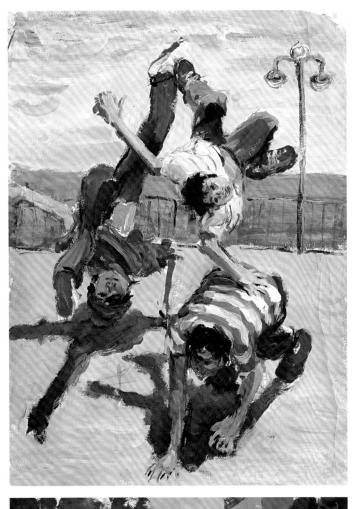

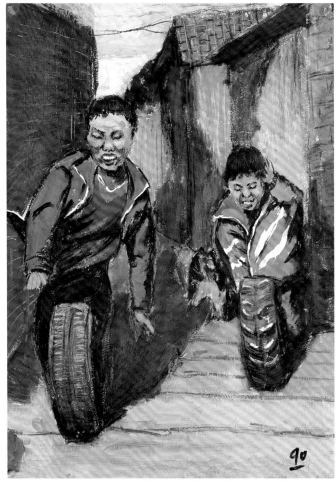

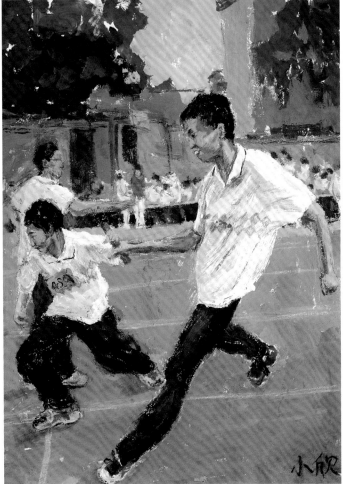

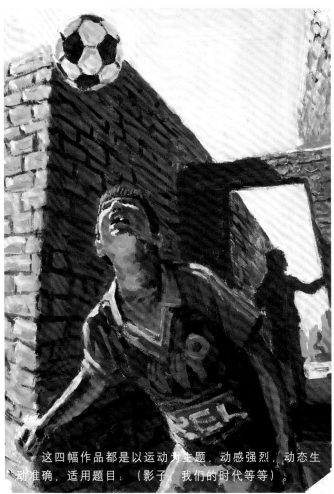

这四幅作品都是以运动为主题，动感强烈，动态生动准确，适用题目：（影子、我们的时代等等）。

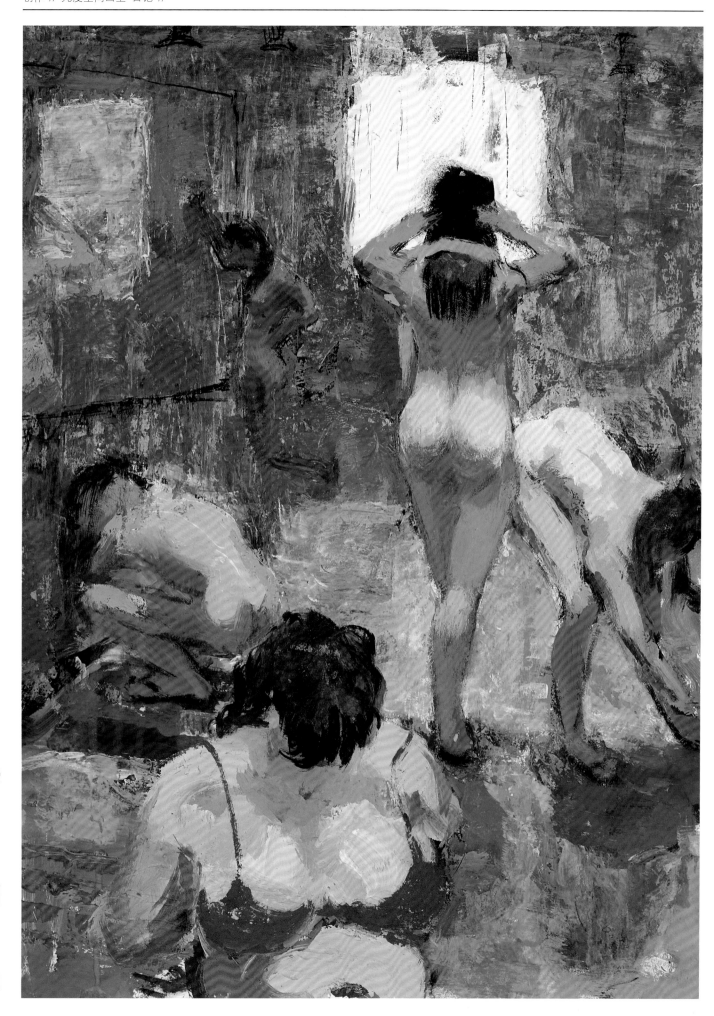

　　右图很有时代特征，表现的是救灾场面，主题鲜明。人物之间有情节呼应，使画面内涵更加丰富，采用焦点式构图，主体人物生动突出。适用题目：（奔跑、歌、影子、春天、变化、途中、路、印象、生生不息等等）。

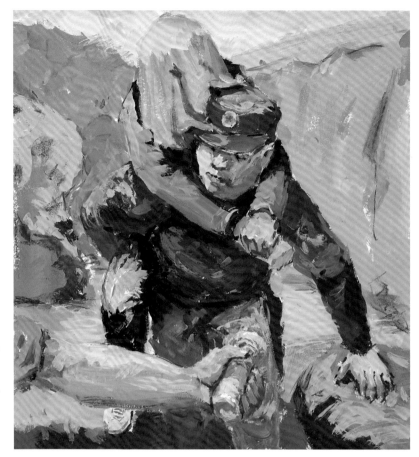

　　下图也具有一定的时代特征，表现的是无偿献血的场面，主题鲜明。人物之间有情节呼应，使画面内涵更加丰富，采用了焦点透视构图，主体人物生动突出画面透视感明确。适用题目：（歌、影子、春天、变化、途中、生生不息、身边、家园、情感等等）。

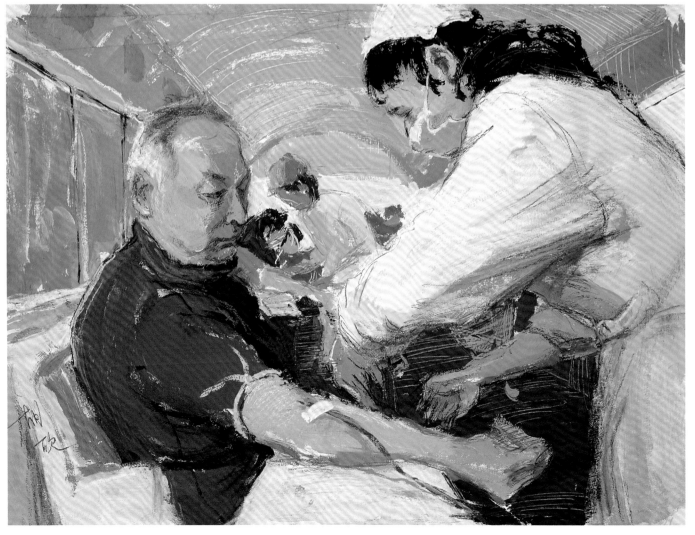

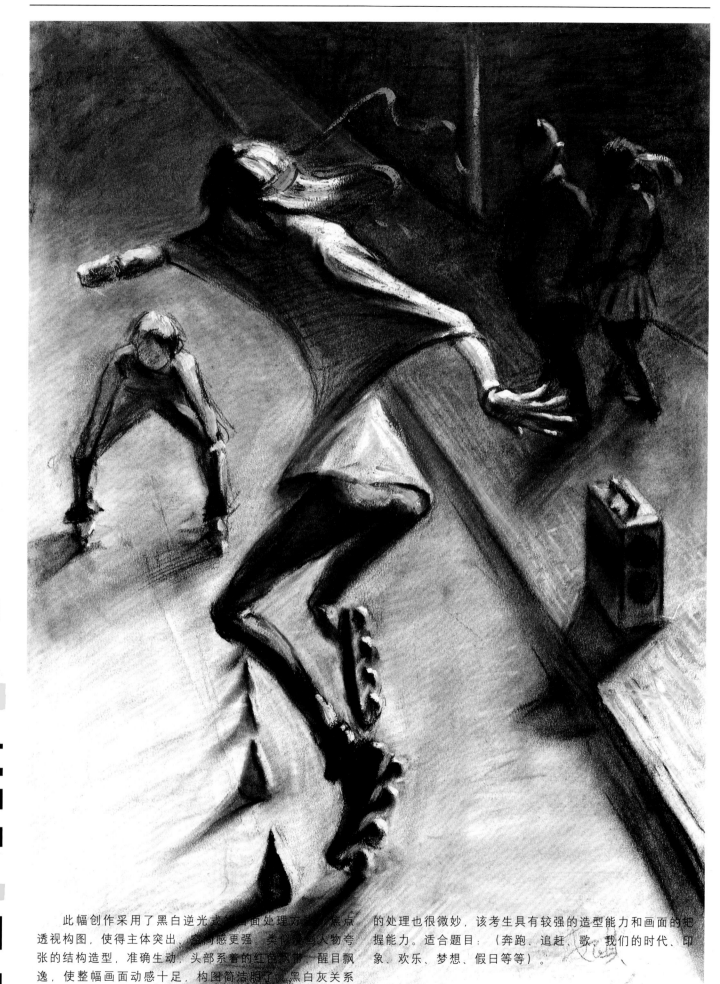

　　此幅创作采用了黑白逆光式画面处理方法，焦点透视构图，使得主体突出，空间感更强。类似速写人物夸张的结构造型，准确生动，头部系着的红色飘带醒目飘逸，使整幅画面动感十足，构图简洁明了，黑白灰关系的处理也很微妙，该考生具有较强的造型能力和画面的把握能力。适合题目：（奔跑、追赶、歌、我们的时代、印象、欢乐、梦想、假日等等）。

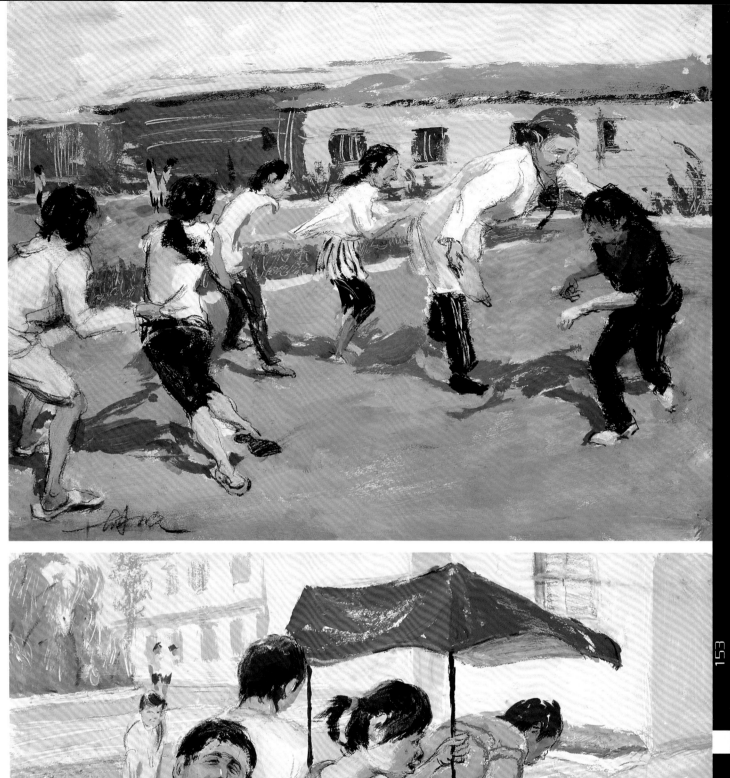

上下两幅作品都表现的非常生动，画面简洁明了，构
图合理，人物的造型、动态、表情和人物之间的关系都交
代的很到位，两幅不同的色调也非常的和谐，适合题目：
（奔跑、追赶、影子、歌、我们的时代、春、夏等等）

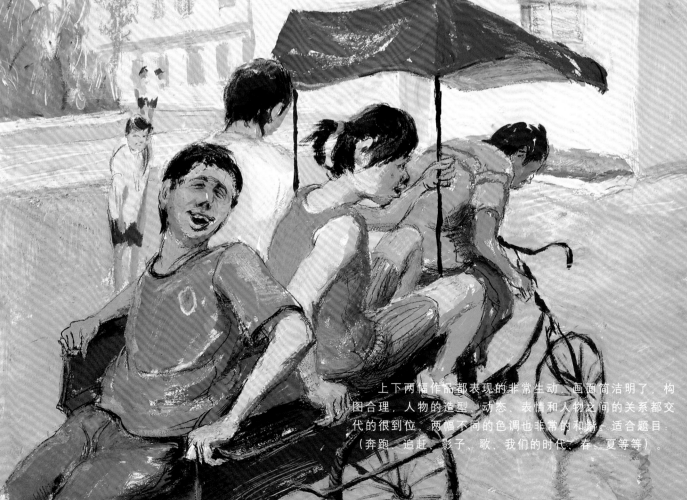

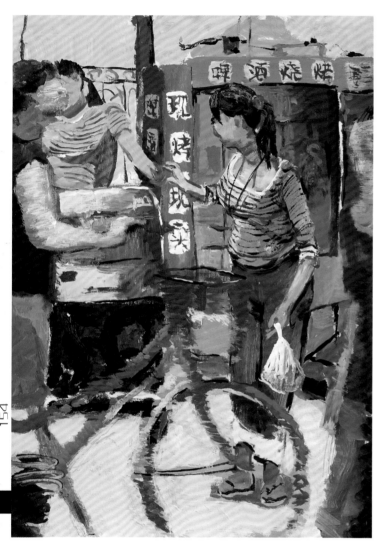 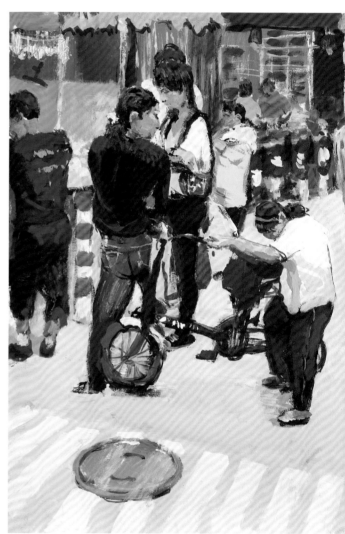

右图画面表现意识明确，对材料的运用熟练肯定，构图合理，虚实处理生动自然。人物表情及动态再加以处理会更加生动。适用题目：（双休日、我的一家、节日、暖冬或初春等等）。

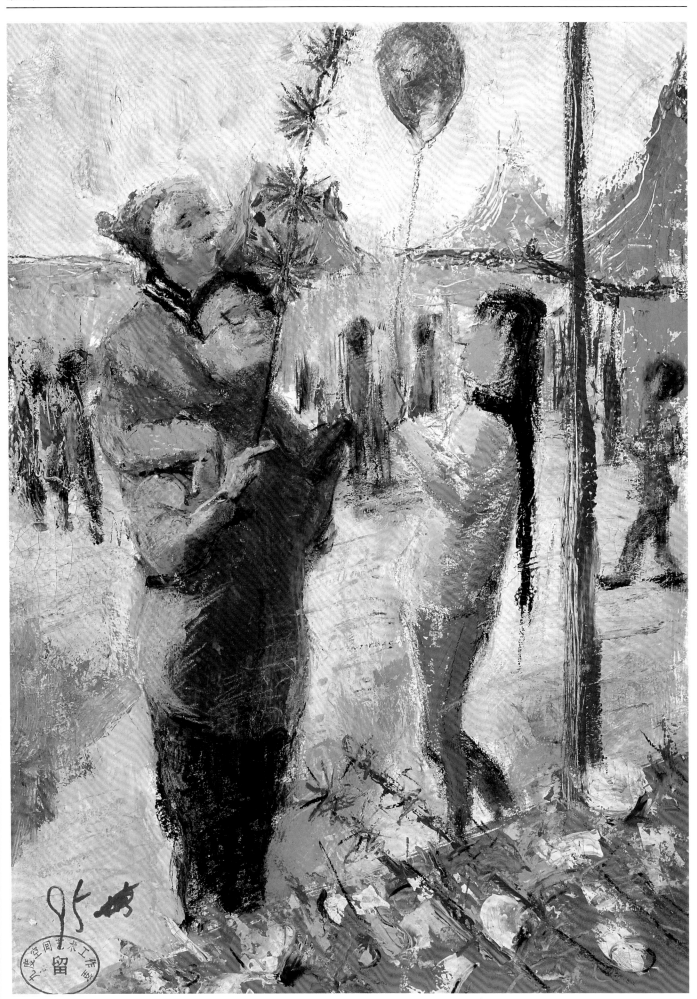

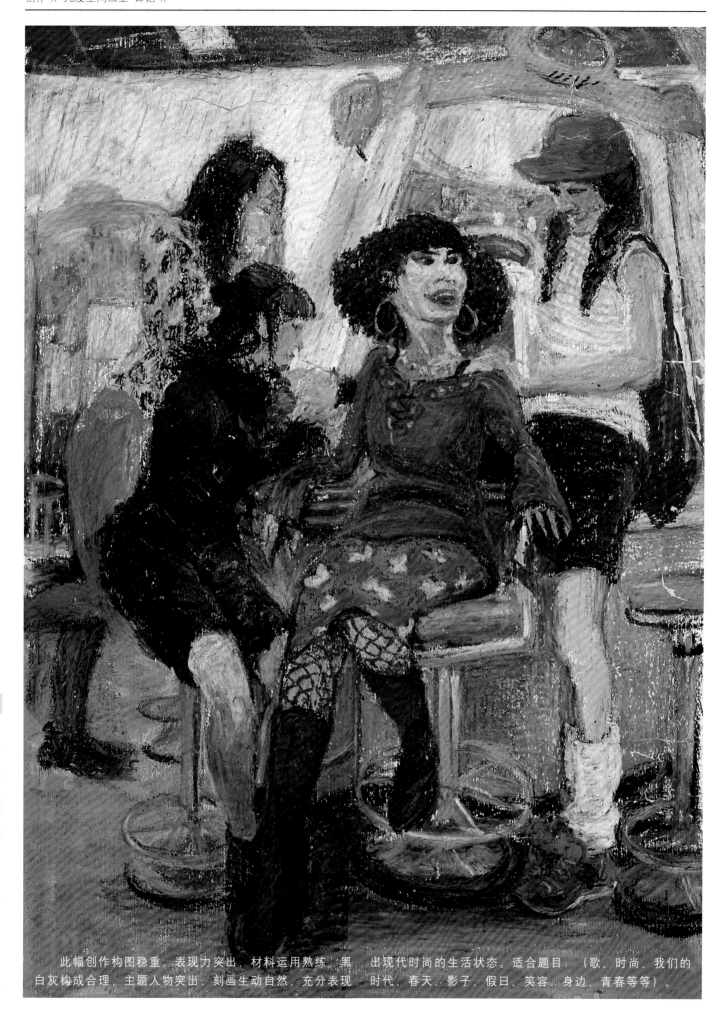

此幅创作构图稳重，表现力突出，材料运用熟练，黑 出现代时尚的生活状态。适合题目：（歌、时尚、我们的白灰构成合理 主题人物突出 刻画生动自然 充分表现 时代、春天、影子、假日、笑容、身边、青春等等）。

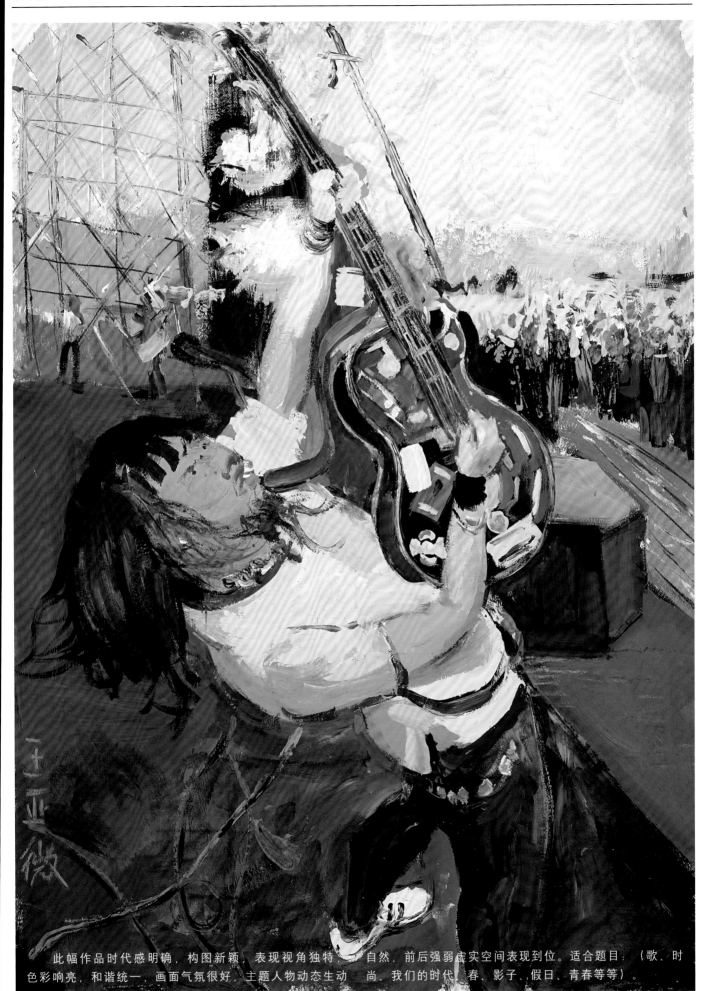

　　此幅作品时代感明确，构图新颖，表现视角独特，　　自然，前后强弱虚实空间表现到位。适合题目：（歌、时
色彩响亮，和谐统一，画面气氛很好，主题人物动态生动　尚、我们的时代　春、影子、假日、青春等等）。

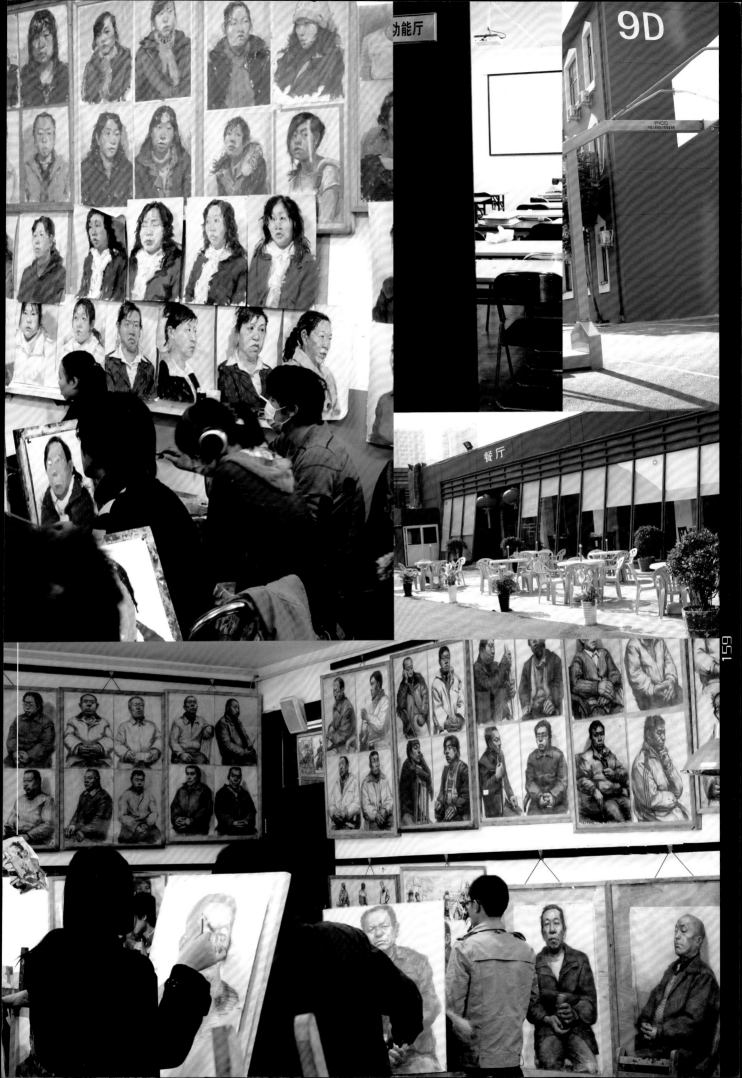

图书在版编目（CIP）数据

九度空间画室日记/乔建国，杨慎修主编.—杭州：西泠印社出版社，2009.7
（完美教学系列丛书）
ISBN 978-7-80735-544-1

I.九… II.①乔…②杨… III.中国画-技法（美术）-青少年读物 IV.J212-49

中国版本图书馆CIP数据核字（2009）第119864号

完美教学系列丛书——九度空间画室 日记

乔建国 杨慎修 主编

责任编辑：	邵旭闵
责任出版：	李 兵
整体设计：	刘海涛 陈 爽
编辑策划：	北京休恩纳得国际文化传播有限公司
出版发行：	西泠印社出版社
地 址：	杭州市解放路马坡巷39号（邮编：310009）
经 销：	全国新华书店
印 刷：	北京圣彩虹制版印刷技术有限公司
开 本：	889mm×1194mm 1/16
印 张：	10
版 次：	2009年7月第1版 2009年7月第1次印刷
书 号：	ISBN 978-7-80735-544-1

定 价：68.00元